2015
1985
30

1 1 1 1 1

1 1 1 1 1

1 1 1 1 1

1 1 1 1 1

1 1 1 1 1

1 1 1 1 1

30!

12 12 12 12 12

12 12 12 12 12

12 12 12 12 12

12 12 12 12 12

12 12 12 12 12

360!

365	365	365	366	365
365	365	366	365	365
365	366	365	365	365
366	365	365	365	366
365	365	365	366	365
365	365	366	365	365

10957!

8760 8760 8760 8784 8760

8760 8760 8784 8760 8760

8760 8784 8760 8760 8760

8784 8760 8760 8760 8784

8760 8760 8760 8784 8760

262968!

일러두기

이 책에 나오는 모든 인용문은 원래 매체에 실린 그대로 적었습니다.
책에 수록된 안그라픽스의 주요 사건, 장면, 제작물, 어휘는 '찾아보기'에서
가나다순으로 찾아보실 수 있습니다.

- 신선한 바람이 늘 허허롭게 부는 학교 같은 회사
 2014.8.29 파주출판도시 날개집(안상수 개인 작업실). 설립자 안상수와의 인터뷰
- 사회를 이끌고 문화를 만들어 나간다는 디자이너로서의 자부심
 2014.9.24 삼성동 사무실. 홍디자인 대표 홍성택과의 인터뷰
- 디자이너로서 마음껏 작업할 수 있었던 학교 같은 분위기
 2014.12.2 팔판동 사무실. 제너럴그래픽스 대표 문장현과의 인터뷰
- 함께 일하며 서로가 서로에게 셰르파가 되는 창의적인 기업
 2014.12.23 현 대표이사 김옥철과의 서면 인터뷰
- 창립 초기 1980년대 후반에 작성된 서류들

(주)안그라픽스 · 김옥철 · 동숭동 130-47 · 두손빌딩 · 매킨토시 · 보고서/보고서 · 비문전 ·
사업부 · 상암동 DMCC빌딩 · 성북동 260-88 · 아시아나 · 안그라픽스 · 안상수 ·
에이지 뉴스 ag news · 에이지커뮤니케이션 ag communication · 연구소 · 우태우베 ·
원아이 · 일렉트로닉 카페 · 자료실 · 지성과 창의 · 징검다리 휴무 · 창립 굿 · 창립 기념일 ·
타이포그래픽 디자인 · 토요세미나 · 파주출판도시 532-1 · 평모 · 프랑크푸르트도서전 · 화재

디자인 평론가, PaTI(파주 타이포그래피 학교) 디자인인문연구소 소장 최 범

주요 사건으로 보는 안그라픽스 30년

1985

남북이산가족 상호교류 - 63빌딩 완공 -
서울 지하철 3, 4호선 개통 - 마이크로소프트 윈도 1.0 발매

안그라픽스 설립

안상수체 발표

출판사 등록 허가증 인수

1986

서울아시안게임 개최 - 체르노빌
원자력 발전소 사고 - 5.3 인천 사태

한국전통문양집 출간 시작
《서울시티가이드》 출간
제38회 프랑크푸르트도서전 참가

1987

6월 민주항쟁 - 6.29선언: 대통령 직선제
헌법 개정 - 엘렉스컴퓨터 매킨토시 한국 총판 -
저작권 보장 법제화

사규와 업무 체계 수립
팀장 제도 시행
남녀평등 인사 제도 시행
월차 제도 시행
토요세미나 시작
사내 소식지 〈에이지 뉴스〉 창간

1988

노태우 대통령 취임(제6공화국 출범) -
88 서울올림픽 개최 - 남극 세종과학기지 건설 -
한겨레신문 가로쓰기 채택

《보고서/보고서》 창간
《서울시티가이드》, 한국전통문양집
판권 수출
한국전자출판연구회 발기
일렉트로닉 카페 설립
전 직원 국민연금 가입
본사 이전(두손빌딩)
안상수 한글학회 공로 표창 수상

1989

베를린 장벽 붕괴 - 천안문 6.4 항쟁 -
해외 여행 전면 자유화

매킨토시 구매
아시아나항공 기내지 계약
프로젝트 관리번호 도입
디자인저작권세미나 개최
파주출판도시 건설 발기

1990

독일 통일 - 한러 수교 -
한글과컴퓨터 설립 - 전화요금 시분제 도입

주식회사 전환
〈일렉트로닉 카페전〉 개최
평사원 모임(평모) 시작
DTP(전자출판) 실무 도입
안상수 홍익대학교 교수 임용
제42회 프랑크푸르트도서전 참가

1991

소비에트 연방 붕괴 - 걸프전 한국군 파병 -
지방의회 선거 실시 - 국제표준도서번호제도
(ISBN) 시행

디자인연구소 시작
아트 포스터 제휴 생산
해외 Agent&Rep 운영
파주출판도시 출자

1992

한중 수교 - 우리별 1호 위성 발사 -
하이텔 서비스 시작 - 산업디자인전문회사
등록제도 도입

1993

김영삼 대통령 취임(문민정부 출범) -
유럽연합 EU 출범 - 우루과이라운드 협상 타결 -
대전엑스포 개최

김옥철 대표이사 취임
온라인 도서주문판매 시작
Rotovision SA 출판 파트너

1994

김일성 사망 - 성수대교 붕괴 -
한국 방문의 해 선포 - 서울 정도 600주년

본사 이전(성북동)
《디자인사전》출간
자체 출판물 직원 할인구매 제도 운영

1995

WTO 출범 - 무궁화 1호 위성 발사 -
지방자치제 전면 시작 - 삼풍백화점 붕괴

10주년 기념 전 직원 사이판 여행
Pearson Edu. 출판 파트너
와우북 시리즈 출간
정규직 사서 첫 채용
전 직원 국민의료보험 가입

1996

무궁화 2호 위성 발사 - OECD 가입 -
코스닥 시장 개장 - 한국 UN안보리
비상임이사국 진출

기업 이메일 개통

1997

DAUM 한메일넷 시작 - PCS서비스 상용화 -
초고속국가망 인터넷 서비스 실시 -
IMF 구제금융 신청

디지털 팀 신설
취업규칙 제정
자회사 에이지커뮤니케이션 설립
대표 홈페이지 ag.co.kr 시작
안상수 세계그래픽디자인협회
(ICOGRADA) 부회장 당선

1998

김대중 대통령 취임(국민의 정부 출범) -
두루넷 초고속인터넷 서비스 시작 -
유럽중앙은행 출범 - 북한 금강산 관광 시작

산업디자인회사 전문회사 인증
직원 수 50명 도달
사내 소식지 〈에이지 뉴스〉 폐간

1999

하나로통신 상용 ADSL서비스 개시 -
제1연평해전 발발 - 정부 주도의
국민PC 보급사업 - 유로화 공식 출범

《디자인 문화비평》창간
성북동 별관 계약

2000

세계그래픽디자인대회 '어울림' 개최 -
김대중 대통령 평양 방문 - 서해대교 개통 -
남북이산가족 상호교류

사업부제 시행
《야후스타일(Yahoo! style)》
한국어판 창간
《에이비로드(AB road)》한국어판 창간
출판 홈페이지 agbook.co.kr 시작
성북동 별관 화재
《보고서/보고서》폐간

2001

미국 9.11 테러 발생 - 인천국제공항 개항 -
세계산업디자인협회(ICSID) 서울 총회 개최 -
IMF 구제금융 전액 상환

《디자인디비(designDB)》창간
안상수 산업디자인진흥대회
석탑 산업 훈장

2002

이명박 서울시장 취임 - 한일 월드컵 개최 -
제2연평해전 발발 - 삼성 타워팰리스 입주 시작

《야후스타일》폐간

2003

노무현 대통령 취임(참여정부 출범) -
서울시 버스전용차선제 시행 - 대구 지하철 화재

론리플래닛 가이드북 한국어판 출간
《에이비로드》관여 종료
미디어사업부 본격적 시작

2004

노무현 대통령 탄핵 - 이라크전 한국군 파병 -
KTX 개통 - 행정수도 이전 법 위헌 판결

제18회 책의 날 기념 문화부장관상 수상
직원 수 100명 초과

2005

교토 의정서 발효 - 청계천 복원 사업 완료 -
한글날 국경일 제정 - 황우석 사태

20주년 기념식 개최
사훈 '지성과 창의' 정립
파주출판도시 사옥 기공
기업부설연구소 등록
제57회 프랑크푸르트도서전 참가
자체 홈페이지 내 온라인 도서 판매 종료

2006

오세훈 서울시장 취임 - 저작권법 전문 개정 -
반기문 UN사무총장 당선 - 사담 후세인 사형 집행

파주출판도시 사옥 준공
어도비 인디자인, 오픈타입 도입
어린이 출판 브랜드 발표
아모레퍼시픽의 기업 글꼴 '아리따'
개발 시작
국민은행 퇴직연금 가입
자체 이미지 관리용 시스템인 DAMS
(디지털 자산 관리 시스템) 개발

2007

한미 FTA 타결 – 서울시 2010 세계디자인수도
선정 – 서브프라임 모기지 사태

전사적 경영 컨설팅
서울상공회의소 회원 등록
새 로고 ag 도입
주5일제 공식 도입
안상수 2007 독일 구텐베르크상 수상

2008

세계 금융 위기 – 이명박 대통령 취임 –
베이징올림픽 개최 – 대규모 촛불 시위

새 출판 브랜드 '컬처그라퍼' 시작
성북동 본관 1층 북 카페 조성

2009

노무현 전 대통령 서거 –
미국 오바마 대통령 취임 – 인천대교 개통 –
용산 참사 사건

자회사 에이지커뮤니케이션 독립

2010

천안함 침몰, 연평도 포격 사태 –
G20 서울 정상회담 – 애플 아이패드 공개 –
세계디자인수도 서울 2010

2011

김정일, 스티븐 잡스 사망 – 한EU FTA 발효 –
일본 도호쿠 대지진 – 서울시장 오세훈 사퇴,
박원순 당선

《론리플래닛 매거진(Lonely Planet
Magazine)》 한국어판 창간
어도비 DPS(Digital Publishing Suite)
계약 체결
정규직 모바일 앱 개발자 첫 채용
별관 사무실 이전 (평창동)

2012

미국 오바마 대통령 재선 당선 –
한국 UN안보리 비상임이사국 재진출 –
한미 FTA 발효 – 미국 필름 기업 코닥 파산

타이포그라피연구소 시작
성북구와 일자리 창출 MOU
비문전 개최
디자인 도서 판권 수출
PaTI 협동조합 출자

2013

박근혜 대통령 취임 – 코레일 철도노조 최장기
파업 – 국가정보원 여론 조작 사건 – 통합진보당
내란음모 수사 사건

본사 이전(상암동 DMCC 빌딩)
평창동 사옥 구매
자료실 NAS(네트워크 결합 스토리지) 도입
출판 서포터즈 'ag 벗' 시작
특허 등록(한글 그룹 커닝)

2014

서아프리카 에볼라 유행 - 세월호 침몰 사건 -
인천아시아게임 개최 - 통합진보당 정당 해산

을지로CIC센터 신설

정기간행물 등록

2015

안그라픽스 30년의 장면

아마.오늘.쯤이었나보다.. 1984년.12월.

크리스마스를.며칠.앞둔.. 눈.내리던.날..

종로2가.〈월간.마당〉.사무실에서.

책상.의자.몇.개.. 그리고.퇴직.선물로.받은.

디자인스코프*.기계를.용달차에.싣고.동숭동.

낙산.언덕.기슭으로.. 토탈디자인.문신규.회장이.

빌려.놨던.건물.2층을.쓰라고.주심..

분식집.2층.. 난로도.마련하지.못한.싸늘한.사무실..

사실.막막했다..

안상수, 〈안그라픽스 30년의 기억〉
페이스북 그룹, 2014.12.21

* 디자인스코프는 사진식자 시절에 쓰던 일종의 복사용
 대형 카메라로, 모든 디자인 회사의 필수품이었다.
 정확한 명칭은 Photostat machine이다.

1985

3

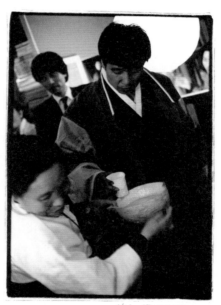

동숭동 동영빌딩 2층에서 연 창립 굿.
안그라픽스의 공식적인 시작을 알리는 행사였다.

24

1985

3

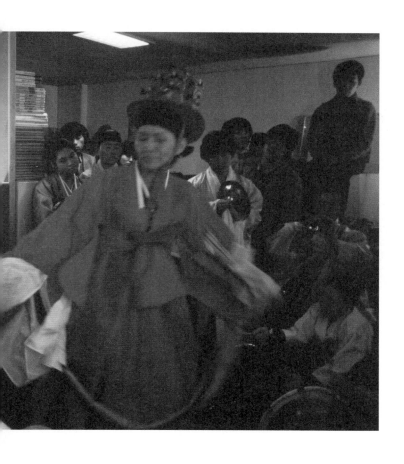

굿을 하는 만신 김금화. 소설가이자 전 국회의원인 김홍신과
방송인 강석도 이 자리에 있었다.

1986

한국전통문양집 1권《기하무늬》출간 기념 고사.
만신 김금화가 고사를 맡았다.

독일 프랑크푸르트도서전에 처음으로 낸 1평 남짓의 작은 전시 부스

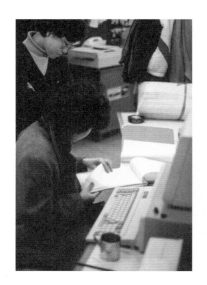

28

동영빌딩 식구들. 편집자 정영림(왼쪽 위), 디자이너 박영미(왼쪽 아래)

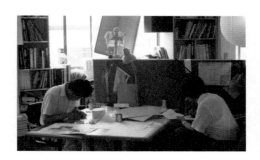

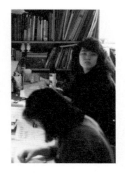

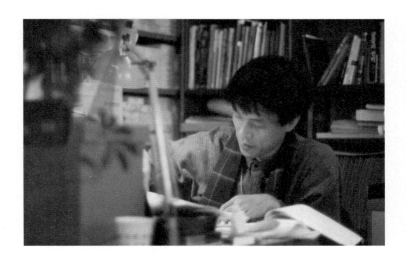

첫째, 모든 생각을 디자인적으로 합니다.
독자들은 책을 시각적으로 선택하기 때문에
모든 작품은 시각화하는 데 초점을 맞춥니다.
둘째, 제작 전 과정의 과학화·합리화를
시행하고 있읍니다. 아마 우리 회사가 컴퓨터를
최초로 전 과정에 이용한 그래픽 디자인
회사라고 생각합니다.

《출판문화》1988.3

1988

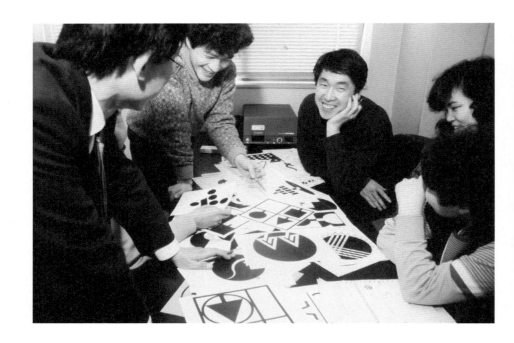

계몽사 CI 작업 중에 디자이너 김두섭, 권동규

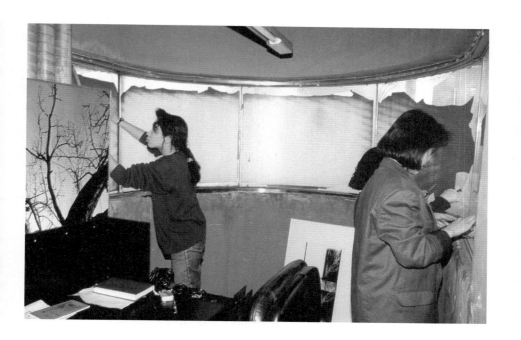

동숭동 두손빌딩으로 이사하던 날

34

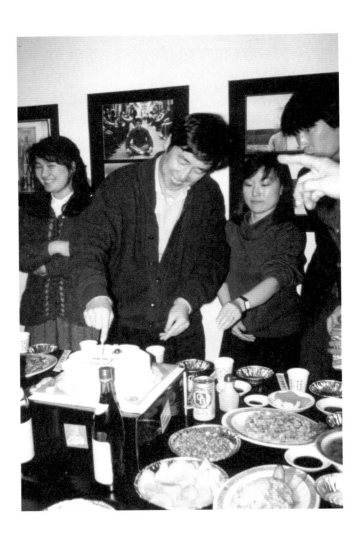

두손빌딩으로 이사한 이듬해 유태종, 박영미의 생일잔치를 겸해서 열린
창립 4주년 기념 잔치. 왼쪽부터 이승은, 박영미, 유태종

1989

남자 직원들. 김명규, 김창욱, 이용승, 이영성, 최우식, 이세영

안그라픽스 안에 3년 먹을 양식을 마련합시다.
결정적인 순간에 우린 준비가 돼 있어야
합니다. 결정적인 순간은 준비하지 않은
사람에게는 참혹함으로, 준비된 사람에게는
기쁨으로 다가오기 때문입니다. 곳간에 3년
먹을 양식이 있는 사람의 세계는 넓고 밝게
마련입니다. 물론 곳간에 있는 것은 필요할 때
낼 줄도 알아야겠지요. 우리 3년 먹을 양식이
있는 곳간으로 안그라픽스를 만듭시다.

유태종 〈에이지 뉴스〉 1989.3.30

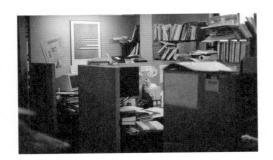

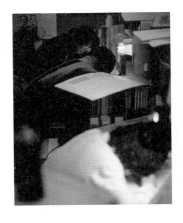

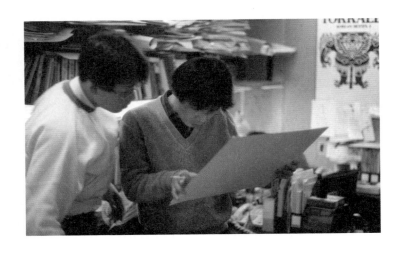

작업에 몰두하고 있는 두손빌딩 식구들

1990

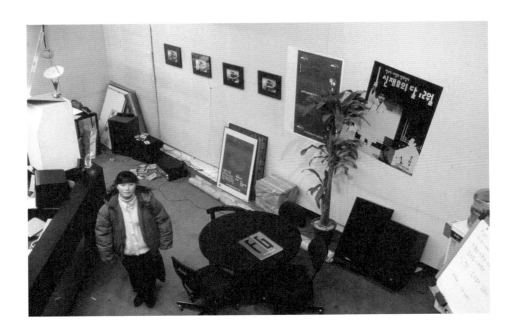

복층 구조인 두손빌딩 사무실 위층에서 내려다본 아래층 정경. 회계 김영미

기내지 《아시아나》의 작업 일정 공고문과 《보고서/보고서》 창간 포스터

41

회사 오디오와 직원 개개인이 가져 온 여러 음반들. 업무에 방해가 되지 않도록 재즈나 클래식을 권장했다.

안그라픽스의 업무용 IBM 컴퓨터 중 한 대

어젠 "Revolt of the Emals"에 관하여 토의하기 위하여 묵현상,

장 디버거와 함께 동숭동 마로니에 극장 2층에 있는 안상수(ahn01dh) 님의

ahn graphics design실을 방문하였읍니다.

매우 놀라고, 기가 꽉 죽어뻔졌읍니다. (Hi) 거기가 디자인실이지

뭐 컴퓨터 소프트웨어 하우습니까? 아니면, 무슨 개발실입니까? 286에

co-processor가 달린, 그리고 16인치는 됨직한 칼러 모니터가 달린 PC가

눈에 띄었읍니다. 그 옆엔 레이저 프린터. HP사의 제품이었읍니다.

또 그 오른편엔 Roland의 신테사이저, 아니 그게 아니라 플로터.

(Hi) --롤랜드의 악기가 워낙 좋다보니... -- 플로터 값만 한 300만냥은

하는 것으로 뵈는... 도합 7대의 PC가 있었읍니다.

그리고 머릴 짜내야 하는 사람들의 공통된 모습. 어지러움이 있었읍니다.

제 방을 보는듯한 어지러움과 흐트러짐이 있었지요. (Hi) 정형화된,

정돈된 가운데 무슨 창조가 있을 수 있겠읍니까? 저의 지론인데

어지러워야 창조가 있읍니다. (이건 장 디버거에만 예외입니다. 그는 극히

정돈된 가운데 프로그램을 짭니다. 극히 인상적인 일이긴 하지만... 혹시

그도 보다 어지러운 방을 가지게 되면 더욱 창조적인 작업을 할 수 있는

것은 아닐까요? (Hi)

안상수 님의 제 2사무실에도 3대의 PC가 있다고 합니다. 집에도

한대가 있고요. 안 선생님이 쓰시는 PC는 그래픽을 처리해야 하기 때문에

모두 코-프로세서를 가지고 있답니다. (부러운 일입니다.)

박순백의 편지. 1988.7.15

* (Hi)는 모스부호에서 '웃음소리'를 의미한다.

1990

44

사무실 한쪽 끝에 마련한 암실에서 작업하고 있는 사진 스태프 최은성

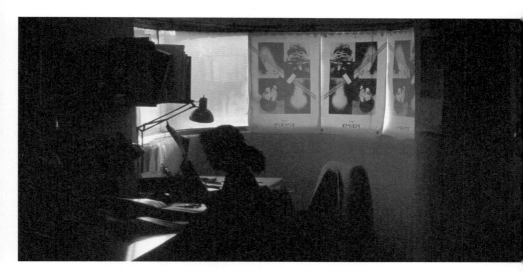

《보고서\보고서》 창간 포스터를 붙인 사무실 창문

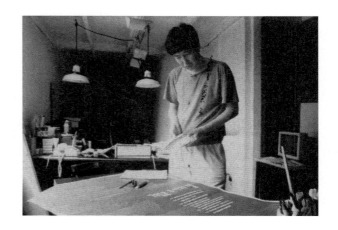

'이달의 문화인물' 포스터를 작업하고 있는 안상수. 그해 8월 24일
〈한겨레신문〉에 실린 사진이다. 그의 책상 뒤쪽 벽에는 퇴계 이황이 쓴
'신기독(愼其獨)'이라는 글자가 붙어 있다. '홀로 있을 때 삼가라'는
뜻으로 안상수의 좌우명 중 하나이다.

46

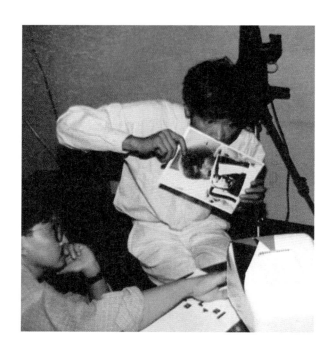

두손빌딩 사무실에서 열린 한국 최초의 통신미술 프로젝트 〈일렉트로닉 카페전〉.
그해《공간》11월호에 조각가 금누리의 글과 함께 수록된 사진들이다. 왼쪽 위는
전시 퍼포먼스 중인 금누리의 모습이다.

〈일렉트로닉 카페〉, 번역하면 전자 찻집이라고도 할 수 있을 것이다.
88년 봄, 3월경에 오픈한 것 같다. 그 당시 개인용 컴퓨터가 보급되기
시작하고 이와 동시에 네트웍을 활용한 통신이 시작되었으나
대중화되지 않았다. 통신이나 인터넷이 본격화되기 이전이었는데,
컴퓨서브CompuServe라는 회사가 생기면서 국제적 네트웍이
미국에서 처음 시작되었을 무렵이다. 이와 같이 네트웍이 활성화되기
시작하면서 네트웍을 예술과 연결지어 실험적 공간을 만들고자
하는 생각을 안상수 교수와 하게 되었다. 그 직접적인 계기는
산타모니카의 킷 갤러웨이와 셰리 라비노비치가 그러한 개념의
통신 미술을 시도한 것에서 비롯된다. 그들은 자신들의 작업실을
〈일렉트로닉 카페〉라고 명명한 후, 84년 올림픽 즈음에 로스앤젤레스
현대 미술관과 작업실을 잇는 통신미술을 시도한 바 있다. 86-7년
무렵, 그들이 안상수 교수에게 자신들의 작업에 대한 이야기를
한 적이 있었고, 안상수 교수는 그 아이디어를 좋아했었다. 그리고,
그들은 후원을 받아 작업실에서 일시적으로 (통신미술을) 시도한

것이었으나 그러한 일이 국내 뿐 아니라 국제적으로도 가능할
것이라고 이야기가 되어 각기 L.A와 서울에 〈일렉트로닉 카페〉를
만들기 위해 안상수 씨와 내가 공동투자를 한 것이다. 안상수가
1000만원, 내가 300-500만원 가량을 투자했다. 또 한규면(?)이라는
컴퓨터 매니아가 10만원 가량을 투자한 것으로 기억한다. ……
사실, 서울의 〈일렉트로닉 카페〉는 네트웍을 이용하는 대중적인
개념의 카페로는 세계 최초이다. 말하자면 최초의 사이버 카페,
인터넷 카페를 만들었다고 할 수 있다. 당시 안상수 교수가
안그라픽스의 사장이었던 때여서 경제적인 도움을 받을 수 있고,
그래서 우리측은 준비한 지 3-4개월 만에 카페를 오픈할 수 있었다.
그러나, 그쪽에서는 허가상의 문제나 경제적인 이유로 금방 오픈하지
못했다. 원래는 L.A 시내에 열기로 했었으나 결국 여러 사정으로
그들은 작업실에 카페를 만들어 주말에만 오픈하는 형식으로
운영하게 되었다. 결국 서울과 L.A간의 연결 프로젝트는 2년 후에
하게 되었다. 그것이 90년 9월 17일이었다.

금누리 인터뷰, 〈쌈지스페이스 개관 기념전:
무서운 아이들〉 도록, 2000

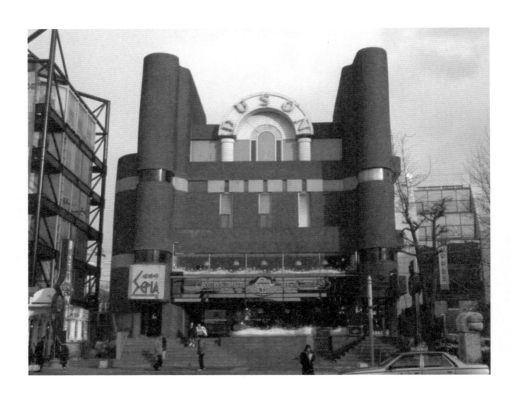

건축가 김석철이 설계한 동숭동 두손빌딩의 당시 외관. 김석철은 김중업과 김수근에게
배웠으며, 서울 예술의전당과 여의도 마스터플랜 등을 설계한 한국의 큰 건축가이다.
현재 이 자리에는 전혀 다른 모습의 건물이 서 있다.

각종 서류와 물품이 모여 있는 작은 방의 한쪽 구석. 이 방은 두손빌딩 사무실
내에 만든 독립 공간으로 초기에 안상수가 사용하였다. 직원들이 있는 공간과
구름다리로 연결되어 있었다.

52

기내지 《아시아나》의 영문판 편집장이었던 게리 렉터.
게리 렉터는 1995년 귀화하였고 한국 이름은 유게리이다.
외국인이 귀화하기 위해 치러야 했던 '한국인 자격 시험'에서
만점을 받아 동아일보, 한국일보와 인터뷰하기도 했다.

당시 기획이사였던 현 대표이사 김옥철

1991

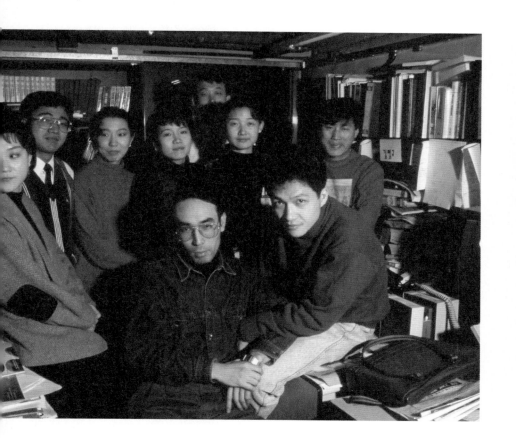

두손빌딩 식구들. 박소영, 박구영, 김은정, 문혜원, 최우식, 김은영, 김창욱, 임영한, 김두섭

1991

6

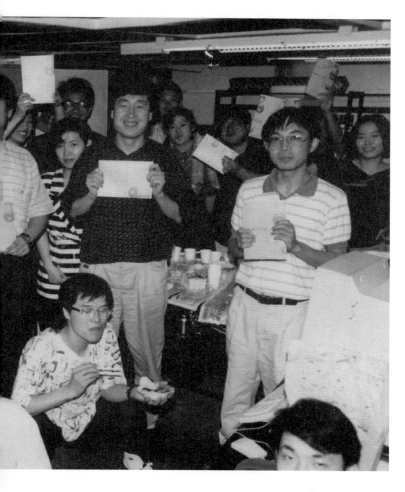

얀 치홀트(Jan Tschichold)의 《타이포그라픽 디자인》 발간 기념 잔치. 안상수가 영어를
한국어로 옮겼다. 사진 가운데에서 왼쪽 두 사람은 김강정, 이희선이고 오른쪽 끝은 홍성택이다.
김강정은 안그라픽스가 이른 시기에 DTP를 도입하는 데 큰 역할을 하였다.

그래픽 디자인에서 가장 중요한 것은
활자라는 데 대한 꼼꼼한 논리전개가
이 책을 가득 메웠다. 나는 그 전까지 모든
조판 규칙은 일본에서 온 줄 알았는데,
이 책에서 그 원류를 접하게 된 것이었다.
안 만큼 궁금해지기 시작해져서 관계된
다른 전문서적에 손을 대기 시작했다.
결국 이 책은 나에게 디자이너로서 하나의
전환점을 제공하게 된 것이다.

안상수 기고문, 〈한겨레신문〉, 1993.5.31

60

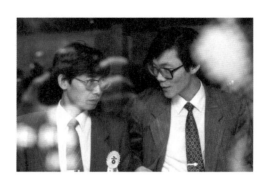

세종문화회관에서 10월 9일부터 15일까지 개최된 〈한글의 충격전―세계 속의 한글〉 전시장
풍경. 글자디자이너 김진평과 한재준(왼쪽 위), 당시 문화부 장관이었던 이어령(오른쪽 아래)이
전시장을 찾았다. 안그라픽스가 전시 설계와 시공을 모두 담당하였다.

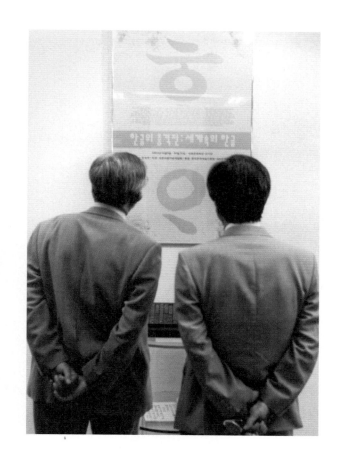

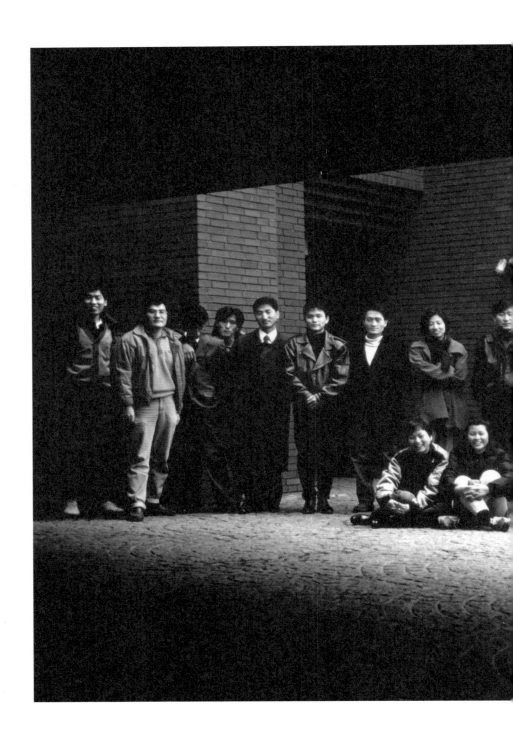

1993　12

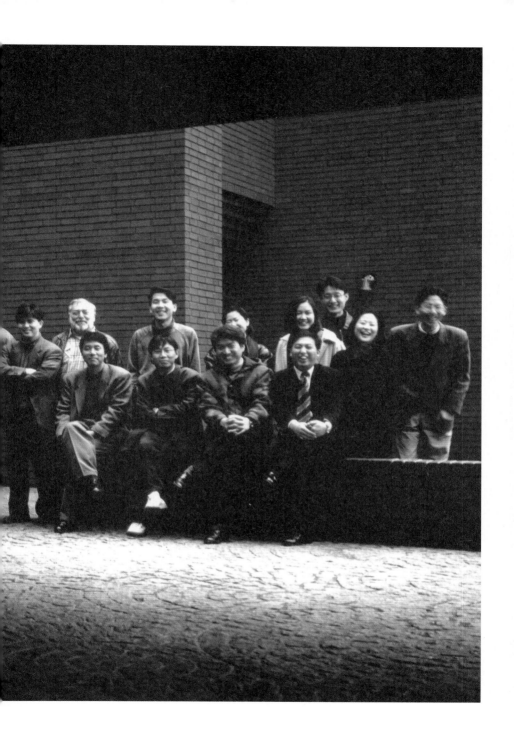

송년회 날 동숭아트센터 앞에서 단체 사진

64

성북동으로 이사하기 약 한 달 전의 두손빌딩 사무실. 당시 디자이너였던
문지숙이 찍었다. 왼쪽에서 전화를 받고 있는 이는 고동림이고, 오른쪽에
안경을 쓴 이는 김훈배이다. 두 명 모두 아시아나 팀이었다.

1994

성북동 본관의 외관. 20년이 지난 지금은 건물 앞 느티나무의 키가 3층 건물보다 크다.

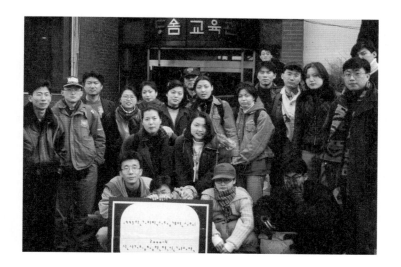

신입사원 연수 1일을 포함해서 총 3일간 진행한 전 직원 동계연수회. 1995년은
회사 창립 10주년이 되던 해로 연수회 주제는 '신사고를 통한 혁신과 도약'이었다.

68

송년회가 끝난 뒤 사진가 정창기의 작업실에서 단체 사진.
예전 직원과 현 직원이 한 자리에 모여 친목을 다졌다.

1997
5

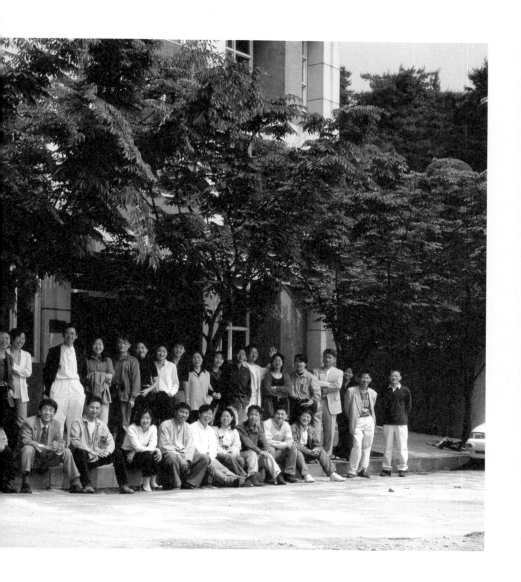

성북동 본관 입구에서 사진 스태프 김영길이 찍은 전 직원 단체 사진

나는 선배를 매우 중요하게 생각한다.

학연이나 지연을 떠나 나보다 먼저

디자인 인생을 살아온 선배들을 보며

내가 가야 할 길에 대한 중요한 정보를

얻는다. 안그라픽스는 나에게 선배의 의미를

갖는 회사다. 좋은 점을 따라 배우게 하고

채워야 할 부분이 무엇인지를 알려주는

좋은 선배…. 앞으로 디자이너의 삶을 살아갈

내 길의 한 편에 안그라픽스가 항상 좋은

나무 같은 선배로 남기 바란다.

안병학, 월간《디자인》, 2005.4

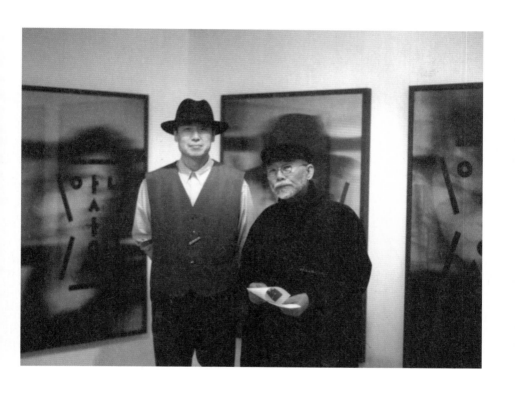

사이 갤러리에서 열린 〈보고서/보고서 0.1.세기 새 선언전〉. 그해 15호를
발행한 《보고서/보고서》 발간 10주년을 맞아 전시를 준비했다. 안그라픽스의
전각 로고를 새겨 준 고(故) 석도륜이 이때 전시장을 찾았다. 전각 로고는
창립 직후부터 오랫동안 자체 출판물과 명함, 스티커 등에 사용되었으며
압인기로도 제작되었다.

1999 2

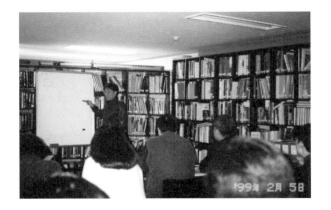

성북동 본관 3층 자료실에서 열린 세미나

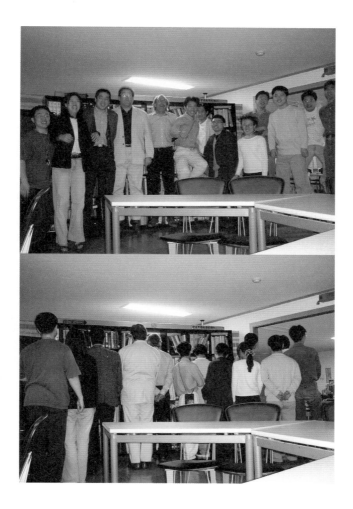

ICOGRADA 회장 데이비드 그로스만(David Grossman)과 그 일행의
안그라픽스 방문. 디자이너 김신혁이 찍었다.

78

전 직원이 함께 떠난 해남 답사. 두륜산을 등산하고 백련사
여연스님을 방문했다. 현 문화재청 국립문화재연구소 소장인
강순형이 동행하였다.

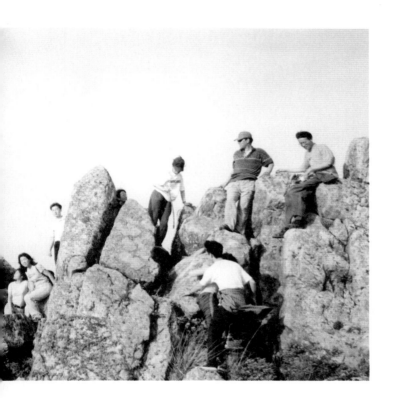

80

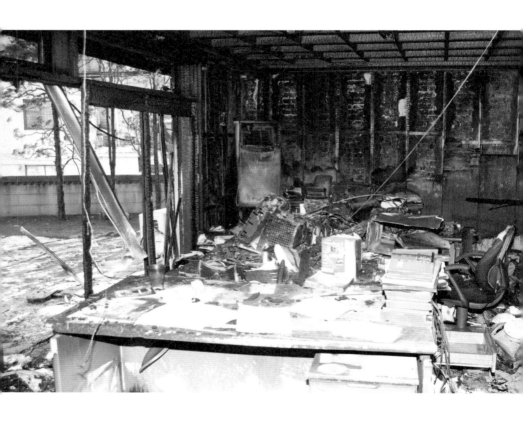

사무실을 계약한 지 한 달여 만에 일어난 성북동 별관 화재. 인명 피해는 다행히 없었다.

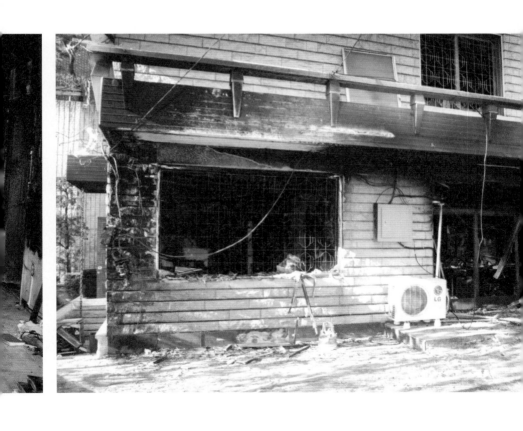

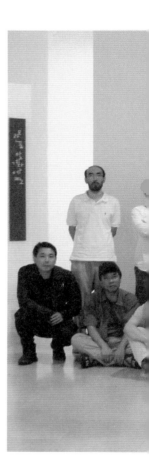

82

안상수 개인전 〈한글상상전〉을 보기 위해 로댕 갤러리를
찾은 안그라픽스 식구들. 로댕 갤러리는 2011년 삼성미술관
플라토(PLATEAU)로 재개관하였다.

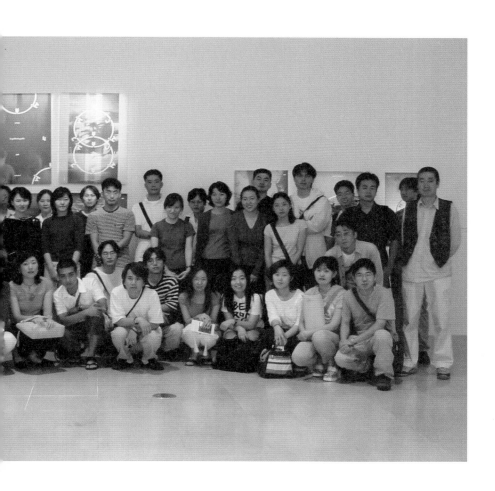

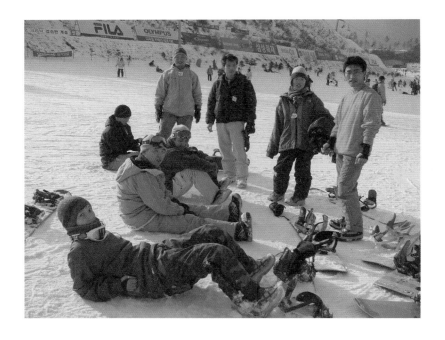

84

당시 회사에 불던 스노보드 열풍을 타고 강원도 휘닉스파크로 떠난 디자이너들.
박민수가 찍었다. 함께 있는 이들은 김영나, 박태근, 김진용, 문장현, 안삼열,
장경희, 김경범이다.

독일 타이포그래퍼 헬무트 슈미트(Helmut Schmid)의 사내 워크숍

85

벨기에 타이포그래퍼 고(故) 기 쇼카르트(Guy Schockaert)의 사내 워크숍

86

성북동 본관 입구에 붙어 있던 안그라픽스 현판

주택을 개조해서 사용한 성북동 별관의 실내

성북동 별관 앞마당에 살았던 회사 애완견 우태

88

제56회 독일 프랑크푸르트전 참관. 왼쪽부터 김헌준, 최윤미,
당시 편집 주간이었던 이희선이다. 동행했던 기획자 장순철이 찍었다.

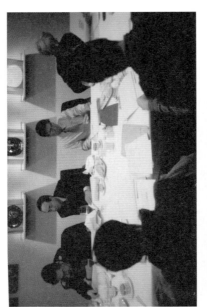

안그라픽스 이사회 회의. 안상수, 김옥철, 이희선, 황원문,
류기영, 박병기, 양재진, 김인주, 금누리, 이영성

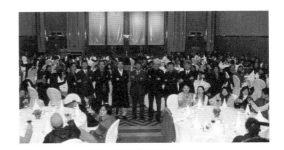

92

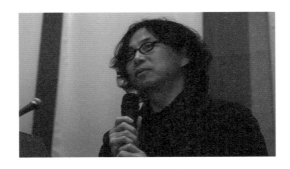

그랜드 힐튼 호텔에서 개최한 창립 20주년 기념식.
안상수, 홍성택, 김옥철, 금누리가 인사말을 하고 있다.

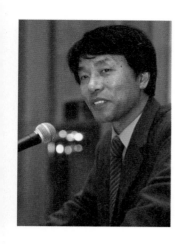

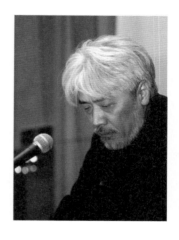

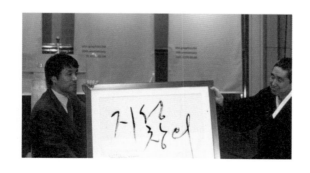

20주년을 맞아 새롭게 정립한 안그라픽스 사훈 '지성과 창의'

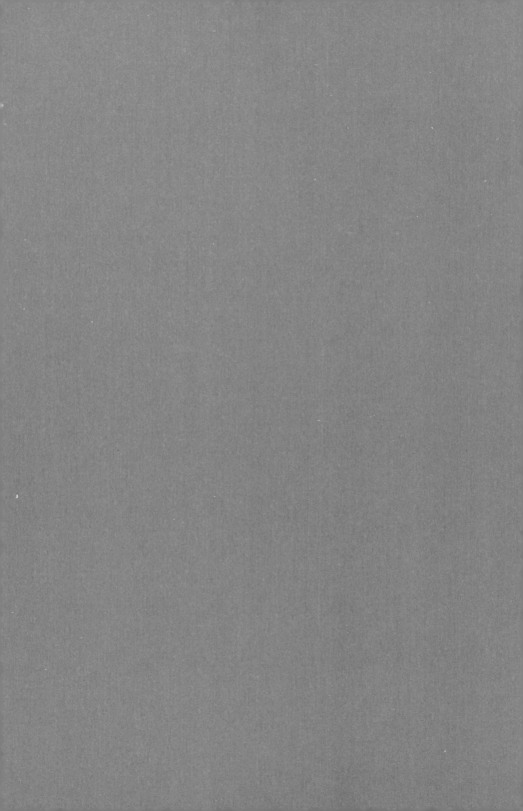

안그라픽스가 생각하는 이익은 금전적인 자산을 불려나가는
것이 아니라 디자인 인력을 발굴하고 키워내는 일, 좋은 문화
콘텐츠를 생산하는 일, 크리에이티브 자산을 확보하는 일, 디자인에
관심을 갖도록 폭넓은 독자층을 만들어내는 일 등 미래 디자인
산업을 위한 자원을 만들어내는 것입니다. 당장은 돈벌이가 되지
않는 프로젝트나 디자인 서적 발행을 지속적으로 해올 수 있었던
것은 독자들이 이러한 활동들을 좋게 평가하고 많은 성원을
보내준 결과이며 덕분에 안그라픽스가 물적 경영면에서도 성장을
이룩할 수 있었습니다.

20년 동안 일하면서 한결같이 느끼는 것이지만, 디자인 분야는
언제나 모든 과정에 자기의 모든 것을 '올인'해야만 성취가 가능한
분야입니다. 함께 일해왔던 모든 디자이너가 자신의 혼을 바쳐서
신명나게 일하는 모습이 늘 아름답고 존경스럽고 부러웠습니다.
그런 태도들이 모여서 안그라픽스의 오늘을 있게 했다고 믿습니다.
이들과 함께한 20년은 행복한 시간이었고 이 자리를 빌려 깊이
감사드립니다.

대표이사 김옥철 인터뷰, 월간《디자인》, 2005.4

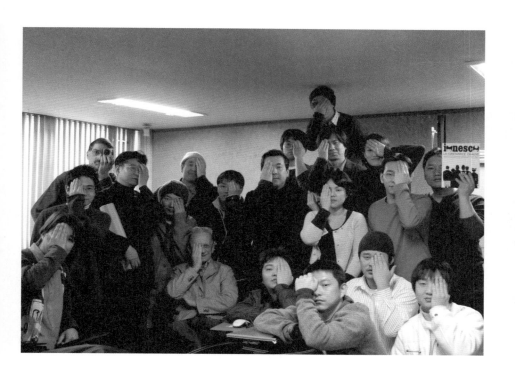

97

세미나를 마친 뒤 프랑스 책 디자이너 로베르 마생(Robert Massin)(가운데),
타이포그래퍼 고(故) 기 쇼카르트(왼쪽 뒤)와 원아이. 정 가운데 오른손으로 눈을
가린 이가 당시 아트디렉터였던 이세영이다. 그의 다음 디렉터인 문장현은 오른쪽
끝에서 잡지로 눈을 가리고 있다. 왼쪽 끝은 현 아트디렉터인 박영훈이다.

98

2005

4

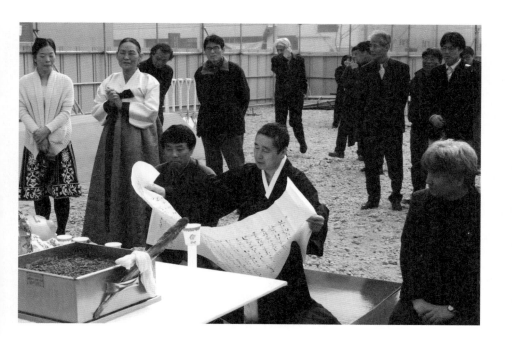

만신 김금화가 고사를 맡은 파주출판도시 사옥 기공식. 기획자 우재을이 찍었다.
1989년 파주출판도시 건립을 발기한 지 15년 만의 일이다. 조성룡 도시건축에서
설계했으며 이듬해 5월에 준공하였다. 왼쪽에서 세 번째가 건축가 조성룡, 그 옆은
열화당 대표이자 파주출판도시문화재단 초대 이사장인 이기웅이다.

2005 10

100

제57회 프랑크푸르트도서전에 참가하여 전시 부스를 꾸미고 있는
디자이너 오성훈, 문장현과 편집자 윤동희. 1986년 부스에 했던 것처럼
천장에 검정색 천을 달았다.

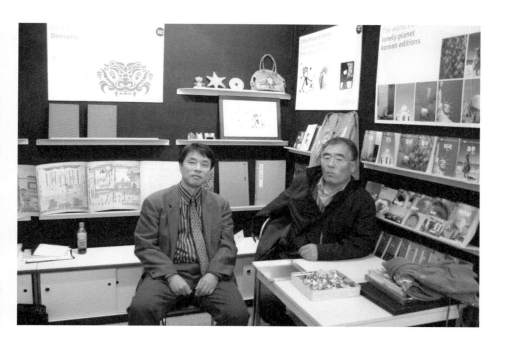

안그라픽스 전시 부스에서 대표이사 김옥철과 사진가 배병우. 2005년 한국은 도서전에
주빈국으로 초청되었다. 안그라픽스는 2004년 이를 홍보하는 브로슈어와 리플릿 제작을
담당했으며, 이듬해 한국전통문양집과 론리플래닛 가이드북의 한국어판 등 여러 출판물과
제작물을 가지고 전시에 참가하였다.

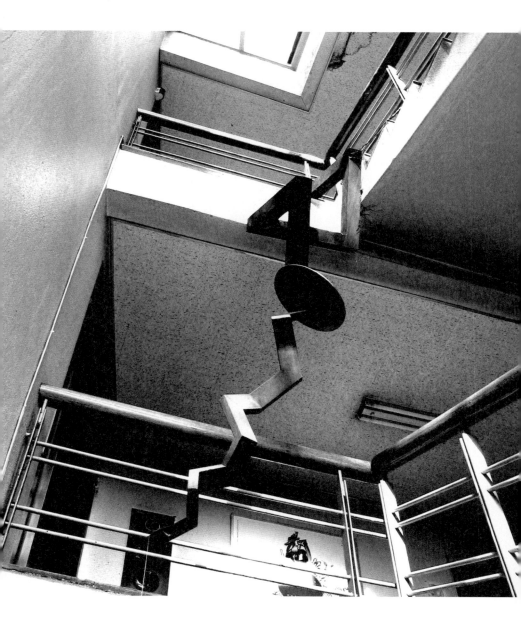

성북동 본관의 2층과 3층 사이 층계 난간에 설치한 금누리의 조형물.
두손빌딩 사무실에도 그가 만든 조형물이 중앙에 놓여 있었다.

104

퇴근시간을 갓 넘긴 시각, 성북동 본관 2층에서 디자인사업부 식구들의 윈아이

2006

6

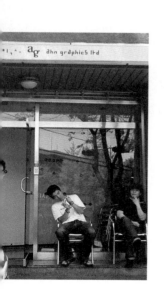

본관 1층 입구에서 디지털사업부 식구들. 디자이너 김준이 찍었다. 당시 입구 안쪽에는
'언어는 별이었다. 의미가 되어 땅 위에 떨어졌다'(1997)가 걸려 있었다.

107

준공 직후 파주출판도시 사옥 앞에서 기획자 설동욱, 디자이너 이유진. 김준이 찍었다.

2007

1

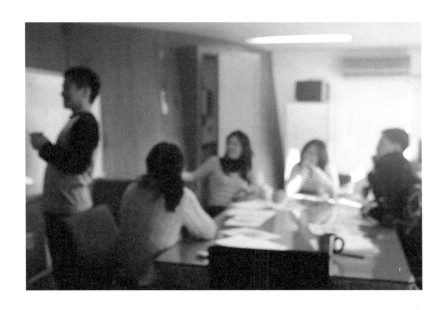

회의실에 모여 무언가를 논의하고 있는 디지털사업부 식구들

109

성북동 별관 지하의 스튜디오에서 임학현. 김준이 찍었다. 당시 안그라픽스 사진 스태프는
임학현과 박은영 총 두 명이었다. 박은영은 사내 첫 여성 사진 스태프이다.

110

〈파주 어린이 책 잔치〉 기간에 파주출판도시 사옥 1층 전시장에서 선보인 착시 전

112

113

새로운 ag 로고로 만든 성북동 본관 입구의 간판

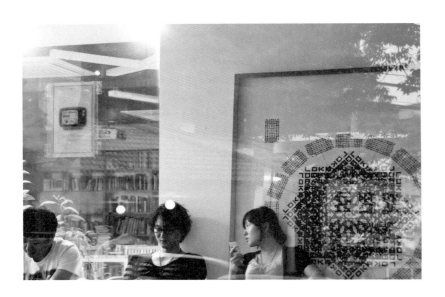

성북동 본관 1층 '한글 만다라' 앞에서 디자이너 이선수, 김동하, 박혜순





115

국립중앙박물관 사외보 작업을 위한 마인드맵과 그 외 메모들

평모에서 주최한 전 직원 대상의 가든파티 홍보 포스터. 평모는 '평사원 모임'의
줄임말로 1990년 1월에 시작한 안그라픽스 평사원들의 모임이다. 가든파티는
6월 11일 저녁에 성북동 별관 앞마당에서 바비큐 파티로 진행되었다.

같은 날 성북동 본관 1층에서 열린 벼룩시장

우리는 중요한 사람들이다. 문화에서 가장 중요한 문자에

관계된 일을 함으로써 우리 민족의 아이덴티티를 창조하는,

새롭게 가꾸는 일을 하기 때문이다. 사회로부터의

지원 사격이 없어 작업이 외롭고 고단하지만 사명감으로

그것을 이겨낼 수 있다고 믿는다.

사명감은 무엇인가? 사명감은 결국 위대한 업적의 탄생

배경이 되며, 일하는 자를 즐겁게 하는, 자기 자신과의 투쟁을

이겨낼 수 있는 힘이다. 우리는 우리 문화 그것도 가장 중요한

문자 문화에 관여된 사람들이다. 문화는 정신이며 개념이다.

무엇을 훌륭하게 만들어 내는 과정이다. 그것 자체에 귀한 의미를

부여하는 것이다. 긍지를 가지고 일하면 빛은 곧 올 것이다.

토요세미나 요약. 〈에이지 뉴스〉 1988.3.5

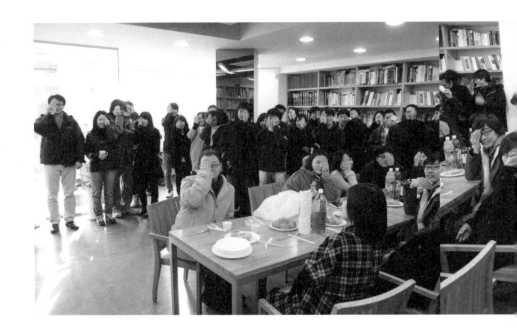

성북동 본관 1층에서 시무식이 끝난 뒤 전 직원의 원아이

2011

1

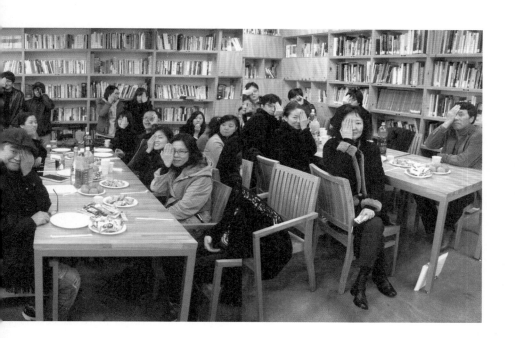

안그라픽스 식구들에게 작품을 모집하여 전시한 〈비문〉전. 성북동 본관 1층의 북 카페를
전시장으로 활용하였고 작품 설치와 안내, 도록 제작까지 모두 자체적으로 진행하였다.

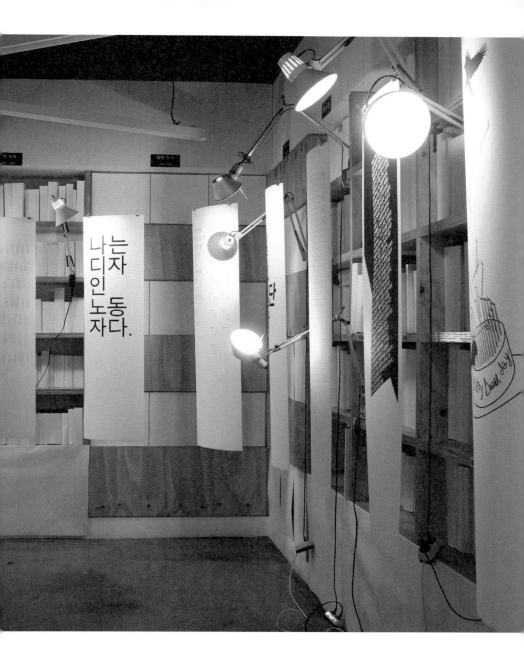

2012

5

파주출판단지 사옥 3층에서 진행한 《한국의 전통색》 디자인 회의.
주간 문지숙, 디자이너 김승은과 황리링

126

《현대미술 용어 100》스티커 부착. 비닐 래핑한 책에 기성 스티커를
무작위로 붙여 새로운 디자인적 재미를 주고자 하였다.

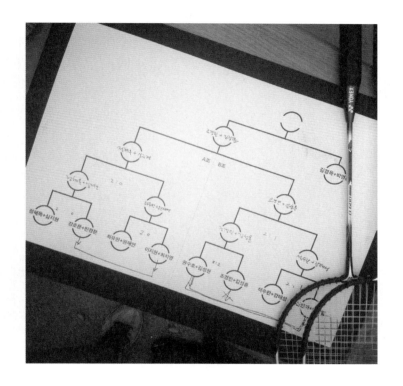

가평으로 엠티를 떠난 디자인사업부 식구들의 배드민턴 대회 대진표.
기획자 강호문이 찍었다.

2012

11

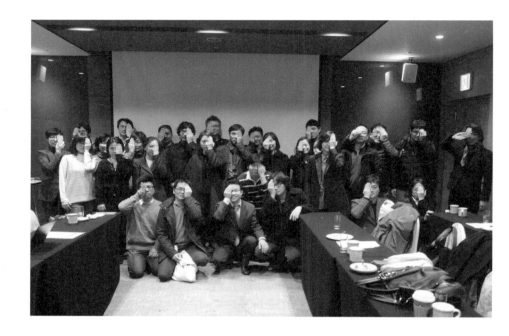

한 해를 마감하는 간부 사원 워크숍에서 원아이

129

추운 겨울에 따뜻한 사이판으로 단체 휴가를 떠난 미디어사업부 식구들.
안그라픽스는 창립 10주년에도 전 직원이 함께 사이판으로 여행을 떠난 적이 있다.

일한 대가로 얻은 휴식은 일한 사람만이

맛보는 쾌락이다. 일하고 난 후가 아닌 휴식은

식욕이 없는 식사와 마찬가지로 즐거움이

없다. 가장 유쾌하면서 가장 크게 보람되고

또 가장 값싸고 좋은 시간의 소비법은 항상

일하는 것이다. _ 힐티

〈에이지 뉴스〉, 1987.9.5

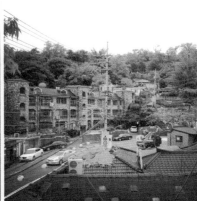

성북동 본관 3층 발코니에서 바라본 다른 계절, 다른 시간의 풍경들.
디자이너 천민희가 찍었다.

133

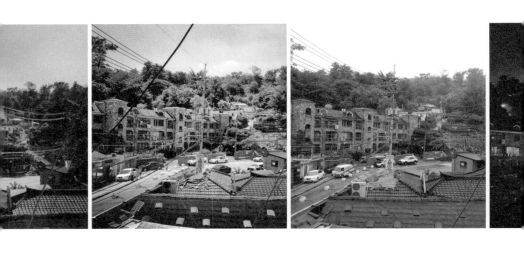

134

2013

1

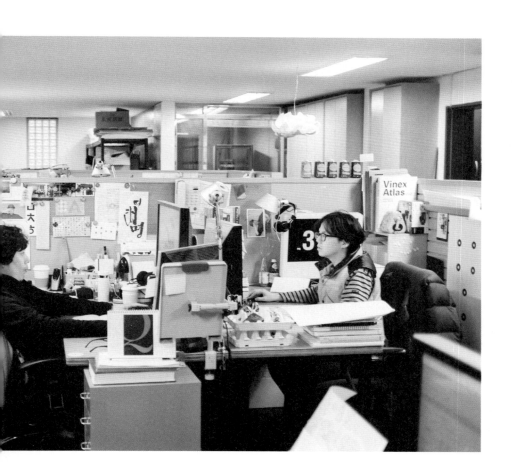

137

디자이너 김성훈과 최치영

2013

1

기획 회의를 하고 있는 김경옥과 강호문

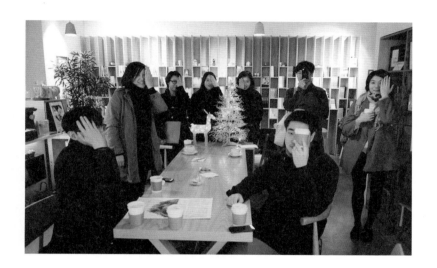

파주출판도시 눈 카페에서 사진가 노순택과 원아이. PaTI의 박하얀과 김민영,
안그라픽스 출판 팀 민구홍·문지숙·강지은·이현송·안마노가 함께 있었다.

141

140

출력물을 직접 재단하고 제본할 수 있는 성북동 본관 2층의 공작실.
디자이너 이성일이 찍었다. 이사하면서 상암동에도 이 공간을 마련하였다.

142

성북동에서 상암동 DMCC빌딩으로 이사하던 날. 가운데 사진은 이성일이 찍었다.

이삿짐을 싸기 위해 제작한 종이 상자와 사업부별로
색을 달리한 접착테이프

명륜동에서 근무하고 있는 컬처그라퍼, 론리플래닛 출판 팀 식구들의 책상

2014

미디어사업부와 대표이사가 근무하고 있는 평창동 사옥의 외관과 사무실

평창동 사옥 뒷마당에서 우베와 함께 살고 있는 진돗개 동해

진행하고 있는 프로젝트 관련 자료를 각기 정리해 둔 서류철

디자인사업부와 디지털사업부, 경영지원 팀이 근무하고 있는 상암동 사무실 풍경

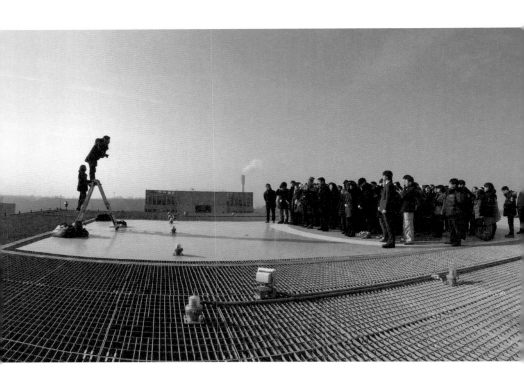

150

시무식이 끝난 뒤 상암동 DMCC 빌딩 옥상에서 단체 사진을 찍고 있는 안그라픽스 식구들.
창립 30주년을 기념하는 행사였으며 이날 사진은 임학현이 찍었다.

안그라픽스 30년의 이야기

안상수

신선한 바람이
늘 허허롭게 부는
학교 같은 회사

1986년에 발간한 서울시티가이드와 한국전통문양집은 안그라픽스의 이름을 대내외에 알리는 데 주요한 역할을 했습니다. 그러나 사실 신생회사가 감당하기에는 대단히 큰 규모였는데요. 당시 선생님께서 이 작업을 추진하셨던 배경이 무엇인지 궁금합니다.

안그라픽스의 처음 회사명이 'AHN GRAPHICS & BOOK PUBLISH-ERS'였어요. 맨 처음, 출발부터가 출판사였지요. 고려문예사에서 출판사 등록증을 사서 명의 이전한 날짜가 2월 8일입니다. 디자인 서비스만으로는 앞날에 한계가 있고, 출판으로 콘텐츠를 쌓아 놔야 한다고 생각했어요. 디자인 수입을 아껴 출판에 썼어요. 전통문양집은 저희가 맨 처음 시작한 출판 작업이었습니다. 이어서 출판했던 《서울시티가이드》는 당시 1억 들었어요, 큰돈이었습니다. 우리가 가진 것이 그 정도는 안 되었으니 빚도 냈지요.

《서울시티가이드》는 우리 스스로 한 일이었어요. 88 서울 올림픽을 앞두고 서울을 소개할 만한 제대로 된 영어 안내서가 아무것도 없었지요. 서울 안내서가 정말 필요하다는 생각을 했어요. 현 서울시립박물관장이신 강홍빈 박사 등 여러 전문가의 자문을 받으며 그 작업을 진행했던 사람이 홍성택, 김혜란입니다. 책을 발간한 뒤 KBS에서 9시 뉴스에 소개해 주겠다고 하기에 보도자료를 들고 방송국에 갔어요. PD를 만나 이야기하고 있는데 KBS 사장님이 지나가다 저를 보셨어요. 제가 아는 분이었어요. 우연히 만난 거지요. 무척 반가워하면서 여기 웬일이냐 하시기에 이것 때문이라며 《서울시티가이드》를

157

한 권 드렸어요. 그런데 한참 뒤에 그분이 관광공사 사장이 되셨어요. 연락이 왔지요. "관광공사에 와서 보니 이 책이 필요하다."며 관광공사 이름으로 표지를 바꿔서 발행해 달라고 하셨어요. 들인 돈의 반을 이때 회수했어요. 뒤에 일본 아사히신문에서도 우리가 만든 지도와 도판 등 콘텐츠를 사갔습니다. 그래도 손해는 좀 봤어요. 무모했던 일이었지만 기억에 많이 남습니다. 이런 씨앗이 지금 론리플래닛 한국어판으로 연결된 것이라고 봅니다.

80년대 중반만 해도 해외여행 자유화가 안 되었던 시기입니다. 그런데 이미 1985년에 독일 프랑크푸르트도서전을 참관하셨고 1986년부터는 아예 부스를 얻어서 책을 전시하셨다고 알고 있습니다.

북 페어가 어떤 곳인지 궁금했어요. 당시 페어 초반에는 출품한 출판사 관계자, 언론사 기자, 바이어들만 입장할 수 있었어요. 그래서 취재하러 왔다 하고 패스를 받아서 5일 동안을 꼬박 거기서 지냈지요. 사실 닷새라 해도 천천히 책을 보며 지내면 시간이 모자라잖아요. 그러면서 생각한 건, '우리도 여기에 진출해야겠다. 그러려면 글보다 그림으로 된 책을 만들어야 한다.'는 거였어요. 그래서 프랑크푸르트에서 돌아와 바로 만든 것이 문양집입니다.

바로 다음 해 제일 작은 부스를 얻었어요. 그때 부스에 설치했던 소품이 있는데 그걸 지금도 갖고 있어요. 잃어버린 줄 알았는데 2년 전 홍대앞에서 파주로 날개집을 옮길 때 다시 찾았어요. 버리고 싶지 않았어요. 그 부스를 설계한 사람은 박형만입니다. 그분이 바로 스케치해서 삼베로 간결하게 만들어 줬고, 제가 그걸 가지고 가서 펼쳐 걸었지요.

초기 사무실의 인테리어와 가구도 박형만 씨가 했어요. 디자인

회사에는 나름의 시각적 느낌이 있어야 하잖아요? 그분이 디자인해서 청계천에서 직접 제작한 책상은 멋지고 튼튼했어요. 지금도 몇 개는 회사에서 쓰고 있을 겁니다. 처음에 사람 수 대로 만들었고, 시간이 지나 사람이 늘어나면 그때마다 부탁해서 새로 만들었어요. 그분이 수시로 사무실에 왔지요. 제가 학교로 자리를 옮기고 성북동으로 이사하고 나서는 최정화 씨가 인테리어를 맡았고, 그러면서 톤이 바뀌었어요.

안그라픽스는 한때 '디자인사관학교'로 불렸고 실제로 많은 뛰어난 디자이너들이 안그라픽스를 거쳐 갔습니다. 학교 같은 회사라는 기조를 지키기 위해 안그라픽스가 꼭 살려 나갔으면 하는 전통이 있다면 무엇인지요?

'사람'입니다. 사람이 없으면 아무것도 이룰 수 없어요. 좋은 사람을 들이는 게 제일 중요합니다. 어떤 조직이든 좋은 사람을 들이면 잔소리도 필요 없어요. 자기가 알아서 하니까. 그런데 좋은 사람을 들이기만 해서는 안 되고 그에게 성취감을 계속 심어줘야 해요. 세미나를 계속 했어요. 결국, 그 사람들이 자기 역량을 키울 수 있으니까 여기에서 경험을 더 많이 넓게 깊이 하고 자기 성장을 할 수 있었던 것이지요.

내가 되풀이해서 얘기했던 건 "나를 닮지 말라."는 거였어요. 사람들이 안그라픽스에 와서 영향은 받을 수 있겠지만, 안그라픽스 판박이가 되면 안 되는 거지요. 나를 참고해서 작업하더라도 거기에 자기 스타일이 나타나야 합니다. 보통 사람들은 시간이 지나면 어떤 스타일에 대해서 싫증을 느낍니다. 만일 내가 안그라픽스 스타일이라면 사람들이 나에 대해 싫증을 느낄 때 안그라픽스도 힘을 잃게 되겠지요. 일하는 사람들이 나를 닮지 않고 스스로 스타일을 만들어 가면 안그라픽스는 늘 그 사람들에 의해 새로워질 겁니다.

안그라픽스에서 30년간 해 왔던 작업 중에 가장 안그라픽스답다고 할 만한 작업은 무엇일까요?

《보고서/보고서》입니다. 《보고서/보고서》는 그때 누구도 하지 않았던 것을 우리가 한 거잖아요. 그 자체만으로도 의미가 있다고 생각해요. 초기에는 사람들이 보고서 하는 걸 힘들어했습니다. 주문받은 일을 하기도 바쁜데 또 뭘 시키니까. 창간 초기 것들은 지금처럼 컴퓨터로 하는 게 아니라 사진식자라서 모두 손으로 따 붙이고 하느라 일이 엄청나게 많았어요. 게다가 토요일마다 세미나 준비해서 발표도 해야 하고.

그렇지만 그런 일들이 이어졌기에 안그라픽스의 위상이 생겼다고 봐요. 그냥 일만 하는 회사가 아니라는. 그 지점에서 뜻있고 좋은, 역사에 남는 포트폴리오가 만들어졌지요. 예를 들어 사보는 잘 디자인해서 만들었다 하더라도 그것으로 역사적 평가를 받는다는 것이 쉽지 않잖아요. 아마 저희는 그 점을 의식했던 거 같아요. 이런 의미 있는 디자인 결과물이 없다면 디자인회사로서 나중에 어떻게 평가를 받을까 하는. 지금도 마찬가지입니다. 일만 계속 한다면 어느 순간 공허해져요. 힘들더라도 의미 있는 포트폴리오를 만들어 가야 조직의 힘도 솟고, 인재들의 흡인력도 생기고, 회사와 구성원 사이의 에너지가 순환 상승해서 활기차게 됩니다.

《보고서/보고서》는 2000년 17호를 끝으로 폐간된 것으로 알고 있습니다. 계기가 있으셨는지요?

자연스럽게 폐간되었어요. 준비하는 과정이 힘들었죠, 나 스스로의 힘이나 다른 사람들의 도움 등 그걸 하는 게 점점 어려워졌어요. 일단 시간이 오래 걸리잖아요. 약속하랴 사진 찍으랴 사람들 섭외하고 뭐 다 해

야 하는데, 금누리 선생 포함 여럿이 시간 맞추어 같이 가야하고, 인터뷰 대상자 쪽도 한 사람 더 나와야 하고 기록하는 사람도 와야 하고. 일고여덟 명 정도가 모여서 너덧 시간 인터뷰하곤 했어요. 그때 찍은 비디오테이프가 지금도 다 있어요.

점점 시간이 지나면서 주변이 복잡해지는 거죠. 90년대까지는 홍대앞도 그리 번잡하지 않고 어디에서 만나자고 하면 금방 만나고 그랬는데, 언제부터인가 연락해서 한번 만나기가 굉장히 어려워졌어요. 여러 상황이 보고서 일을 자연스럽게 끝나게 했다고 생각해요. 마지막 권은 거의 다 만들어 놨어요. 건축가 서혜림 등 인터뷰 다 끝내 놓고 책을 못 냈지요.

30년을 맞은 안그라픽스에 대한 바람이 무엇인지 궁금합니다.

한마디로 학교 같은 회사였으면 해요. 안그라픽스에 어떤 신선한 바람이 계속 허허롭게 불어 가면 좋겠어요. 경직되지 않고, 강박적으로 일하지 않고, 유연한 일 순환구조를 가진 실사구시적인 창의 집단이 되었으면 합니다. 그렇게 돼야 앞으로는 더 지속 가능할 수 있지 않을까요. 구성원들도 신이 날 거고요.

안그라픽스는 균형을 잘 맞춰 가야 해요. 전통과 인디언더, 또는 실험과의 어울림이랄까. 독특하면서도 은은한 향기를 지속해서 가지길 바라요. 그러면서 100년 나무 자라듯 자라는 것이지요. 초기 안그라픽스는 이슈를 많이 만들어 냈어요. 우리가 일부러 만들려고 한 게 아니라 하는 일이 화제가 많이 되었지요. 이 시대에 샘물이 되는 창의적 의제를 계속 만들어 내는 회사가 되었으면 좋겠어요.

홍성택

사회를 이끌고
문화를 만들어 나간다는
디자이너로서의 프라이드

선생님께서는 안그라픽스에서 창립 해부터 근무하셨던 것으로 알고 있습니다. 2005년에 월간 《디자인》과 하셨던 인터뷰에서 "《서울시티가이드》 출판 프로젝트에 참여하면서 근무를 시작하게 됐다."고 하셨는데요. 그 일을 하시게 된 특별한 계기나 인연이 있으셨는지요?

홍익대학교 대학원에 다닐 때 학부 수업을 들었어요. 그때 안상수 선생님이 학부에서 강의하셨는데 워낙 유명하셨거든요. 수업이 끝나고 나서 안 선생님이 이런 일이 있는데 한 번 참여해 볼 의사가 있느냐고 물어보셨어요. 나로서는 굉장히 영광스러운 기회라서 아주 흔쾌하게, 감사하게 참여했죠. 그게 시작이에요. 처음에는 부분적으로 일을 도와드리는 거로 생각했는데, 그 해가 안그라픽스가 막 시작할 시점이고 해서 아예 본격적으로 일을 같이하면 좋겠다는 이런 식이 되었어요. 그렇게 해서 선생님을 계속 뵙게 됐죠.

선생님이 계셨던 시기인 1985년부터 1994년까지의 프로젝트를 지금 남아 있는 기록을 통해서 정리해 보았습니다. 참 놀라웠던 것은, 그때 20여 분이 계셨던 것으로 알고 있는데 프로젝트 규모나 수가 굉장했다는 점입니다. 그리고 선생님은 매일 밤을 새우셨다고 기록되어 있습니다. (웃음) 당시 진행하신 프로젝트 중에서 특별히 기억에 남거나 의미 있다고 생각하시는 프로젝트는 무엇인지요?

그때 프로젝트 다 굉장히 좋죠. 모두 크게 기억이 남아 있는데, 그래도 가장 기억에 남고 큰 공부가 됐던 일은 아시아나항공의 기내지에요. 《아시아나》를 창간 때부터, 처음 시작할 때부터 쭉 했어요. 그걸 잊을 수가 없죠. 기내지는 일반 대중에게 주는 책이 아니고 비행기 안에서 고객들이 한정적으로 보는 책이어서 사람들에게 매체로서 잘 알려져 있진 않았어요. 하지만 상당히 수준 있는 잡지이고 국제적으로도 굉장히 관심을 받는 매체였거든요. 당시 각 항공사가 경쟁적으로 잡지를 잘 만들려고 애썼고, 아시아나항공도 운항을 시작하면서 바로 기내지를 만들었어요. 처음에는 국내선만 운행했고 국제선은 없었는데도.

나로서는 잡지라는 매체가 무엇인지 알게 되는 계기였던 것 같아요. 우리 사회에서 매체라는 것이 무엇인가, 어떤 역할을 하는가, 본격적으로 알게 되는. 잡지는 많은 사람이 협심해서 일하잖아요. 하나의 책을 만드는 데 사진가도 있고, 글 쓰는 사람도 있고, 일러스트레이터도 있고. 그래서 자연스럽게 많은 사람을 만나게 되죠. 다양한 사진가들을 알게 되고, 글 쓰는 분들도 여럿 알게 되고. 디자인하려면 글을 다 읽어봐야 하니까 자연스럽게 글에 대해서 관심을 두게 되고, 읽으면서 관심이 더 커지면 취재 대상에 대해서도 공부하게 되고. 하여튼 엄청난 공부를 하게 된 것 같아요.

당시 일반 잡지, 대중 잡지들은 제작진의 역할이 딱 나뉘어서 편집자가 우위에 있고 사진기자와 디자인 팀이 따로 있고 서로 간에 굉장히 폐쇄적이었어요. 그런데 우리 《아시아나》 잡지의 제작진은 굉장히 유기적으로 세 팀이 진지하게 논의하고 돕기도 하면서 큰 영향을 주고받았어요. 기자들도, 기자라고 해야 할지 편집진이라고 해야 할지 모르겠지만, 그분들도 디자인에 대해서 많이 이해해 주었고 디자이너들도 편집자나 기자라든지 필자라든지 사진가라든지 일러스트레이터라든지 이런 사람들과 어떻게 같이 일해야 하는지 어떻게

같이 뭉쳐서 메시지를 만드는지에 대해서 오랫동안 깊이 있는 공부를 하게 되는 기회였어요.

《아시아나》 이전에 잡지형 사보도 몇 건 있었던 것으로 알고 있습니다. 그런 매체에서는 이와 같은 유기적인 작업이 이루어지지 않았는지요?

사보에는 나름의 특별한 목적이 있으니까요. 구체적인 목적이 있기 때문에 아무래도 그런 객관성에 조금 차이가 있어요. 아시아나항공 기내지는 모든 층을 대상으로 하는 매체이기 때문에 특별히, 글쎄 여행? 뭐 이런 정도는 있었지만, 꼭 여행만 다루거나 하진 않았고요. 폭넓게 여러 가지 생각을 할 수 있는 잡지였어요. 종합 잡지는 아니지만 다양한 사람들, 남녀노소 모든 사람이 관심을 두고 볼 수 있는 책을 문화적인 관점으로 계속 만들었기 때문에 굉장히 몰입할 수 있는 일이었고, 자연스럽게 몰입하면서 일하는 법을 배웠죠. 많은 사람도 알게 됐고요. 많은 사람을 알게 된다는 건 그만큼 큰 공부를 하는 거잖아요.

1990년 9월에 안상수 선생님이 학교로 가시면서 안그라픽스의 실질적인 아트디렉터 역할을 하셨습니다. 안 선생님과 초기부터 일하셨기 때문에 회사가 지향하는 방향이나 정신을 많이 공유하셨을 것 같은데요. 선생님께서 생각하시는 안그라픽스다움 혹은 정신이 있다면 무엇일까요?

그 당시는 우리나라에 디자인이라는 것이 자리를 잡기 시작한 시점이었어요. 물론 그전에도 여러 가지 큰 일들을 하긴 했지만, 이렇게 전문 스튜디오가 있던 시절은 아니었죠. 미대 교수님들이 일한다든지 하는 식이었지. 디자인 스튜디오가 본격적으로 생겨난 시점이 내 생각에는 바로 그때였던 것 같아요. 그러니 이것저

것 생각할 겨를이 없었죠. 다 신기했고 늘 새롭고 모든 게 도전적이었어요. 새로운 시도나 첫 시도가 아주 많았죠. 그래도 그중에서 제일 중요한 것은 문자에 대한 남다른 생각이었어요. 그 당시는요, 디자인과 내에서도 "타이포그래피???" 이랬어요. 그런 시기에 안그라픽스는 문자가 굉장히 중요한 그래픽 요소로서 문화적인 포인트를 가지고 있다는 생각을 중심에 두고 있었죠. 또 모두가 거기에 자연스럽게 물들었어요. 같이 오래 일하지 못하고 중간에 그만둔 분들은 아마 그에 대해서 정확하게 공감하지 못했거나 즐거움을 느끼지 못했던 것 같고요. 시각디자인에서 글자가 중요한 요소라고 생각한 사람들은 그 매력에 굉장히 빠져들었죠. 문자, 이것이 안그라픽스의 가장 큰 줄기였던 것 같아요.

1989년 말에 매킨토시를 도입하면서 안그라픽스가 디자인회사로서는 국내 최초로 DTP를 실무에 도입했다고 알고 있습니다. 사진식자에서 DTP로 넘어간 초기에는 글자를 다루는 데 여러 어려움이 있으셨을 것 같습니다. 안 선생님 말씀으로는 첫 잡지가 완전히 엉망이 됐다고 하시더라고요.

네. 그리고 되게 재미도 없었고요. (웃음) 88 올림픽 할 때 컴퓨터가 우리나라에 본격적으로 소개되었어요. 올림픽 하기 전에는 대기업에도 PC가 거의 없었어요. 극소수만 있었고요. 그런데 안그라픽스는 아마 대한민국에 있는 모든 분야를 통틀어서 거의 초기부터 컴퓨터를 사용한 것 같아요. 올림픽 전후로 여러 디자이너가 해외에서 들어왔는데 그때 다 매킨토시를 들고 와서 일했어요. 그러면서 디자인 작업도 컴퓨터 중심으로 급격하게 바뀌기 시작했는데, 하여튼 되게 재미없었어요.

예전에 사진 식자로 일하던 때는 손이 굉장히 중요했잖아요. 인화된 글자를 가지고 수공예적인 분위기로 일하면서 몸으로 감각을

표현하는 작업들이었는데, 그 뒤로는 기계가 대신하는 거였죠. 우린 화면만 보고, 프로그램은 막 익혀야 하고. 기계… 되게 재미없죠. 초기에는 불편했고 별로 즐겁지 않았어요. 그러다 보니 문제도 많이 생겼고. 정전되면 다 멈춰서 아무것도 못 하고 가만히 앉아있고 그랬어요. 새롭긴 했지만, 사람들이 확 빠져들진 못했죠.

　　나중에 이게 조금 빨라지고 신기하다는 걸 알게 되면서 조금씩 익숙해지기 시작했어요. 내 생각에는 대충 3-4년 정도 걸린 것 같아요. 처음에는 프로그램도 얼마 없었고 컴퓨터도 워낙 더디고 하드웨어 환경이 그러니 흥미를 느끼기까지 시간이 걸렸지만, 나중에는 굉장히 빠르게 단계적으로 탁탁탁 치고 올라갔거든요. 그런 변화에 대해 매력이나 신비함 같은 걸 느끼면서 자연스럽게 사람들이 그쪽으로 빠져들었던 것 같아요.

2005년 월간 《디자인》에 "당시 안그라픽스는 선두에 서기 위해서 국제적인 디자이너들을 연구하고 그걸 실무에 적용하려는 구체적인 노력을 했으며 실험적인 매체를 통해 꾸준히 새로운 시각을 찾으려 했다."고 회고하셨습니다. 지금은 사실 규모도 굉장히 커지고, 시대적인 상황도 변했기 때문에 안그라픽스도 그때와는 모습이 많이 달라졌을 것 같습니다. 오늘의 안그라픽스가 내일을 위해 반드시 지켜 가야 할 혹은 되살려야 할 부분이 있다면 무엇일까요?

그러니까… 그게 뭐, 한두 가지겠습니까? (웃음) 굉장히 많죠. 다 얘기할 수는 없지만 한 가지 분명한 것은, 요즘의 디자인 환경이나 디자이너의 자세와 비교했을 때 그 당시 안그라픽스에서 일하던 사람들은 디자이너라는 것에 대해서 되게 프라이드가 있었다는 거예요. 창작적인 일을 하지만, 실제로 매우 힘들고 아주 뭐, 어려웠잖아요. 늦게까지 회의하고 일도 해야 하고. 그래도 그걸 우울해 하거나 이러지는 않았던 것 같아요.

거의 모든 사람이 나름의 프라이드를 갖고 있었죠. 그게 뭐 작게, '디자이너 중에 우리가 제일 낫다.' 이런 것뿐 아니라 사회적으로 디자이너가 어떤 역할을 하는 사람인지 구체적이진 않지만 그래도 앞서서 사회를 이끌어 가고 문화를 만들어 간다는, 지금과 비교하면 그런 생각이 좀 강했어요. 요즘 디자이너는 훨씬 화려하고 폼 나는 것처럼 보이지만, 대부분은 뭐랄까 사회를 끌어간다든지 앞장선다기보다 그냥 묻혀서 살아가는 것 같거든요. 그 시대엔 디자이너의 삶은 정말 아방가르드적이었죠.

지금 우리나라 디자이너의 전반적인 분위기로는 과연 이 사회에서… 모르겠어요. 너무 경제적으로 확 커가지고 우리가 감당하기 어려울 만큼의 사회구조가 되어 버렸는지도. 세미나도 하고 공부도 하고 그랬던 이유는 길을 찾아야 하는데 가르쳐 주는 사람이 없으니까, 스스로 그런 자리를 만들고 해외 사례를 계속 공부하며 우리가 어떻게 사회를 이끌어 가고 변화시켜야 하는지 얘기했던 거 같아요. 그 당시에는 '뭔가 책임감이 있다, 우리가 뭘 해야 한다, 만날 이렇게 밤늦도록 일만 하는 것처럼 보이지만 거시적으로 보면 어쨌든 우리는 큰 역할을 하고 있다.'라는 생각이 있었어요. 그런 점이 앞으로도 지금도 굉장히 중요한 것 같아요. 똑같이 일하더라도 내 역할에 대한 자부심과 의무감을 스스로 만들어서 거기에 빠져드는 것과 그냥 쫓겨서 하는 것과는 다르잖아요. 누가 시켜서 어쩔 수 없이 하는 것과는 큰 차이인 것 같아요. 쉽게 흉내 낼 수 없는 큰 아우라이기 때문에 안그라픽스가 그 점을 계속해서 잘 유지해 나갔으면 좋겠어요.

30주년을 맞는 안그라픽스에
마지막으로 한 말씀 부탁드립니다.

이런 생각을 했어요. 지금은 우리 한국 디자이너 중에 뛰어난 사람이 많거든요. 전체적으로 인력도 많이 늘어났지만 그중에 인재들도 대단히 많은 것 같아요. 젊은 사람들이 특히. 해외에서 공부하고 들어온 사람도 많고 훌륭한 사람이 많죠. 근데 의외로 디자인 스튜디오는 글로벌 개념이 없어요. 20세기 후반에 모든 산업이 가장 중요하게 생각한 것이 글로벌이었어요. 우리가 뭘 다지고 나면 그다음에는 시장 넓히고 영역을 넓혀서 더 많은 어떤 것을 해야겠다고 생각했단 말이죠. 거의 모든, 대부분의 직종이 그렇게 확장했어요. 하지만 스튜디오의 글로벌화, 이거는 정말 없는 것 같아요. 외국의 유명 스튜디오들은 이미 오래전부터 우리나라에 들어와 일하고 있고, 전 세계를 다니면서 활동하고 있잖아요. 우리나라 디자이너도 그에 못지않은 사람들이 많은데 안에서만 이러고 있단 말이죠. 알게 모르게 다들 열심히 하고 있는데 내가 잘 모르고 있는지도 모르겠지만. 우리나라도 개인보다는 스튜디오가 진정한 글로벌 시대를 열어가야 하는데 실제로 그런 역할을 할 수 있는 가장 강력한 집단은 안그라픽스인 것 같아요.

30년, 이게 뭐 말이 쉽지 굉장히 어려운 일이죠. 30년을 이렇게 다져왔으니까 앞으로는 더 국제적으로 나아갔으면…… 아마 개인으로는 안 선생님이 디자인 분야에서 제일 먼저 그렇게 하셨던 것 같아요. 한국의 디자이너로서 그 역할을 세계에 알리고 한글과 한국의 디자인도 많이 알리셨는데, 안그라픽스도 그렇게 글로벌한 집단으로 잘 확장했으면 좋겠어요. 그래야 다른 스튜디오들도 그렇게 따라 할 수 있는 거니까요.

문장현

디자이너로서
마음껏 작업할 수 있었던
학교 같은 분위기

2000년대 초는 안그라픽스에 변화의 시기였습니다. 직원 수가 80여 명에 이르고 사업부제가 도입되는 등 스튜디오보다는 기업으로서 양적 성장이 본격화되던 시기가 아닐까 싶습니다. 1990년대 말 학부생 시절에 전해 듣던 것과 2001년 입사한 뒤 직접 경험한 안그라픽스의 인상이 사뭇 다르셨을 것 같습니다.

아니, 그렇게 달랐다고 생각하지 않아요. 학교 다닐 때는 그래픽디자인에 솜씨 있는 선배들이 주로 안그라픽스에 갔기 때문에 당연히 그래픽디자인에 관심 있는 친구들은 대부분 안그라픽스에 가고 싶어 했어요. 하지만 가고 싶다고 갈 수 있는 건 아니니까 아무나 갈 수는 없었고. (웃음) 나도 갈 수가 없는 상황이었고요. 김상욱이 동기인데 상욱이도 처음에는 인턴 끝나고 입사하기로 돼 있다가 졸업할 때 IMF가 터져서 뽑질 않았어요. 다른 곳을 좀 다니다가 나중에 입사했죠. 그때는 어디나 그랬듯이 상황이 안 좋았던 것 같아요. 어쨌든 밖에서는 편집디자인이나 그래픽디자인 위주의 작업을 주로 하는 회사이고 홍익대나 단국대 출신이 주축이 돼서 일한다고 알고 있었어요.

입사해서 보니까 사업부가 생긴 지 얼마 안 됐고 디지털이라는 사업부가 있었고요. 저는 디자인사업부에 있었으니까 타 사업부에서 뭘 하는지 정확히는 몰랐던 거 같아요. 평사원이니까 더욱이 알 길이 없었죠. 그래도 평사원모임이 있어서 다른 사업부 사람들하고 교류가 많고 친분도 있었어요. 소속은 달라졌어도 기존에 같이 다니던

사람들이니까. 사내연애도 있었고요. 출판사업부는 사간동으로 빠져나가면서 만나기 힘들어졌죠. 미디어사업부는, 그때 미디어사업부가 있었나? 아시아나 팀은 바로 위층에 있었는데 3층에. 거기 여성편집자들이 다 모여 있고 편집국장님은 따로 계셨어요.

사업부로 나뉘어 있어도 안그라픽스는 기업보다 스튜디오 같은 분위기가 더 강했던 것 같아요. 일단 공간도 그랬고 사람들의 태도? 이런 게 기업 디자인을 하는 체계화된 회사라기보다 그냥 학교 같기도 하고 작업실 같기도 하고 그랬죠. 그런 가족적인 분위기가 안그라픽스의 특징이었던 거 같아요. 서로 참견도 많이 했고요. 특히 같이 일하던 동료들이 솜씨가 좋아서 서로에게 굉장히 영향을 많이 받는 환경이었어요. 작은 문양을 만들더라도 누가 하나를 만들어 내면 샘이 나서 그랬는지 다른 누군가가 더 잘 만들어서 내놓았죠. 사소한 문서 하나도 다 디자인했는데 안그라픽스에는 눈에 보이지 않는 그런 게 많았던 거 같아요. 프로젝트 할 때 활용할 수 있는 그래픽 요소들도, 체계적이지는 않았지만, 꽤 있었어요. 어디서 가져온 게 아니라 내부에서 다 만들었고 은연중에 공유했죠. 그런 분위기가 좋았어요. 다들 그렇게 익혔기 때문에 아마 지금들 나가서 스스로 무언가를 할 수 있었던 게 아닐까.

2001년 평사원 디자이너로 시작해서 아트디렉터로서 퇴사하기까지
약 10년을 근무하셨습니다. 2000년대는 이전 시대와 비교하면
디자이너의 구직이나 독립이 어려운 시절이 아니었습니다. 그럼에도
야근이 잦고 과외 업무가 많은 회사에서 그렇게 오래 근무하실 수
있었던 원동력이 무엇인지 궁금합니다.

저는 개인적으로 회사를 좋아했어요. 안그라픽스를 많이 좋아했고, 다니기 이전보다 다니면서 더 좋아졌어요. 사실 처음 입사해서는 일도 익숙하지 않고 막 배우는 시기여서 창업이나 뭐 이런 걸 생각할 겨를이 없었고요. 한 4-5년은 일하다가 그냥 후딱 가 버려서 기억이 별로 안 나요. 여름휴가를 안 보내 줬던 기억 정도가 나고. 그때 디렉터 분이 마주칠 때마다 "휴가 안 가?" 그랬는데 3년 동안 휴가를 못 갔어요. 그 뒤에는 '저분이 나한테 휴가를 줘야 하는 분인데 왜 나한테 휴가 안 가느냐고 그러지?' 그런 생각을 했죠. (웃음) 근데 그때 분위기가 그랬어요. 아주 오래 다닌 선임들만 휴가를 챙겨서 가는 편이었고, 일이 너무 많아서 또 일에 의욕이 있는 사람한테 일을 더 주는 형국이라서 휴가 가기가 참 모호했죠.

체력적으로는 힘들 때도 있었어요. 하지만 회사를 그만두고 싶을 만큼 힘들었던 기억은 없어요. 그보다는 아쉽다? 이게 지금 생각해 보면 클라이언트 잡의 한계 같은데, 아무래도 제약이 많으니까요. 무엇보다 클라이언트가 원하는 걸 정확하게 알기 어렵다는 게 안타까웠어요. 아직도 좀 그렇긴 한데, 개인 역량이 부족해서 그럴 수도 있지만 일단 구조적으로나 관습적으로 클라이언트가 친절하지 않잖아요. 자신들이 뭘 원하는지 마치 오래 함께 지내 온 사이에서 하듯 대충 얘기해 주고 알아주길 바라는 게 많죠. 일을 끝내고 나면 그때서야 조금 알게 되는데, 처음 시작할 때 이만큼 알았다면 서로 좋았을 텐데 생각한 적이 많아요. 동료들하고도 그런 얘기를 많이 했어요.

안그라픽스는 디자이너가 마음껏 작업할 수 있게 해 준 것 같아요. 예를 들어서 작업에 비용이 좀 들어도 돈이 많이 드니까 별색 인쇄를 하지 말라는 둥 옹졸하게 제어하는 분위기가 별로 없었죠. 그냥 하게 놔뒀어요. 웬만하면 전 페이지를 다 교정내서 보고 그랬는데 나중에 선임이 돼서 보니까 이 비용이 상당하더라고요. 고급

173

인쇄물 같은 경우에는 심하면 교정쇄 비용이 인쇄비보다 더 나오기도 했어요. 그리고 아주 초보적인 수준을 넘으면 프로젝트를 통째로 맡겼던 거 같아요. 그 사람이 감당할 만하다고 판단이 되면 쉬운 사보부터 하나씩. 대부분 두세 달이 지나면 프로젝트를 하나씩 맡았죠. 그래서 그때는 다른 데도 다 그런 줄 알았어요, 당연히. (웃음) 생각해 보면 그게 안그라픽스가 가진 디자이너에 대한 배려가 아닐까 싶어요. 사실 한 프로젝트를 처음부터 끝까지 해 봐야 자기가 주도해서 뭔가 할 수 있는데 디렉터가 딱 쥐고 앉아서 페이지 단위로 기능적인 것만 나눠서 시키면 그 통합하는 능력이 없어지잖아요. 특히 편집디자인에는 굉장히 안 좋죠. 저는 안그라픽스의 그런 면들이 정말 좋았던 거 같아요.

선임 디렉터가 10여 년간 팀을 이끌어 온 상황에서 2007년 그 자리를 이어받으셨습니다. 그와 다른 본인의 색깔을 드러내면서도 디자인회사로서 안그라픽스가 가진 정체성 역시 지켜가야 하므로 많은 고민을 하셨을 것 같습니다. 아트디렉터로서 선생님이 바꾸려 하신 부분과 지키려 하신 부분이 무엇인지요?

선임 디렉터가 늘 강조했던 것은 일을 아주 솜씨 있게, 안그라픽스라는 이름에 걸맞게 완성도 있게 끝내야 한다는 거였어요. 그게 사실 안그라픽스가 다른 회사와 다른 부분이죠. 그런데 그분은 말로만이 아니라 안 되면 직접 다 고쳐 버릴 정도였어요. 그래서 동시대에 다녔던 후배들은 그 영향을 알게 모르게 다 받았죠. 한동안 안그라픽스 스타일이라고 불렸던 부분에는 그분의 영향력이 가장 컸다고 생각해요. 그 자리를 이어받았을 때 저는 획일적이라는 부분이 조금 문제로 보였어요. 클라이언트가 다르고 의뢰하는 일의 성격이 다른데도 결과물이 비슷했거든요. 표피적인 처리가 너무 흡사해서 책의 구조나 구성이 달라도

그게 가려졌기 때문에 클라이언트 사이에서도 호불호가 있었어요.

　클라이언트 잡은 결국 의뢰한 사람을 만족하게 하는 일이잖아요. 제가 생각하기에 그들의 의중을 제대로 파악해서 만족하게 할 수 있다면 눈에 보이는 시각적 스타일은 그렇게 중요한 것 같지 않았어요. 오히려 그걸 좀 없애고 싶었죠. 제일 먼저 얇은 선을 못 쓰게 했어요. 그리고 스기우라 고헤이 선생이 많이 쓰던 겹점 약물을 못 쓰게 했어요. 제 권한으로 다 빼라고 했죠. 어설프긴 해도 디자이너마다 디자인이 달라지기 시작했어요. 폰트만은 규제했죠. 하지만 그것도 일반적인 본문용 한글 폰트만 규제했을 뿐 형태를 봐서 문제가 없다고 생각한 것들은 쓰게 했어요. 영문 같은 경우 새로 나온 서체나 주목할 만한 디자이너가 만들어 낸 서체들은 일부러 구매해서 쓰게 했어요. 한글의 경우에도 책이 아닌 안내판이나 PT 툴 같은 작업을 할 때는 SM 서체 말고 다른 서체를 쓰도록 권장했고요. 그 외에는 본인들이 하고자 하는 대로 놔뒀는데 결과가 좋지는 않았던 거 같아요. 만약 안그라픽스의 디자인 색이 전보다 빠졌다면 제 책임일지도 모르겠어요. 무언가 스타일을 하나 잡아서 가는 것과 아닌 것 모두 장단점이 있는 거 같아요. 논란의 여지가 있죠.

　또 하나 혁신하고 싶었던 부분은 디자이너가 직접 프레젠테이션을 하도록 하는 거였어요. 외국에서 유명 디자이너가 오면 안상수 선생님이 꼭 안그라픽스에 그분을 불러서 세미나를 하셨어요. 다른 직간접적인 방법으로 유명한 디자이너들의 프레젠테이션 파일을 보기도 했고요. 디자이너들답게 프레젠테이션 방식이 상당히 개성 있는데 퀄리티도 다들 꽝장히 좋았어요. 인상적이었고 정말 부러웠어요. 내부 사람들도 그럴 능력이 충분히 있는데 그게 우리가 하던 방식에서는 드러나지 않았거든요. 그때는 디자이너가 밤새서 파일을 만들면 기획자가 옆에 서서 기다리다가 갖고 가서 프레젠테이션 했어요. 실질적인 디자인 기획은 디렉터를 중심으로 디자이너들이 했는

데 그게 기획안에 잘 녹아나지 않았고 프레젠테이션 파일 자체도 체계적으로 관리가 안 되었죠. 나름의 형식은 있었지만, 전에 만들었던 파일 구해다가 새로운 걸 또 얹어서 만드는 식이었어요. 당시에는 분야 자체의 수준이 그랬던 것 같기도 해요. 기획서를 중요하게 인식하는 시대로 막 전환되던 시기였죠.

안그라픽스에는 누가 뭐래도 디자이너를 위하는 분위기가 있었어요. 심하게 압박하든 진짜로 배려하든 다른 직능을 가진 분들에게 미안할 정도였죠. 기획자나 편집자가 디자이너한테 약간 눌리는 느낌? 그런 게 있었어요. 그게 꼭 좋은 건 아니지만, 어떤 면은 좋다고 말할 수도 있어요. 안그라픽스 출신 편집자들은 다른 편집자들하고 비교했을 때 디자인적인 안목이 상당히 뛰어났거든요. 옛날에 같이 잡지 했던 분들은 시각적으로 굉장히 발달해 있고 디자이너가 한 작업에 대해서 굉장히 식견 있는 조언들을 많이 하셨어요. 디자이너라도 사실 신입 때는 사진 같은 거 잘 못 다루잖아요. 능숙하게 사진을 선별하거나 연출하는 건 오히려 베테랑 편집자들이 훨씬 잘해요. 사진가를 잘 알기도 하고. 그런데도 안그라픽스는 그걸 디자이너에게 맡기는 분위기였어요. 물론 잘 못 하죠. 처음부터 잘하는 애들이 있긴 하겠지만, 보통은 몇 번 해봐야 감이 생기고 저도 그 과정에서 편집자들한테 많이 배웠어요.

10년간 회사에서 하셨던 작업 중 가장 기억에 남은 일은 무엇인지요?

궁궐 안내판 작업이 가장 기억에 남아요. 일의 형태도 좀 달랐고, 우리가 알던 범위 내에서의 협업이 아니라 진짜 다른 분야의 사람들과 섞여서 진행한 일이었으니까요. 3년 반인가? 기간도 길었고요. 사실 부대낀 일도 많아서 기억이 안 날래야 안 날 수가 없어요. (웃음) 중간

에 한 번 멈췄던 시기도 있었고, 일이 너무 번잡하게 많았죠. 그 일에 관여했던 디자이너들이 애를 많이 먹었어요. 성장하기도 했고. 이환하고 김동하. 김동하는 제가 보기에 편집디자인보다 그게 잘 맞을 것 같아서 공공디자인 사업 팀을 만들어서 팀장을 맡겼어요. 지금도 나가서 사인 일을 하더라고요, 용케. 참 힘든 분야인데. 원래는 회사 내에 그런 사업 팀을 만드는 게 목표였는데, 그 당시에는 구현이 잘 안 됐고 문화재청 일만 하다가 그 뒤에는 일이 없었어요. 아모레퍼시픽에서 비슷한 일들을 몇 개 하긴 했지만, 그쪽은 전문 에이전트를 두고 있기 때문에 우리 역할이 프로세스 일부에 머물렀어요. 노하우가 생기거나 수익이 나는 부분이 별로 없었죠.

궁궐 작업은 프로세스가 정말 좋았어요. 서로 다른 전문가들을 적재적소에 배치해서 코디네이터 역할을 한다는 게 정말 어려운 일인데 당시 아름지기의 담당자분들 능력이 출중했죠. 재단의 위상이나 힘이 뒷받침되었겠지만 아주 인상적이었어요. 그렇지만 디자인 제작물에 많은 힘을 쏟지는 못했던 것 같아요. 성과는 분명히 있었지만, 조금 더 디자인에 집중했으면 어땠을까 하는 아쉬움이 있어요. 절차상 그 정도 선에서 끝내야 했기 때문에 더 가지 못했던 것도 있고, 실제 디자인을 구현하고 마무리하는 과정을 안그라픽스에서 주도하긴 했지만, 원천 디자인을 투바이포(뉴욕 디자인 스튜디오)에서 했다는 한계도 있었죠.

10년이면 강산이 변한다는 말이 있습니다. 선생님이 근무하신 10년 동안
안그라픽스도 내적으로 혹은 외적으로 많이 변하지 않았을까 싶습니다.
개인적으로 안타깝거나 반가웠던 변화가 있다면 무엇일까요?

이게 굉장히 민감한 얘긴데… 디자인뿐 아니라 모든 게 계속 변화하

고 있는 시점에서 안그라픽스가 그 변화를 담을 만한 조직을 갖추고 있느냐에 대해서 그때 저는 좀 회의적이었어요. 여러 문제가 있지만, 디자인사업부랑 디지털사업부가 따로 있는 게 제일 불합리하다고 생각했어요. 언젠가부터 우리가 하는 디자인이 상대적으로 정체되어 있다는 느낌을 받았거든요. 예를 들어서 어떤 회사는 새로운 디지털 기술 위주의 뭔가를 보여주고 있는데 우리는 여전히 오래된 방식의, 노동집약적인 일을 하면서 그 흐름을 따라가지 못하는 것 같은 거죠. 디자인과 디지털의 사업 경계가 사라지는 게 맞는 거 같은데, 사실 보면 둘 다 100% 편집 일이잖아요. 책이든 웹사이트이든 콘텐츠를 편집하는 일이거든요. 기획 면에서 공유할 수 있는 것도 정말 많아요. 요즘은 한 기업이나 브랜드에 대해서 통합적으로 디자인을 해결해 주는 게 클라이언트 입장에서도 굉장히 구미가 당기는 일이고요. 안그라픽스는 그걸 제대로 구축할 능력이 충분히 있는데, 아쉽죠. 초기에 디지털 팀이 생겼을 때는 디자인 팀이나 기획 팀에서 일부 인력을 그쪽으로 배치했기 때문에 팀 간에 자연스럽게 교류가 있었어요. 근데 시간이 지나면서 그런 교류가 점차 줄어들었죠.

작은 변화라면, 체계화되지 못한 부분들을 개선하려고 한 부분이 꽤 있어요. 자료실의 경우에도 한동안은 명륜동에 있었거든요. 어쩔 수 없었다고는 하지만, 거리가 멀어서 효용성이 너무 떨어졌어요. 다들 반대했지만 계속 우겨서 본사 1층을 북 카페 식으로 만든 거예요. 사실 더 멋지게 안그라픽스답게 해야 했는데 예산이 너무 없었어요. 생각보다 돈이 많이 들더라고요. 4천만 원 정도 들었던 거 같은데, 어쨌든 해 놓고 나선 다들 좋다고 했어요. 뭐든 그렇죠, 사실. 그렇게 뭘 저지르는 게 안그라픽스 정신인 것 같아요. 안 선생님이 남기신 기록 보니까 초기에 엄청나게 저지르셨더라고요. 사실인지는 모르겠는데 젊었을 때 안 선생님이 사장님한테 로봇을 만들자고 하셨다던데요. (웃음) 그런 게 안그라픽스 정신이죠.

곧 30주년을 맞는 안그라픽스에
마지막으로 한 말씀 부탁드립니다.

안그라픽스가 잘되기만을 굉장히 바라죠. 어떤 게 잘되는 건지는 사실 잘 모르겠어요. 안그라픽스를 거쳐 간 많은 사람이 회사에 다녔던 걸 굉장히 강조하고 다녀요. 왜 그럴까 생각해 보면, 그건 안그라픽스가 지금까지 쌓아온 것이 분명히 있어서겠죠. 지금은 잠깐 새 시대에 맞게 숨 고르기를 하는 것 같아요. 디자인이 큰 변화를 앞두고 있다는 느낌을 자꾸 받는데 그런 변화를 통해서 안그라픽스가 다시 우뚝 설 수 있으면 좋겠어요. 아니, 분명히 그렇게 될 거고 기대하고 있어요. 다른 데는 할 수 없을 거 같아요. 국내에서는 비교할 수 있는 회사도 사실은 없죠.

김옥철

함께 일하며 서로가
서로에게 셰르파가 되는
창의적인 기업

안그라픽스는 1985년 소규모 디자인 스튜디오로 시작하여 현재 직원 수가 100명이 훨씬 넘는 종합 디자인 기업으로 성장했습니다. 사장님께서는 창립부터 현재까지 직원과 임원, 그리고 대표이사라는 모든 입장에서 이 과정을 함께하셨습니다. 1991년부터 약 25년간 안그라픽스를 이끌어 오시면서 가장 바탕에 두셨던 경영 철학이 무엇인지 궁금합니다.

먼저 그동안 안그라픽스의 성장 과정에 함께했던 많은 임직원의 노력과 헌신에 감사드립니다.

디자인 회사는 구성원의 노력과 창의성이 가장 중요한 인적 자본 기업입니다. 따라서 함께 일하는 구성원이 창발성(創發性)을 통해서 일하며 성장할 수 있는 환경을 만드는 것이 무엇보다 중요합니다. 경영에 대해서는, 자연계에서 창조가 이루어지는 중요한 조건인 '존재의 분산(Distribute Being)'과 '통제하지 않음(Out of Control)'이라는 두 가지 신념을 가지고 있습니다. 이를 바탕으로 회사 내 다양한 조직에서 임직원들이 각자 맡은 일을 스스로 판단하며 창의적으로 일하는 회사를 만들고자 힘써 왔습니다.

'(평사원과) 사장님과의 간담회'과 같은 소통의 자리를 초기부터 지속해서 마련하셨습니다. 사내 소식지 〈에이지 뉴스〉를 직접 작성하시거나 신입사원들과 산행을 가시는 등 직원들과 벽을 두시지 않는 모습 또한 여러 기록을 통해 접할 수 있었습니다. 사람을 중시하는 안그라픽스의 기업 문화와 관련이 있는지요?

시대의 가장 중요한 화두가 창의와 소통입니다. 창의는 디자인 회사의 업이 가진 본질과 밀접한 개념이며, 구성원 간의 자유로운 소통은 창발성의 원천인 생각과 아이디어의 시작입니다.

개인적으로 등산을 매우 좋아하며 이것은 제가 하고 있는 유일한 운동이기도 합니다. 임직원과도 자주 산행을 다녀오는데 이때 원칙 하나가 있습니다. 제가 '먼저 산에 가자고 얘기하지 않는다.'는 것입니다. 등산은 좋아하는 사람에게는 매우 즐거운 일이지만 좋아하지 않는 사람에게는 상당히 괴로운 일입니다. 좋아하는 일을 더불어 할 때 함께하는 사람들 모두가 진정으로 즐거운 법입니다. 고산 등반을 할 때 필요한 도움을 주면서 정상까지 함께 오르는 사람을 셰르파(Sherpa)라고 합니다. 기업 경영에서 함께 일하는 사람들은 서로에게 도움을 주는 셰르파가 되어야 하고 특히 팀장, 리더는 프로젝트 셰르파, 경영의 셰르파가 되어야 합니다.

IMF로 많은 회사가 문을 닫던 1997년에 안그라픽스는 자회사를 설립할 정도의 자본력을 가지고 있었습니다. 당시 근무했던 직원들도 회사가 경제적으로 그리 어렵다는 느낌을 받지 못했다고 회고합니다. 모두가 어려웠던 힘든 시기를 원만히 넘길 수 있었던 배경 혹은 안그라픽스의 저력이 무엇이라고 생각하십니까?

IMF 경제 위기 당시를 돌이켜 보면 두 가지가 생각납니다. 첫째는 당시 임직원들에게 어렵더라도 인위적 구조조정을 하지 않겠다고 약속한 일이고, 둘째는 주요 거래처들을 방문해서 당면한 어려움을 의논하며 손해인 일까지 떠맡아 어려움을 함께 나눈 일입니다. 국가가 국민적 단합을 통해서 외환위기를 빠르게 극복한 것처럼 회사 역시 내부로는 임직원들과 함께 어려움을 나누고, 외부로는 함께 일해 왔던 기업들과 파트너십을 더욱 공고히 하여 큰 위기를 극복할 수 있었습니다.

안그라픽스 출판 브랜드는 1995년 와우북 시리즈의 출간과 함께 급성장했습니다. 이전에도 한국전통문양집과 《보고서/보고서》 등 독특하고 색깔이 분명한 책들을 꾸준히 출간하였으나 출판 규모는 독립 출판사의 그것에 가까웠습니다. 와우북을 필두로 한 컴퓨터 관계 서적과 2000년대 론리플래닛 가이드북을 비롯한 여행 서적의 출간으로 이제 안그라픽스는 디자인계를 넘어 대중적인 인지도까지 획득했습니다. 출판사로서 안그라픽스가 어떤 비전을 품고 있는지 궁금합니다.

출판은 지식과 정보를 다루는 일이고, 책과 서점은 그것을 담는 매체이자 플랫폼입니다. 그래서 회사의 출판부를 지식정보사업부라고 규정하고 일해 왔습니다.

지금은 매체와 플랫폼이 변화하는 시대입니다. 우리가 다루는 수많은 디자인 관계 지식과 정보 중에는 새로운 플랫폼으로 유통하기에 적합한 내용이 많으며, 안그라픽스에는 그런 내용을 다뤄 본 경험이 풍부한 디자이너가 많습니다. 출판의 미래를 '책과 서점'에서 한 발 나아간 '콘텐츠와 플랫폼'으로 보면서 적극적으로 진화해 나갈 것입니다.

2009년 초 사원들과의 간담회에서 "안그라픽스가 좋은 회사가 되면 좋겠다."라고 말씀하셨습니다. 그 말씀에 많은 의미가 함축되어 있다고 생각합니다. 구성원 모두의 노력이 필요한 일이라는 생각도 들었습니다. 30년을 맞은 안그라픽스에 마지막으로 한 말씀 부탁드립니다.

좋은 회사가 되었으면 좋겠다는 말은 지금도 유효합니다. 애이브러햄 매슬로(Abraham Harold Maslow)는 인간의 욕구를 생리적 욕구, 안전의 욕구, 소속감과 애정의 욕구, 존경의 욕구, 자아실현의 욕구 등 총 5단계의 피라미드로 규정하였습니다. 저는 피라미드의 맨 아래에 놓인 생리적 욕구가 맨 위에 놓인 자아실현의 욕구보다 저급하다고 생각하지 않습니다. 회사의 구성원들은 각자 나름대로 서로 다른 욕구를 가지고 있을 것입니다. 안그라픽스가 그들이 원하는 것을 충족시켜 줄 수 있는 회사가 되길 바랍니다. 제가 생각하는 '좋은 회사'란 최선의 목표를 추구하는 회사가 아니라 다수의 목표를 추구하는 회사입니다.

Culture

Graphic Designers to Issue Series Of Visual Art Image-Oriented Books

By Koh Chik-mann

A group of graphic designers gathered to make a series of visual art image-oriented books.

"A visual art image-oriented book" is, according to editorial designer Ahn Sang-soo, a kind of publication which is specially edited to provide visual aesthetics for the pleasure of the reader.

Ahn

Ahn, a 33-year-old publisher, is a representative of Ahn Graphics & Book Publishers, which was set up in January this year by 11 graphic design specialists in their late 20s and early 30s.

"Applying the visual art image to book-editing will be a key to the survival of publication in the high-technology society," said Ahn, who advocates innovative book-editing.

In comparison with conventional book-editing styles, Ahn's idea seems to be extraordinary.

"The old book-editing format needs innovation to improve the legibility and readability of books," said Ahn. His idea of visual art image-oriented books took shape when he was an editorial designer for the monthly magazine "Madang" from 1981 to 1984.

"Book-editing is no longer a job of publishers." Ahn considers book-editing an art. He said the editorial designers' role should be enlarged in book-editing work for the improvement of legibility.

Ahn observed, "Book reading is becoming a lost habit in the age of television and other audio-visual mass media."

"It's partly because of the conventional style of book-editing, which does not take account of the importance of legibility of books," Ahn noted.

"The innovative book-editing format can give a delight of viewing books like appreciating an art piece in the gallery, instead of tedious book reading," said Ahn, who recently published "Mara-do," a collection of photographs on Mara-do, the southernmost island of Korea.

The photography book "Mara-do" is an unusual book which employs a unique editing style. "The merit of the book," according to Ahn's assessment, lies not only in the beautiful photographs, which depict the natural scenery of the island, but also in the eye-catching editing style.

"Mara-do" is the first part of a visual art image-oriented book series which Ahn Graphics & Book Publishers plans to exhibit at the Frankfurt Book Fair, held in October every year.

In addition to artistic photo-illustration, Ahn said, aesthetic effort is rendered to make a striking design of editing style.

"Visual impact" is the most salient characteristic of the publications produced by Ahn Graphics & Book Publishers.

The next work of the group is about the traditional design patterns of Asia, said Ahn, who plans to introduce at least five kinds of visual image-oriented books at the Frankfurt Fair next year.

"Another project is to make typographic-designed postcards," said Ahn, who majored in typographics at Hong-ik University.

A total of 25 different kinds of typographic-designed postcards came out recently, timed for the year-end greeting season.

"The publication of typographic-designed postcards, employing English letters, is aimed at the international market," said Ahn.

The typographic artist said Korean alphabet-employing postcards will also appear, to demonstrate the beauty of Hangul letters, even though Hangul postcards have no competitiveness on the international market.

Ahn is sure of finding a strong foothold in the international book market with

AHN GRAPHICS
GRID PAPER FORM-A 198609
FOR 24X24 DOT MATRICX FONT DESIGN
743-8065,8066

AHN GRAPHICS MONTHLY PLAN

desc	date	yoil	note
홍 성택씨 월차휴가	870204	수	
5/쎄미나　dBASE	870207	토	0830-0930
조촐파티 1400-1630	870207	토	창립2주년기념축하, 안 선생님생일
안선생님 생일	870208	일	
안그라픽스창립2주년	870208	일	
이 기정씨 생일	870209	월	1700 파티
박 영미씨 월차휴가	870209	월	
박 영미씨 생일	870212	목	1700 파티
조 미숙씨 졸업	870212	목	
사무실 극기 훈련	870214	토	1박2일
6/쎄미나	870214	토	0830-0930
권 동규씨, 조미숙 월차휴가	870216	월	
이 기정씨 월차휴가	870217	화	
정 염림씨 월차휴가	870219	목	
김 석철씨 월차휴가	870220	금	
조 미숙 생일	870221	토	1700 파티
안경숙, 김미진씨 졸업	870221	토	
7/쎄미나	870221	토	0830-0930
임 용태씨 월차휴가	870221	토	
8/쎄미나	870228	토	0830-0930
전 용재씨 월차휴가	870228	토	

Financial Budget for 1987

==

Description	8708	8709	8710	8711

--

Cash Receipt Budget

 Editorial Service

SS8609 (Shinsyegye)	5,300,000	2,900,000	25,188,000	
KT8701 (KNTC)	800,000	400,000	400,000	400,000
SL8712/14 (SLOOC)		13,000,000		
UB8738 (Universal Ballet)		5,000,000	9,000,000	
IB8721-S (IBM)			15,567,608	
IB8727 (IBM)				15,567,608
YM8723-S (Young mungu)				
TI8722 (Tongin Exp.)			1,600,000	
AN8725 (Anam)			8,500,000	
KT8723 (KNTC)			3,600,000	

(handwritten note: milano / asahi-cute / patt sales / maxon)

Maxon CIP				15,400,000
Advertising Service				
MX8715-Rest		2,000,000		
Book Sale				
Kyobo	0	300,000	300,000	300,000
Jongro	0	80,000	80,000	80,000
Misc	0	200,000	200,000	200,000

--

Income Total	6,100,000	23,880,000	64,435,608	31,947,608

==

Cash Disbursement Budget

 Accounts Payable-Trade

Current		5,000,000		
SS8609				20,000,000
IB8721-S		10,000,000		
SL8712			4,000,000	
MX8715		2,500,000		
Maxon CIP		500,000	1,000,000	
Monthly Pay		5,000,000	5,000,000	5,000,000
Variable Cost				
Design Scope	0	400,000	400,000	400,000
Stationery	0	300,000	300,000	300,000

비 상 출 근 망

버스 노사분규에 즈음하여

 1987년 8월 22일부터 시내버스 기사 노사분규의 일환으로 총파업이

예상됩니다.

우리 사무실 직원들의 교통편에도 상당한 영향이 예상되므로 그에

대비한 비상 교통망을 조직하고자 합니다.

따라서 담당하시는 분들의 긴밀하고도 적극적인 협조를 바라며,

아울러 맡겨진 교통망의 위치를 확실히 약속하여 주시기 바랍니다.

<div align="center">

1987 년 8 월 20 일

연락 책임자 정 김 옥 철
 부 조 미 숙

</div>

 비상 출근망 책임자
2일
터 승현: 정 영림 - 권 동규
김 옥철: 조 미숙
조 태환: 구 본영 - 박 영미 - 이 영미
김 미진: 김 완재
이 난경: 홍 성택 - 이 재구

4일
 훈련 때문에 조 태환이 부재시 이 난경: 이 영미, 김 옥철:조 미숙 - 홍 성택 -
이 재구 - 박 영미를 출근 책임질것.

 비상 연락망

상수: 354-1560 최 승현: 0343-46-2709 김 옥철: 232-1518 정 영림: 877-1945 이 영미:
동규: 813-1913 김 완재: 841-0036 이 난경: 386-3854 조 미숙: 234-5320 김 미진:
성택: 978-0494 박 영미: 983-0253 이 재구: 247-2948
태환: 도봉구 도봉2동 626-55호 7통 6반. 구 본영: 도봉구 미아3동 307-66호 20통 3반

```
 상수 ── 김 옥철 ──────── 최 승현 ── 정 영림
            │        │            박 영미
        조 태환      │
            │        │── 이 영미 ── 권 동규
        조 미숙      │            김 완재
                     │            이 재구
                     │
                     │── 홍 성택 ── 구 본영
                                    김 미진
                                    이 난경
```

(오늘 편집장: 안상수)

AG NEWS 창간!!!

오늘부터 에이지뉴스 :보고서:를 창간합니다.
구독 대상은 안그라픽스 직원 모두입니다.
구독료 무료. 구독은 강제 의무입니다.

(인사발령)
이재구
면 아르바이트
명 안그라픽스 정식 디자이너.
　　　그의 약력
　　　61년 대전 출생
　　　김천에서 국민학교, 중학교 졸업, 부산동아고등학교 졸
　　　목원대 졸
　　　특공여단 근무
　　　마당 디자이너 1년
　　　안그라픽스 아르바이트 2개월.

안그라픽스는
전화를 늦게 받는다는 소문이 싸-하게 나돌고 있습니다.
전화가 걸려오면 그것이 변화구일지라도 잽싸게 받읍시다.
특히 포수이신 조 미숙, 김 영미씨는 에러를 내시면 안됩니다.

9월에 태어난 사람은 김 옥철 과장과 이 영미 팀장이십니다.
김 옥철 과장님은 9월2일(수)이고
이 영미 팀장님은 9월13일입니다.
그 날 오후 다섯시엔 코가 깨져도 모여 추카해줍시다.

8월30일로 칠월칠석이 지났습니다.
옛부터 칠석이 지나면 더위가 한풀꺾인다는 것이 정설입니다.
볕은 따갑드라도 무덥지는 않다는 것이지요.
즉 그늘에서는 시원함을 느끼기 시작한다는 말입니다.
그러므로 그늘에서의 에어콘 가동은 켜기 전에 1초만 검토해 주시기

안 혜숙 씨가 지난 주 목요일(8/27)일부터 나와서 일을 도와주고 계심
안 씨는 홍대를 나와(구본영2년선배)
그동안 이대 김 영기 교수님과 일을 계속하셨습니다.
그동안 구본영 씨 일을 도왔는데 앞으로 신세계 일을 도와서
9월26일까지 일을 하실 것입니다.

지난 주부터 데이타 통신이 개통되었습니다.
일명 DNS라고 합니다. Data Network Service.
주식 시세, 일기 예보, 열차 고속버스 시간표
연극, 영화, 가락동 농수산물 시세, 환율 등등을 컴퓨터를 통해
알아볼 수 있습니다. 필요하신 분들의 이용을 권합니다.
정 카피와 안 선생이 어떡하나?를 알고 있습니다.

10월 세미나 안내
================

10월 17일부터 31일까지 진행될 세미나를 다음과 같이 알려드립니다.

날짜 : 내용 : 발표자
===

10월 17일 : 신세계 사사를 마치고 홍 성 택

10월 24일 : 프랑크푸르트 북 페어를 김 욱 철

 다녀와서

10월 31일 : 한국의 도깨비 외 부 강 사

시간은 아침 아홉시입니다.

발표하시는 분은 잘 준비하시어 알찬 강의를 부탁드립니다.

전 사원의 적극적인 참여를 바랍니다.

10월 2일

최 승 현

영 수 증

壹百萬원整

위 금액을 정히 영수함

단 원도료 중도금으로

1987년 11월 21일

최 정 호 (印)
161130-1036815

'87. 6. 5	100万원
〃 11. 21	100万원
〃 12. 3	한국관광공사 25
	大蘭 10등 納
'88. 4. 30	한글 서체〈新中明
〃 5. 6	納品

[30]

리 수첩 메모

가 명단:
름: 최국장
 최차장
 이혜옥
르예: 미쓰 단 265-6310
팩터: 923-0529
홍: 765-1189

우 김혜경 (8.여.덕 소유. 김미진 동기)
 455-9475

우 김혜경 (홍여덕 소유. 김미진 동기)
우 (홍대 설리 족. 홍 신 이 1)
 김은호 784-4042
 (토요일 11시 까지)

	번역 관리	디자인	문안감리	식자
어	안정인	홍성택	캐리 렉터	고려문예
글	진애자	안혜숙, 유경선	남영선	안그라픽스
어	진애자	성효종	()	일본
국어	오학운	오학운, 유경선	오학운	연중일보사
어	김선희	(), ()	스테파니	고려문예
일어	김선희	정신영, 전부일	스테파니	고려문예
널란드어	김선희	김성인	스테파니	고려문예
투갈어	진애자	고려문예	고려문예	고려문예
페인어	김선희	고려문예	고려문예	고려문예
랍어	이은경	고려문예	고려문예	고려문예
시아어	이은경	이병주, ()	이병주	고려문예
국어		김성인		

우
이승은
(홍대시
대인?

나역 (홍대 시각.3)

우 심재강 757-8097
 (홍대 [남]유.3)

코디네이터: 홍성택 과장
트 플래니: 김옥철 차장

✕ ① 은 7/11 복지 7/30 마감 외
 ②.③ 은 7/ , [] 8/10 마기
 ④ 는 7/11 복지 7/30 마기 "
 적정일기 같습니다.

홍욱 (홍대독목3) 거름러
 804-1060
-영민 (심복름) (홍전 5일)

정기간행물등록증

① 등 록 번 호	마 - 1100	② 제 호	보고서, 보고서
③ 종 별	기타간행물	④ 간 별 계간	⑤ 판 형 타브로이드판
⑥ 발 행 인	안그라픽스 대표 안상수		⑦ 전화번호 743-8065
⑧ 편 집 인	금누리		
⑨ 인 쇄 인	홍진프로세스 대표 이희연		
⑩ 발 행 소	서울시 종로구 동숭동 130-47		⑪ 사 용 어
⑫ 인 쇄 장 소	서울시 중구 초동 156-7		
⑬ 발 행 목 적	국내외 문화예술분야의 창작품과 평론, 문화예술인의 제언, 국내외 문화 예술계의 동향을 수록하여 국내문화 예술 발전에 기여		
⑭ 발 행 내 용	상기 발행목적에 부합되는 내용만을 48면 이상 65면 이내로 게재하여 활자판으로 인쇄, 제책, 제본하여 유가로 배포함		
⑮ 보 급 방 법	우송 및 서점판매	⑯ 보급지역	전 국
⑰ 주된보급대상	문화·예술인	⑱ 유·무가	유가
⑲ 등 록 일 자	1988 년 4 월 13 일		

정기간행물의 등록등에 관한 법률 제7조 제1항 내지 제3항의 규정에 의하여
위와 같이 등록하였음을 증명함.

1988년 4 월 13일

문화공보부

050044

옥 그라티스

한국요한교육원

Seoul 110 Korea

KOREA

130-47

PAR
AVION

보고서 요
　　보고서 .

잘 보았습니다.

但.
4분 시대를
얼하여없이
슈츠 체신넷을
듣유감스럽습니다

경남즐 는　白南準

감사합니다

다시 interview 하 보고 싶습니다
다시 감사드립니다.　19881103　영심

사무실 비품			담당팀
오디오	:	1대	D팀
책꽂이	:	5개	A팀
서류함	:	3개	A팀
형광등	:	A 13개 (A1)	B팀
		B 5개 (A2)	
조명등	:	A 4개	B팀
		B 1개	
		C 7개	
카메라	:		C팀
슬라이드	:		D팀
라이트 박스	:	2개	D팀

사무실 이전에 따른 팀구분

A팀 : 이용승 | 4명 (총 5명)

B팀 : 이재구, 이세종, 김상수 (총 3명) | 유태종, 유잔우

C팀 : 김옥철, 문경여, 이승은, 김영미 (총 4명)

D팀 : 홍성택, 신경영, 김경란 (총 3명)

B팀 : 박영미, 권동규, 안점인, 김미경,
 김진희, 김옥주 (총 6명)

아시아나 항공
제 1호기 탑승원

試乘

1988. 12. 23

적 서
=====

```
-----------------------------------------
안 그 라 픽 스
서울 종로구 동숭동 130-47
전화 743-8065/6, 4154 팩시밀리 744-3251
-----------------------------------------
작업명: 밀라노 국제전시회 전시도판 제작 용역
-----------------------------------------
```

전시도판: 720mm x 720mm x 98면 (5도인쇄)
　　　　　 720mm x 1,000mm x 12면 (5도인쇄)

역	단가(원)	수량	계(원)
자인	100,000	110면	11,000,000
계계획 및 로고			1,500,000
이아그램	100,000	10장	1,000,000
판작업	30,000	110면	3,300,000
문(영어)	50	10,000단어	500,000
역(이태리어)	250	5,000단어	1,250,000
직(영어)	20,000	110면	2,200,000
(이태리어)	24,000	55면	1,320,000
색분해(특대)	100,000	20매	2,000,000
(대)	70,000	20매	1,400,000
(중)	50,000	20매	1,000,000
판	30,000	5도x110면	16,500,000
정(소부)	12,334	94판	1,159,396
(인쇄)	6,000	5도x20면	600,000
지(베스트 맷드)	264,000	3연	792,000
부	12,334	550판	6,783,700
쇄(교정쇄용 인쇄)	8,000	5도x110면	4,400,000
계			56,705,096

사진촬영

역	단가(원)	수량	계(원)
영	80,000	50컷	4,000,000
료사진	100,000	10컷	1,000,000
름대	4,950	50롤	247,500
화료	3,000	50컷	150,000
계			5,397,500

Salary for Bonus June, 1989

Name	Basic Bonus	Rate 150%	Gross	Jaehyong Gigeum	Actual napbu	Bangwi	Jumin	Gross
Hong Sung-Taek	396,700	150%	595,050		89,100	8,880	6,660	490,410
Park Young-Mi	332,910	150%	499,365		28,010	2,800	2,120	466,435
Kim Yong-Joo	332,910	150%	499,365		49,800	4,980	3,780	440,805
Lee Jae-Gu	277,530	150%	416,295		35,460	3,540	2,700	374,595
Ahn Jeong-In	252,840	150%	379,260	930	15,390	1,520	1,130	360,290
Moon Kyong-Yeo	217,560	150%	326,340	2,090		0	0	324,250
Shin Kyong-Young	252,840	150%	379,260	930	15,390	1,520	1,130	360,290
Lee Yong-Seung	251,070	150%	376,605	2,640	13,200	1,300	990	358,475
Choi On-Seoung	277,530	150%	416,295		24,460	2,460	1,820	387,555
Lee Sye-Young	249,310	150%	373,965		20,960	2,080	1,600	349,325
Kim Jin-Hee	235,200	150%	352,800		19,820	1,980	1,460	329,540
Kim Mi-Kyeong	245,780	150%	368,670	1,220	17,090	1,730	1,240	347,390
Shin Eun-Joo	235,200	150%	352,800	4,650		0	0	348,150
Kim Chang-Wook	193,800	150%	290,700		11,370	1,140	840	277,350
Kang Jae-Yeon	188,160	150%	282,240		11,340	1,120	860	268,920
Yoo Kyong-Sun	188,160	150%	282,240		17,400	1,740	1,310	261,790
Lee Hyun-Joo	188,160	150%	282,240		17,400	1,740	1,310	261,790

	Base	Overtime						
Ahn Sang-Soo	1,000,000	150%	1,500,000					1,500,000
Kim Ok-Chyul	534,610	150%	801,915		158,280	15,780	11,880	615,975
Total	5,850,270		8,775,405	12,460	544,470	54,310	40,830	8,123,335

아나에 대한 아이디어 (조간제씨와의 미팅)

"아시아나가 뽑은 베스트 10"

* 매달 설문 형식의 기사를 작성, 승객들의 답을 토대로
 데이타를 만든다.

* 예-- 베스트 호텔 10, 베스트 식당 10, 베스트 드레서 10..

* 슬로건-- "아시아나는 승객과 같이 만듭니다."

* 3월호부터 실시한다.

* 수거방법-- 그 설문 페이지를 엽서처럼 찢어서 좌석주머니에
 넣고 나간다. (스튜어디스의 멘트 필요)

* "이 설문지만 남기고 책은 가져가십시오."

* 한번씩 결과가 나올 때마다 다음달에 그것을 기사화하고
 다시 새로운 설문을 한다.

4월호 부산취재에 대한 편집방향

* 사진-- 구본창

* 필자후보-- 최화수(국제신문기자)

　　　　　　　장암수(동의대교수)

* 부산의 낭만성과 건강한 서민성을 표현한다.

* 취재대상-- 자갈치시장, 소설가김정환, 남포동, 관부연락선

　　　　　　해운대, 태종대, 낙동강.....

매달 인터뷰기사를 반드시 싣는다.

* 국제적인 색채를 띠운 인물로 설정

* 문화 예술 스포츠 등을 중심으로 한다.

이영숙 님

오늘 xtalk으로 보내드린 file는
우선 1. bge3spec
2. manifest
3. bgs-3 이위 file들
읽어보십시요.
그리고 내가 작업한 부분들 압니다
sample 신식은 똑같고
manifest가 똑똑하고
촬영 다시하면 봤었습니다

이영숙

람

김옥철부장: 이용승 강재연 문경아
박인용부장: 이영정 김미경 박경준
홍성택차장: 신경영 신은주 최은성
박영마과장: 이세영 김창옥 유경신
김영주과장: 김명규 안적인 감천희
아재구대리: 아란주
spcial troops: 양봉정 김옥주 이은주 안영민 김창석 이윤주 감영마 곽민선

89. 8. 16. 공정희

오늘 저녁 1900 수요세미
 김창욱, "오토캐드의 PLINE 명령 연구-2"

시간은 꼭 지킬 것.

참석 대상은 디자이너에게 한함.

/16/89
30:50

보신 후 자기 이름을 지우신 다음,
적당한 곳에 싸인해주시고 다음 사람에게 돌려주십시오.

마지막 사람은 발신자에게 가져다 주시오.

회람

attn: all ag member

koc: lys ~~kjy~~ ~~aku~~
piy: Lys kmk pks
hat: eky sej cos ~~pym~~ ~~lsy~~ kcw yks lej
kyj: kmk ~~ajt~~ kjh ljg: ~~thj~~

arbeit: koj aym kjs lyj khj kym gms ybh

1. 오늘 저녁 1900 금요 영화 감상
 이태리 영화 "자전거 도둑", 감독-비토리오 데시카
 해설자: 김진희

2. 내일 아침 0830 토요세미나
 박영미 과장: "포스트 모더니즘 연구"

 시간 꼭 지켜 참석 바람.

 오전 8시30분
 오전 8시30분
 오전 8시30분

3. 신은주씨의 안양제 던킨 도너츠 준비 바람.

ssa
07/28/89. 10:43:26

* 보신 후 적당한 곳에 싸인해주시고 다음 사람에게 돌려주십시오.
 마지막 사람은 발신자에게 갖다 주시오.

1. 안그라픽스 랜 설치 작업에 관한 메모

마이크로네트에서 LAN작업을 한다.
비용: 300만원
 os system 1,800,000
 lan card 1,000,000 (20만원 5개)
 기타 비용 200,000

계산 방법
 3.12일 안그라픽스가 100만원을 지급한다.
 나머지 200만원은 캐털로그 디자인 제작비용으로 탕감한다.

랜설치방법:
 화일 저장 전용 file server 컴퓨터 1대를 두고
 컴퓨터 단말기 네 군데를 연결한다.

 file server: 립텍제 AT
 단말기: 안상수, 경리, 2층(프린터가 물려있는 곳), 기획

안그라픽스 담당자 이용숭
마이크로네트 담당자 사장 박성로

2. 안그라픽스 고객관리 시스템 개발에 관한 메모

(개요) 보고서보고서 정기구독 관리, 패턴 고객 관리
 dm관리.

디베이스로 짠 기존 프로그램을 변형시켜 안그라픽스에 맞게 localize함
이에 드는 비용은 안그라픽스에서 디자인 용역으로 상응함
물물고환

위 사항은 02/22/90, 안상수/환규면의 만남에서 이야기 된 것임

1985.12	〈코리아 타임즈(Korea Times)〉에 실린 안그라픽스 기사.
	시각예술 이미지 중심의 책 시리즈로서《마라도》를 소개하였다.
1986.9	24×24 도트 매트릭스 글꼴을 디자인하기 위한 모눈종이
1987.2	직원별 월차 휴가와 사내 행사를 알리는 월간 계획표
1987.8	자금수지분석표
1987.8	시내버스 총파업에 대비하여 회사 출근에 지장이 없도록 조직한 비상 출근망
1987.9	사내 소식지 〈에이지 뉴스〉 창간호
1987.10	토요세미나(현 수요세미나) 일정 안내
1987.11	고(故) 최정호에게 글자꼴 개발을 의뢰하고 중도금을 지급한 뒤 받은 친필 영수증
1988.6	88 서울올림픽에 참가하는 선수단을 위한 가이드북《우정의 수첩》진행 메모.
	경기 일정과 관계 정보, 간단한 기본 회화 등을 수록하였으며 5만부를 발행하였다.
	본문은 11개국 언어로, 표지는 39개국 언어로 제작하였다.
1988.4	당시 직원들의 서명이 들어간《보고서/보고서》정기간행물 등록증
1988.7	《보고서/보고서》창간호를 받고 백남준이 미국에서 보내 온 편지
1988.11	자신의 동의 없이 주소를 공개한 데 유감을 표한 백남준의 편지에 대한 답신
1988.12	동영빌딩에서 두손빌딩으로 사무실 이전 준비
1988.12	아시아나항공 제1호기 탑승권
1988	제17회 밀라노 트리엔날레전의 서울관 그래픽 제작을 위한 견적서
1989.6	직원 상여금 지급표
1989.2	편집장 김영주가 작성한《아시아나》아이디어 회의 기록
1989	양인숙에게 쓴 안상수의 메모
1989	전 직원을 대상으로 한 사내 회람 2종. 글을 읽었다는 표시로 종이 위에 서명하였다.
1989	그해 1월 ABA(미국서점협회) 도서전 참가를 앞두고 작성한 스케치
1990.2	사무실 랜 설치 작업에 대해 네트워크 전문가 한규면과 회의한 뒤 적은 메모

안그라픽스 30년의 작업

213

1980년대 후반 사진식자 시대에 사용하던 안그라픽스 로고 필름

1989 새로 디자인한 명함과 그 활자 명세.
서예가 고(故) 석도륜이 새긴 전각 로고를
회사 대표 로고로 사용하였다.

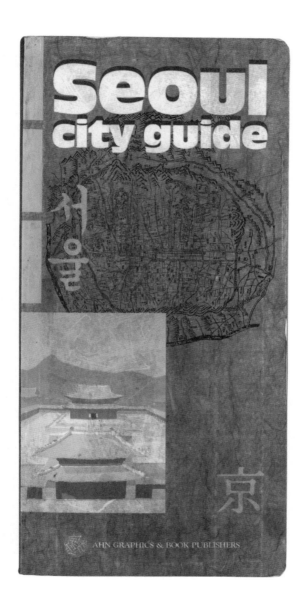

<u>1986</u> 88 서울올림픽을 염두에 두고 기획·제작한 영문 서울 가이드북 《서울시티가이드》

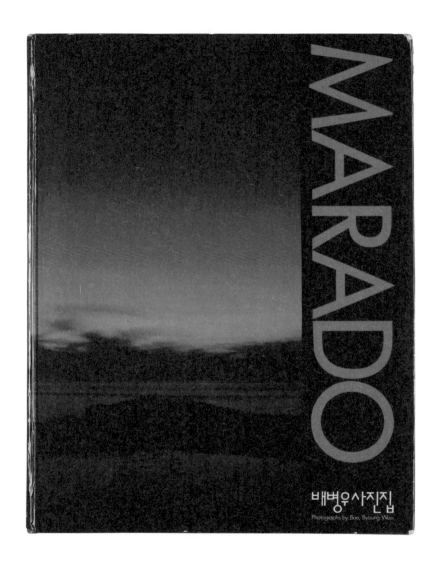

216

1985 500부 한정으로 펴낸 안그라픽스의 첫 책, 배병우 사진집《마라도》.
박순복이 디자인하였다.

<u>1990</u> 세계패션그룹한국협회 잡지 《FG》 2호. 이 시기에 안그라픽스는 패션 분야의 제작물을 여럿 진행했는데, 이는 미국에서 패션 커뮤니케이션을 전공하고 해당 업계에서 경력을 쌓은 김영주의 영향이 컸다. 김영주는 《아시아나》 기내지의 1대 편집장이다.

218

<u>1991</u> '5월은 청소년의 달' 포스터. 1991년부터 1993년 초까지 존재한
체육청소년부의 '청소년의 달' 홍보 포스터이다. 체육청소년부는 1993년 3월에
문화부와 통합되어 문화체육부가 되었다.

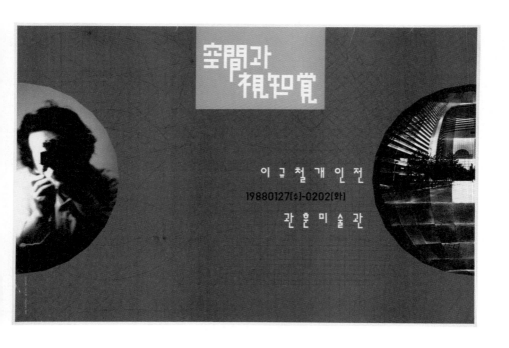

<u>1988</u> 사진가 이규철의 개인전 〈공간과 시지각〉 포스터. 그해 1월 관훈미술관에서 개최한 전시로,
'사람은 눈동자를 중심점으로 하는 구형 영상의 공간 속에 존재한다.'는 공간과 시지각 현상에 대한
작가 본인의 연구 결과를 다뤘다.

1989 6월 1일부터 적용한 4종의 전표 디자인. 디자인에 통일성을 주면서도 종류별로 색을 다르게 하여 직관적으로 구분할 수 있게 했다. 이후 15년 넘게 업무에 활용하였다.

<u>1988, 1989, 1997</u> 조각가 금누리가 디자인한 안그라픽스 연하장

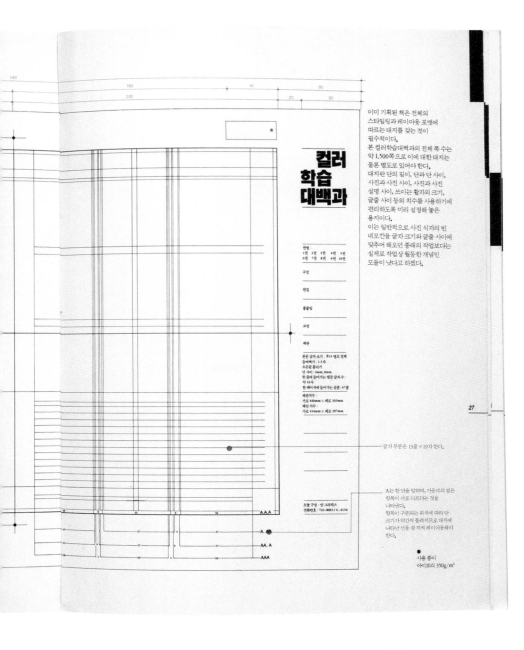

<u>1986</u> 《컬러학습대백과 편집디자인 지침》. 계몽사 《컬러학습대백과》는 1972년 출판된
한국 최초의 컬러 대백과사전으로 출간한 지 10년이 넘었음에도 좋은 평판을 얻고 있었다.
당시 유사한 백과사전이 쏟아져 나오면서 (주)계몽사 대표 김춘식은 이 책에 디자인 개념을
도입하여 재편집하겠다는 결정을 내렸다. 1985년 3월부터 그해 말까지 안그라픽스에서
작업하였으며 이듬해 2월에 발행되었다.

3. 머리글자

3.1 머리글자 운용규칙

- 스트레이트면을 제외한, 각 면 제1기사 본문 첫줄에 머리글자를 사용한다.
- 머리글자의 활자는 기사 주제목과 같은 것을 사용하며 글자크기 24pt, 글자너비 100%로 규정한다. 단, 숫자일 때는 글자크기를 26pt로 한다.
- 머리글자가 고딕체일 때는 먹 50%, 명조체/ 숫자일 때는 먹 60%로 한다.

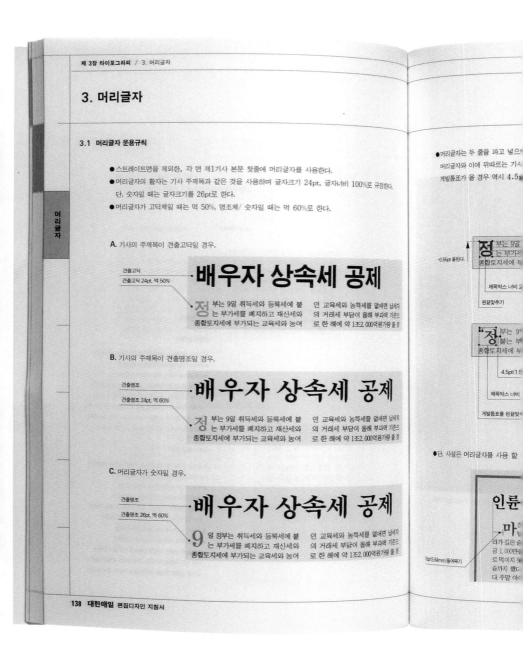

A. 기사의 주제목이 견출고딕일 경우.

견출고딕
견출고딕 24pt, 먹 50%

배우자 상속세 공제

정 부는 9일 취득세와 등록세에 붙 는 부가세를 폐지하고 재산세와 종합토지세에 부가되는 교육세와 농어

인 교육세와 농특세를 없애면 납세자의 거래세 부담이 올해 부과액 기준으로 한 해에 약 1조2,000억원가량 줄 것

B. 기사의 주제목이 견출명조일 경우.

견출명조
견출명조 24pt, 먹 60%

배 우 자 상속세 공제

정 부는 9일 취득세와 등록세에 붙 는 부가세를 폐지하고 재산세와 종합토지세에 부가되는 교육세와 농어

인 교육세와 농특세를 없애면 납세자의 거래세 부담이 올해 부과액 기준으로 한 해에 약 1조2,000억원가량 줄 것

C. 머리글자가 숫자일 경우.

견출명조
견출명조 26pt, 먹 60%

배 우 자 상속세 공제

9 일 정부는 취득세와 등록세에 붙 는 부가세를 폐지하고 재산세와 종합토지세에 부가되는 교육세와 농어

인 교육세와 농특세를 없애면 납세자의 거래세 부담이 올해 부과액 기준으로 한 해에 약 1조2,000억원가량 줄 것

- 머리글자는 두 줄을 파고 넣어
 머리글자와 이에 뒤따르는 기사
 계발톱표가 올 경우 역시 4.5

-0.55pt 올린다.

정 부는 9일
는 부가세
종합토지세에 부

제목박스 너비

완끝맞추기

정 부는 9일
붙는 부가세
종합토지세에 누

4.5pt(1.5

제목박스 너비

계발톱표를 완끝맞

- 단, 사설은 머리글자를 사용 할

인륜

마

라가 깊은 습
금 1,000만원
로 먹이지 등
습까?라고 했
다. 주말 아

18pt(5.64mm)들여짜기

1998 《대한매일 신문 편집디자인 지침》. 신문들이 경쟁적으로 세로짜기에서 가로짜기로 형식만 바꾸던 시기에 '이제는 디자인 개념이 신문 편집 전면에 적용되어야 한다.'는 생각으로 〈대한매일〉에 제안하여 성사된 작업이다. 현실성에 바탕을 둔 시스템적이고 기능적인 접근을 통해 〈대한매일〉만의 시각적 아이덴티티를 추구했으며 실제 제작 현장에서 활용할 수 있도록 만들고자 했다. 〈대한매일〉은 현 〈서울신문〉이 일시적으로 사용했던 제호이다.

224

<u>1991</u> 비무장지대 예술문화운동전 〈Front DMZ〉의 시작을 알리는 전시 포스터.
미술가들이 중심이 되어 자발적으로 마련한 행사로 1993년 두 번째 전시 때에도
안그라픽스에서 포스터를 디자인하였다.

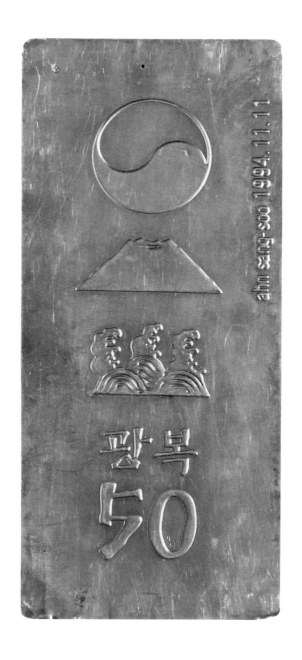

226

1994 대한민국 광복 50주년 기념 로고를 새긴 동판. 광복 50주년 공식 휘장 공모전에서
채택된 작업으로 '한민족이여 영원하라! 동해물과 백두산이 마르고 닳도록.'이라는 의미를
담고 있다. 그해 12월 7일에 세종문화회관에서 공식 발표되었다.

1994 금누리가 디자인한 안그라픽스 연하장 동판

1990년 이후 두손빌딩 시절에 사용한 한글, 영문 소봉투. 봉투의 재질, 크기는
시기와 용도에 따라 조금씩 다르다. 초기 동영빌딩 시절에는 회사 이름을
'AHN GRAPHICS & BOOK PUBLISHERS'로 표기하였고, 주식회사 전환
이후에는 영문 표기를 'ahn graphics co., ltd.'로 하였다.

2005년에 즈음에 사용한 소봉투와 대봉투. 소봉투는 주소 부분에 회사 사훈인 '지성과 창의' 문구를 투명하게 인쇄했다. 대봉투는 안상수의 작업 '언어는 별이었다. 의미가 되어 땅 위에 떨어졌다'에서 모티프를 가져와 디자인하였다.

to You
from
AHN GRAPHICS
designed by
GUM NURI
made by
YOON JANGSIK
1987 12 23

1987 금누리가 디자인하고 윤장식이 만든 안그라픽스 도자기 기념품. 초창기에는
해마다 이런 기념품을 만들어서 주요 클라이언트와 직원들에게 나눠 주곤 했다.

1989 두손빌딩 시절에 편집 팀에서 사용하던 원고지

<u>1994</u> 창립 9주년 기념품인 탁상시계. 지구를 24등분한 세계표준시 영역별로 손쉽게 현지 시간을 확인할 수 있다. 그해 안그라픽스는 성북동으로 사무실을 이전하였다.

1990–2010 성북동 시절에 사용한 서류철 3종

1988 《계몽사 CI 간이 디자인 지침서》. CI 디자인과 계몽사의 기업 이미지
조사 및 분석을 함께 진행하였다. 계몽사는 2013년 법인을 (주)계몽사알앤씨로
변경한 지금도 이 CI를 계속 사용하고 있다.

1988 한글학회 창립 80돌 포스터에 사용한 '한글 만다라'. 542돌을 맞은 10월 9일 한글날, 한글학회는 세종문화회관에서 창립 기념식을 개최하고 국어운동에 이바지한 개인과 단체에게 공로상을 수여했다. 안상수는 한글 발전에 기여한 공로로 표창장을 받았다.

ahn graphicS
130-47 Tongsung-dong, Chongno-gu, Seoul 110, Korea
Phone: (02) 743-8065/6, 4154 Fax: (02) 744-3251

로기
동자리
사진
⊕

decome manual 사진
↳ 5면래역 받은 편집그

방법을 연구했다.
　종래에는 고객과 가장 밀접한 쇼핑백과 포장지도 각기 다른 디자인이었다. 신세계의 심볼인 공작과 이미지 연결도 안된 상태였다. 이처럼 개별적인 디자인들을 신세계 심볼에 통합시키기로 했던 것이다.
심볼은 종래의 공작을 단순화시키기로 했다.
이렇게 해서 만들어진 것이 현재까지 사용하고 있는 심볼이다. 쇼핑백과 포장지, 상표 등도 이 심볼에서 출발한 통일된 패턴을 만들었다. 심볼 칼라는 종래의 스카이 블루(Sky Blue)에서 마젠타로 바꿨다. 로고는 한글·영문·한자를 모두 새롭게 바꿨다. 특히 영문 로고는 종래의 SHINSEGYE에서 SHINSEGAE로 바꿨다. 종래의 SHINSEGYE는 외국인들이 '신세가이'로 발음하는 것이 대부분이었으며 '신세계'로 발음하도록 하려면 SHINSEGAE로 해야 한다는 판단에서였다.
쇼핑백은 1982년에 지금의 디자인으로 다시 변경되었으며

그 외의 디자인들은 모두 현재까지 계속 사용되고 있다. 1970년부터 사용해오던 社章은 1975년에 새로 제작된 심볼과 부합되어 그대로 사용되어 오다가 1984년 3월 현재의 디자인으로 바뀌었다.
　데코마스 작업으로 신세계는 소비자·유통업체·거래선 신세계 외부 환경 집단에 대해 신세계의 이미지를 쇄신 신세계의 實象과 心象을 하나의 이미지로 통일시킴으로 신세계의 이미지를 한층 강화시키고 고객과의 커뮤니케이션 효과적으로 하게 되었다. 한편 신세계의 데코마스 실시는 유통업계에서 디자인 통합 작업의 시초가 되었다.

서비스 강화
　서비스 강화를 위해서는 판매 6대용어 실천 캠페인을 전개하고 C.C. SLIP (보통 WANT SLIP, 또는 WANT INFORMATION이라고 함) 제도를 도입했다.

146

<u>1987</u> 《신세계백화점 25년사》 교정본. 홍성택·구본영·이난경·안혜숙이 디자인하였다.
구본영의 회고로는, 안그라픽스에서는 인쇄를 마치고 제본하기 직전 이병철 회장의 별세 소식을 들었다. (이병철 회장은 그해 11월 19일 폐암으로 별세했다.) 담당자들은 모든 공정을 중단하고 대책 회의를 한 끝에 회장 소개 부분에 '고(故)'를 삽입하고 글 일부를 수정하여 재인쇄하기로 하였다. 그러나 부분적으로 내용을 수정하다 보니 사진과 캡션이 일치하지 않는 곳이 발생하였고, 임원급에게 배포할 100여 권은 직원들이 직접 인쇄된 글자를 벤졸로 지워서 납품해야 했다.

판매 6대용어 실천 캠페인

백화점 경영에서 친절은 고객이 가장 직접적으로 느낄 수 있는 서비스의 일부분이다. 친절은 고객의 입장에서 생각하고 이를 바탕으로 봉사하는 마음을 갖고 고객을 대하는 것이다. 이러한 접객 서비스, 친절을 체질화하고 실천을 강화하기 위해 신세계는 1976년 3월 1일부터 '판매 6대 용어 실천 캠페인'을 전개했다. 판매 6대 용어는 다음과 같다.

1. 어서오십시오
2. 네, 잘 알겠읍니다
3. 죄송합니다
4. 미안합니다
5. (오랫동안) 기다리셨읍니다
6. (대단히) 감사합니다

이들 용어는 다음과 같이 사용했다.

고객이 코너 주위에 오면 밝은 표정으로 "어서오십시요" 하고 반긴다. 그리고 고객이 말을 마친 다음에는 "잘 알겠읍니다"라며 즉각적인 반응을 나타낸다. 고객을 기다리게 할 때는 "죄송합니다만" "미안합니다만" 등의 표현으로 예의 바르고 정중하게 고객의 양해를 구한다. 고객이 원하는 상품을 골라 보여 줄 때, 또는 상품을 포장한 다음 고객에게 건네줄 때는 "오랫동안 기다리셨읍니다"라고 말한다. 또한 고객과는 감사하는 마음으로 대화하고 상품을 건넬 때는 "감사합니다"라고 말한다.

판매 6대 용어를 체질화하기 위해 전 사원은 매일 아침 조회 때 이를 복창하며 실천해 나갔다. 판매 6대 용어 실천 캠페인으로 신세계의 전사원은 접객 서비스를 고객들에게 구체적으로 실천하는 효과를 나타냈으며 이는 매출 증대와 신세계의 이미지 향상에도 기여했다.

판매 6대용어 실천 캠페인이 효과를 나타내자 이를 일부 삭제·추가하여 판매 7대 용어를 만들었다.

1. 어서 오십시요
2. 네, 잘 알겠읍니다
3. 죄송합니다만
4. 잠깐만 기다려 주십시요
5. (오랫동안) 기다리셨읍니다
6. 감사합니다
7. 또 들러주십시요

판매 7대 용어는 현재까지 신세계 전사원이 생활화하고 있다.

제 6 편 내실을 다지며

238

<u>1996</u> 표지 포맷을 통일하여 출간한 한국전통문양집 1-12권과 박물관시리즈 1권.
1986년부터 1996년까지 매해 1권 많게는 2권씩 발행하였다. 도서의 주민등록번호라고
할 수 있는 ISBN은 한국에 1991년 도입되었다. 안그라픽스는 발행자번호로 89-7059를
부여 받았다. 이를 통해 처음 도서번호를 발급 받은 책은 한국전통문양집 1권《기하무늬》
(89-7059-000-5)이다. 1992년 9월 발행 예정이었던 8권《당초무늬》까지 번호를 순서대로
발급 받았기 때문에 1-8권의 ISBN 끝자리는 000에서 007까지 연속 번호로 이루어져 있다.

<u>1986-1991</u> 표지 포맷을 통일하기 이전의 한국전통문양집 1권《기하무늬》, 2권《꽃무늬》, 3권《도깨비무늬》, 4권《구름무늬》, 7권《용무늬》.《도깨비무늬》는 2005년 프랑크푸르트도서전 주빈국조직위원회가 선정한 '한국의 책 100'에 포함되었다.

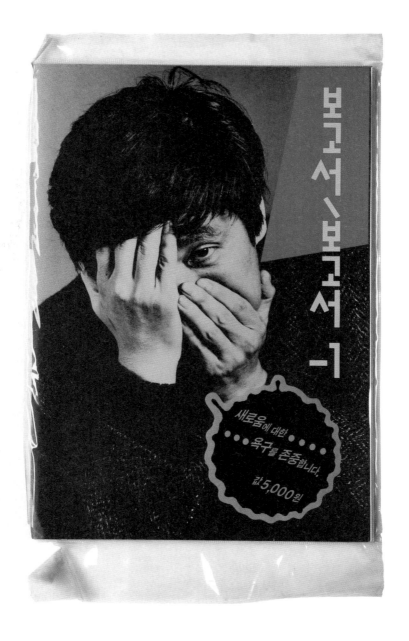

1988 《보고서/보고서》 창간호. 안상수와 금누리가 공동 기획했으며 그해 4월 문화공보부
매체국 신문과에 정식 등록한 잡지이다. 1988년 3월 31일자 사내 소식지 〈에이지 뉴스〉에서는
《보고서/보고서》 진행 상황을 다음과 같이 전하고 있다. "문공부 장관님께 드리는 각서를
다 썼습니다. 좋은 결과를 기대해도 될 것 같습니다. 그리고 (-1호) 준비는 거의 다 되었습니다.
0호 준비를 하고 있습니다. 금 선생님을 찾는 전화나 혹은 금선생님께서 거시는 전화는
정영림 씨나 안정인 씨를 바꿔 주십시오. 진행은 차근차근 잘 되고 있습니다. 틈틈이 잡지에
대해서 많은 공부를 해야 할 것입니다. 여러부운들 모오두." 정영림·이윤희·안정인이 편집하고
홍성택·박영미·이재구가 디자인하였다.

242

1988-2000 《보고서/보고서》 1-17호 뒤표지. 5호는 현재 회사에 보관본이 남아 있지 않다.
몇 년 전까지는 자료실에서 한 질을 보관하고 있었으나 외부 대출로 유실되었다.

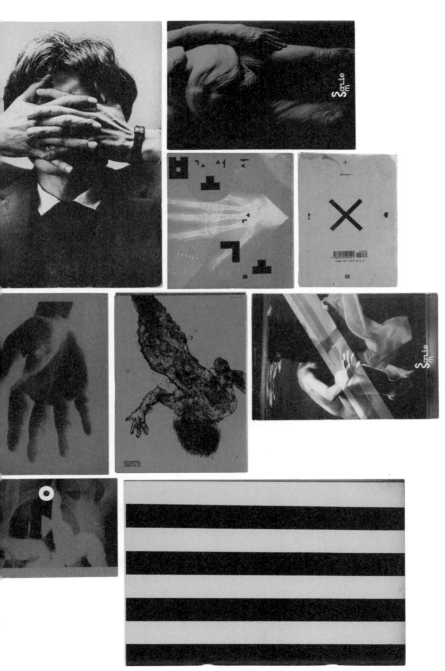

243

<u>2006</u> 딤채 사외보《d》. 김치냉장고인 제품 자체보다 음식과 문화, 여행에 대한
이야기를 담았다. 정효정이 기획·편집하고 이정원이 디자인하였다.

<u>2001</u> SK텔레콤 사외보《열린세계》. 이세영·윤시호·임영한·김철환이 디자인하고
이종근·신현숙·손태경이 기획·편집을 맡았다.《열린세계》는 10대에서 30대까지
문화에 관심 있는 네티즌을 주 독자층으로 하여 발행된 잡지로 이후〈블루진〉이라는
웹진 형태로도 발행되었다.

247

<u>1997</u> 삼성화재 사외보 《별》 2-5호. 문화 교양지를 지향하는 기업 간행물로 1997년 한 해 동안 발행되었다. 매호마다 새로운 시각을 전하기 위해 판형과 디자인을 완전히 바꾸는 파격적인 스타일을 취했다. 당시 삼성화재 홈페이지에서 인터넷 사외보로도 함께 발행하였다.

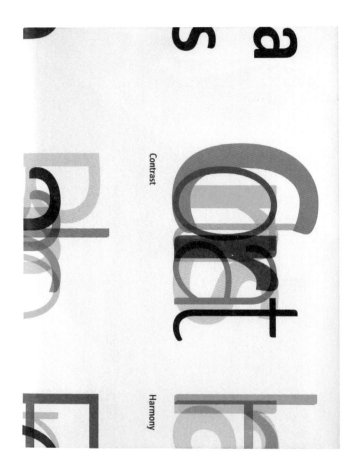

Contrast

Harmony

248

249'

아리따부리

아리따돋움

Arita Sans

<u>2005–</u> 아모레퍼시픽의 기업 글꼴 '아리따'의 글자가족인 돋움체, 부리체와 영문전용 글꼴인
아리따 산스(Arita sans). 2005년부터 아모레퍼시픽의 지원을 받아 안그라픽스에서 글꼴 개발을
시작하였다. 아리따 돋움체는 활자공간 대표 이용제와 2006년에 1차로 medium과 semibold를
개발하여 완성하였고, 2007년에 light와 bold를 추가 개발하였다. 2011년 5개의 글자가족으로
이루어진 아리따 산스를 네덜란드 디자이너 미셸 드 보어(Michel de Boer)와 개발하였고
이에 맞춰 기존 돋움체에도 thin 한 종을 추가하였다. 2014년 글자디자이너 류양희와 명조 계열인
아리따 부리체 글자가족 5종을 완성하여 배포하였다. 시작 당시에는 기획자 박소현이 프로젝트를
진행하였고, 부리체부터는 사내 타이포그라피연구소에서 진행을 맡고 있다.
이 책에 아리따 돋움체와 부리체를 부분적으로 사용하였다.

251

2001-2003 안그라픽스가 기획, 제작하고 한국디자인진흥원이 발행한《디자인디비》. 2001년 한국산업디자인진흥원이 한국디자인진흥원으로 명칭을 바꾸면서 사외보《산업디자인》도 《디자인디비》로 제호를 바꾸고 새롭게 개편하였다. 1998-2000년에《산업디자인》을 제작했던 안그라픽스는 위탁 발간사로서 이 잡지의 기획부터 제작까지 일체를 담당하였다. 폐간 즈음에 《디자인디비》를 안그라픽스에서 계속 이어 가자는 논의가 있었으나 당시의 어려운 여건 때문에 성취되지 못했다. 기획과 편집은 신현숙·박활성·임혜진, 디자인은 이경수, 사진은 박정훈이 맡았다.

253

1999-2002 한국 최초의 디자인 문화비평 무크지 《디자인 문화비평》 1, 2, 5호. 서울대 교수 김민수와 한성대 교수 김성복이 기획·편집하고 안그라픽스가 펴냈다. 1호는 이세영, 2호는 안삼열, 3-4호는 유윤석, 5-6호는 양진하와 이영순이 디자인하였다.

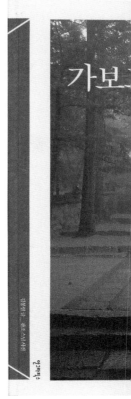

255

2001, 2002, 2004 《우리 문화의 모태를 찾아서》(조자룡), 《가보고 싶은 곳 머물고 싶은 곳》(김봉렬),
《명묵의 건축》(김개천). 《우리 문화의 모태를 찾아서》는 이세영이 디자인했으며, 그해 제42회
한국백상출판문화상 디자인 도서 부문에서 우수상을 수상하였다. 《가보고 싶은 곳 머물고 싶은 곳》과
《명묵의 건축》에 들어간 아름다운 사진들은 고(故) 관조스님이 찍은 것이다. 스님이 사진을 촬영하는
길에 대표이사 김옥철이 자주 동행했다. 두 책은 최근에 개정판이 출간되었으며 초판은 각각
임영한과 신경영이 디자인하였다.

257

2002, 2012 서울 국제 타이포그래피 비엔날레 〈타이포잔치〉의 1, 2회 도록. 행사에 참여한
작가들의 작품과 생각, 그들이 함께 나눈 이야기를 담았다. 제1회 〈타이포잔치〉는 2001년
10월에 개최되었고, 2회는 10년만인 2011년 8월에 〈타이포잔치2011〉이라는 이름으로
개최되었다. 두 행사 사이의 오랜 공백을 잇기 위해 2회 도록은 1회 도록의 시각적 인상을
그대로 계승했다. 이세영·김영나가 1회 도록을, 김성훈이 2회 도록을 디자인하였다.

ASIANA
CULTURE \ STYLE \ VIEW
2007.08

January 2003

ASIANA
January 1995

Asiana Airlines

ASIANA
culture, style, view

March 2014

asiana
July
1998

USARLI
October 1989

Asiana Airlines

Asiana Airlines

258

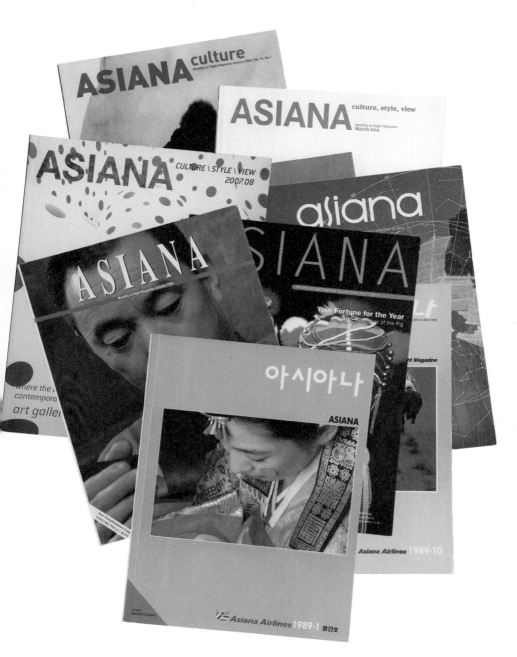

1989– 아시아나항공 기내지《아시아나》의 표지와 책등. 1989년 1월 발행한
창간호부터 지금까지 안그라픽스에서 25년 넘게 제작하고 있다. 2014년까지 총 8회에
걸쳐 전면적 혹은 부분적으로 리뉴얼되었다. 현재 편집장은 한예준이고 아트디렉터는
김경범이다. 디자인은 김보배가 맡고 있다.

2008
Annual
Report

HANKOOK
TIRE
ANNUAL
REPORT
2009

260

2009-2010 《한국타이어 애뉴얼리포트》. 세계적인 마케팅 조사기관인
미국커뮤니케이션연맹(LACP)의 비전 어워즈에서 두 해 연속으로 수상하였다.
김성현이 디자인하고 김경옥이 기획을 맡았다.

<u>2010</u> 밴쿠버올림픽 당시 나이키에서 출시한 한정판 N98 트랙재킷 패키지
《김연아 골든 모먼트 스페셜 에디션》에 포함된 화보집. 석수란이 디자인하고
유영은이 진행하였다.

2000년 '어울림' 이코그라다 세계그래픽디자인대회 보고서
report: icograda millennium congress, oullim 2000 seoul

어울림 보고서
oullim report

안그라픽스

<u>2001</u> 서울 코엑스에서 2000년 10월에 개최된 세계그래픽디자인대회(ICOGRADA Millennium Congress, Oullim 2000 Seoul)의 도록《어울림 보고서》. 전 세계의 디자인 전문가 44명이 '어울림'을 주제로 강연한 자료를 한글과 영문으로 함께 적었다. 행사 홍보물과 도록 일체를 안그라픽스에서 진행했으며, 안병학과 심우진이 도록을 디자인하였다.

<u>2006</u> 국립중앙박물관의 영문 사외보《National Museum of Korea》. 회사에서 일명 NMK로
약칭하는 이 잡지는 2005년 가을부터 2006년까지 출간된 뒤 휴간되었다가 2009년에 복간되었다.
현재 안그라픽스에서 제작하고 있다. 창간호와 2호는 박영훈, 나머지 2006년도 분은 김형진이
디자인하였다. 편집은 구승준이 맡았다.

2012 건축가 승효상이 그간의 여행 중에 만난 건축과 그를 이루는 삶의 풍경을
기록한《오래된 것들은 다 아름답다》. 안그라픽스의 출판 브랜드 중 하나인 '컬처그라퍼'에서
출간하였다. '21C 컬처크리에이터' 시리즈의 첫 번째 책으로, 이 시리즈는 현재 자기 분야에서
최고의 위치에 도달한 거장들의 삶과 예술 세계를 보여 주자는 콘셉트로 기획되었다.
박현주가 편집하고 이정민이 디자인하였다.

2014 사진가 구본창의 30년 사진 인생을 담아낸 《공명의 시간을 담다》.
'21C 컬처크리에이터' 시리즈의 두 번째 책이다.

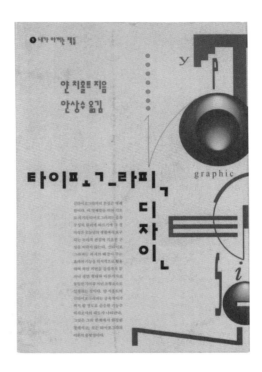

타이포그래픽 디자인

Typographische
Gestaltung

얀 치홀트 지음
안진수 옮김

디자이너가 읽어야 할 얀 치홀트의 『타이포그래픽 디자인』을
타이포그래피 안내서 새로운 번역, 새로운 편집,
새로운 디자인으로 다시 만나다

267

1991 《타이포그래픽 디자인》(얀 치홀트/안상수) 초판과 2006년 재개정판, 2014년 안진수가
독일어 원전을 다시 번역한 《타이포그래픽 디자인》. 국내에서 처음으로 출간한 타이포그래피
분야의 번역서이다. 각각 이세영, 김영나·황보명, 안마노가 디자인하였다.

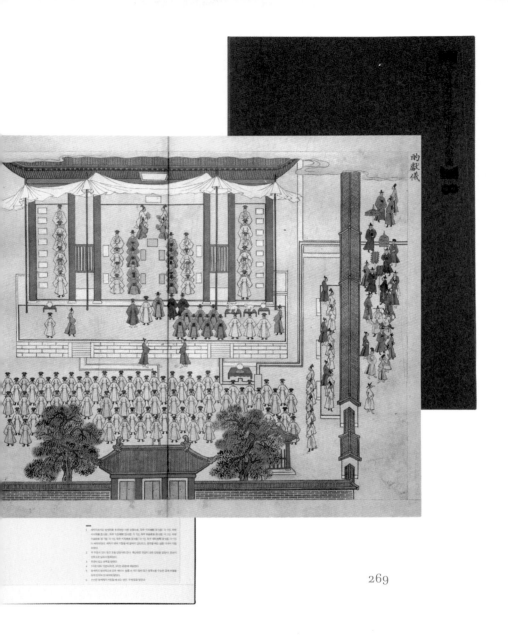

2005 효명세자의 성균관 입학식을 기록한 의궤첩《왕세자 입학도》의 해설서와 영인본.
VIP용으로 제작한 6부는 홍송(紅松)으로 함을 따로 만들고, 영인본은 1차 인쇄한 뒤
그 위에 직접 색을 칠하면서 원본에 가깝게 복원하였다. 복원 작업은 용인대학교 문화재학과
교수인 박지선이 맡았다. 문장현이 디자인하고 장순철이 진행하였다.

270

2013 제일제당공업주식회사로 1953년 설립된 CJ의 60년 기업사를 정리한 《CJ 60년사》.
김경옥이 기획하고 석수란이 디자인하였다. 심지현·민경문·이지선이 디자인을 도왔고,
강호문·강태성·정혜옥·이혜민·이지영·김소라가 사실 확인 작업을 했다.

<u>2011</u> 《2011 우수디자인(아이디어) 제품화》《2011 서울디자인 국내+해외 마케팅》세트.
한 해 동안 젊은 디자이너와 디자이너 그룹에게 재정적인 지원과 해외 전시에 참여할 기회를
제공한 서울디자인재단의 사업성과를 기록한 책이다. 40여 디자이너 개인 혹은 그룹의
작품과 인물 사진을 사진 스태프 조지영이 모두 직접 촬영하였다. 이상현이 기획·편집하고
남찬세와 곽혜지가 디자인하였다.

1993 《하늘, 달, 용, 연, 미소: 아시아의 미국인 조각가, 탈 스트리터》작품집. 탈 스트리터는
1971년 홍익대학교 조소과에 교환 교수로 오면서 한국과 처음 인연을 맺었다. 당시 6개월 정도
체류했으며 1972년 2월에 현재 홍익대의 상징이 된 조형물 '영원한 미소'를 디자인하였다.

2004-2012 강연과 인터뷰를 통해 동시대 젊은 디자이너 혹은 작가의 작품과
작품 세계를 조명하는《나나프로젝트》1-6권. 홍익대학교 대학원의 디자인 스튜디오
수업으로 진행되었으며, 한 학기 수업의 결과물을 각기 한 권으로 묶었다.

<u>2006</u> 《라라프로젝트01: 우리 디자인의 제다움 찾기》. 김지하, 탁석산, 최범 등 각계각층의
전문가를 초청하여 10회에 걸쳐 한국 디자인의 정체성에 대한 토론의 장을 마련하였다.
2005년 1학기에 홍익대학교 시각디자인과의 특강 형식으로 진행되었다.

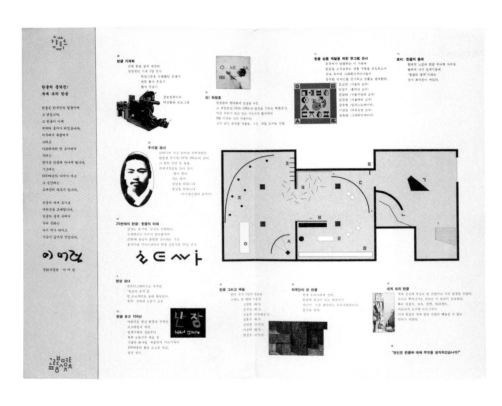

276

1991 전시장의 구조와 주요 전시물을 소개한 〈한글의 충격전 — 세계 속의 한글〉 리플릿.
전시 설계와 시공을 비롯하여 포스터와 도록 등 인쇄물 일체를 안그라픽스에서 진행하였다.

한글 디자이너 최정호

안상수 노은유 지음

오늘날의 명조체와 고딕체 뒤에는 그 원형을 만든 사람이 있었다
출판계와 디자인계에서 오랫동안 감춰져 있던 이름, 최정호
그 사람의 글꼴, 그 사람의 이야기

안그라픽스

2014 《한글 디자이너 최정호》(안상수·노은유). 민구홍이 편집하고 문장현이 디자인하였다.
1978년 《꾸밈》 아트디렉터 시절에 최정호와 만난 안상수는 안그라픽스를 설립한 뒤에도
계속 그와 교류하였다. 1987년에는 최정호에게 글자꼴 개발을 의뢰하여 1988년 그가
타계하기 전 1,300자 정도의 원도 한 벌을 받았다. 현재 사내 타이포그라피연구소에서
이를 바탕으로 '최정호체'를 개발하고 있다.

1994, 2000　분야별 33명의 전문가들이 직접 자기 분야의 용어들에 대해 집필한
《디자인사전》. 연간지 사전인 일본《現代デザイン事典》의 편찬 방식을 차용하였으며
2000년에 한 차례 개정판을 발행하였다.

타이포그래피 사전
A Dictionary of Typography

한국타이포그라피학회 지음

한 분야를 연구하고 실천하는 사람에게 그 분야의 용어와 개념을
정확히 아는 것은 매우 중요한 일이다. 지금 현실에서는 지식의 부족,
잘못되거나 부주의한 언어 습관으로 점점 더 많은 이들이 소통에
어려움을 겪는다. 학문 분야에서 이러한 불통은 학문의 발전을
저해하고 연구 기반을 허무는 원인이 된다.

《타이포그래피 사전》은 20여 명의 저자가 관련 분야에서 오랫동안
무분별하게 사용되어 온 타이포그래피 용어 1,925개를 일관된
기준으로 정리한 사전이다. 이는 한국의 타이포그래피 전문가들이
스스로 나서서 자기 분야의 토대를 다지고 동서양의 타이포그래피
개념을 균형적으로 담아내고자 한 의미있는 시도이다.

안그라픽스

2012 (사)한국타이포그라피학회의 회원 20여 명이 3년여 기간 동안 1,925개 타이포그래피
용어를 정리하여 담아낸 《타이포그래피 사전》. 김은영이 편집하고 김승은이 디자인하였다.

<u>2010</u> 원주 박경리 기념관의 전시 시설. 공간 어딘가에 설치하는 안내판이 아니라
공간 자체를 설계하고 시공해야 했기 때문에 엄청난 시행착오를 겪었다. 디자인보다는
이런 성격의 일이 처음인 탓에 행정적인 절차를 알지 못한 데서 오는 어려움이 컸다.
문장현·이환·최유원이 디자인하고 박소현이 진행하였다.

282

283



2005-2007 경복궁에 설치된 홈경각과 함원정 권역 안내판. 궁궐 안내판 개선 사업은
문화재청과 (재)아름지기가 공동 추진하였다. 안상수가 아트디렉터이자 조정자 역할을,
뉴욕 디자인 스튜디오인 투바이포(2×4)에서 디자인을 맡았다. 안그라픽스는 처음에
투바이포의 국내 파트너사로 합류했지만, 실제 현장에서 발생한 많은 변수들로 인해 나중에는
프로젝트 전체를 주도해야 하는 입장이 되었다. 궁궐의 안내 지도는 당시 실측 도면이 없었던
탓에 안그라픽스에서 모두 새로 그렸다. 문장현이 프로젝트를 이끌었으며, 3년간의 사업 진행
과정을 정리한 백서 《궁궐의 안내판이 바뀐 사연》을 2008년 9월에 발행하였다.

5 흠경각과 함원전 | 欽敬閣·含元殿

Heumgyeonggak and Hamwonjeon

농본사회를 운영하는 왕의 역할과 밀접하게 관련되는 건물들이다. 농업 위주의 전통 사회에서 시간과 천체의 운행에 맞추어 정치를 하기 위해 천체기구들을 왕실에 가까이 두었다. 세종은 옥루기륜(玉漏機輪), 앙부일구 (仰釜日晷) 등의 시계와 간의(簡儀)를 만들어 흠경각(欽敬閣) 일원에 설치하였다. 경회루 남쪽에 있었던 보루각, 궁성 서북쪽의 간의대 등도 흠경각과 관련된다. 이와 달리 함원전(含元殿)은 불교 행사가 자주 열렸던 것으로 기록되어 있어 이채롭다. 현재의 건물들은 1995년에 복원되었다.

These buildings were extremely important to a king of an agricultural society. Implements for astronomical observation were located near the king's quarters, allowing him to track the movements of heavenly bodies. King Sejong (r. 1418-1450) invented numerous scientific devices, including the rain gauge, sundial, water clock, and celestial globes and installed them at Heumgyeonggak and vicinity. Both Borugak to the south of Gyeonghoeru and Ganuidae in the northwest of the palace were used for related purposes. Unlike these buildings, Hamwonjeon is stated to have been frequently used for Buddhist events. The buildings were restored in 1995.

아미산
Amisan

2001 제1회 서울 국제 타이포그래피 비엔날레 〈타이포잔치〉 엠블럼. 서울의 'ㅅ', 타이포의 'ㅌ', 비엔날레의 'ㅂ'을 따서 나무로 형상화하여 서울 타이포그래피 비엔날레가 한 그루의 나무가 자라듯 전 세계로 뻗어 나가길 바라는 마음을 담았다.

2001 안상수가 디자인한 세계그래픽디자인대회 '어울림'의 엠블럼. 우주 만물이 생성하고 소멸하는 운동을 상징하며, 조화로운 미래 사회를 디자인하고자 하는 그래픽디자이너들의 의지를 담았다.

2001 전주국제영화제 엠블럼. 2000년 '국어의
로마자 표기법'이 개정되면서 '전주'의 영어
표기가 'Chŏnju'에서 'Jeonju'로 바뀌었다.
전주국제영화제조직위는 이를 반영한 새로운
로고를 2회부터 사용하였다. 새 로고는 디지털의
최소 단위인 비트 0과 1을 조합하여 새로 바뀐
표기의 앞 글자 'J'를 형상화함으로써
전주국제영화제가 젊은 영화제임을 은유하고
세계 속에 앞서 나가는 영화제가 되길 바라는
희망을 표현했다.

2005 안그라픽스 창립 20주년 엠블럼
'스무 살 나무처럼'. '안그라픽스'의 닿자와
홀자를 풀어서 나무로 형상화하였다.

2002 국가인권위원회 엠블럼. 개개인의 욕구와
서로에 대한 존중이 조화로운 상태를 동그라미로
표현하고 이를 품고 날아가려는 새로써
국가인권위원회를 표현하였다. 이 새는 동그라미를
소중하게 감싸는 사람의 손으로도 볼 수 있다.

2000 〈미디어시티서울 2000〉 엠블럼. 2000년에
시작한 미디어아트 비엔날레 미디어시티서울은
서울시립미술관에서 주관하는 행사로 2014년
8회를 맞았다.

<u>2007</u> 부산에서 열린 세계실내디자인협회(IFI)
총회와 세계실내디자인대회를 위한
〈IFI 2007 BUSAN〉 엠블럼. 세계실내디자인협회는
세계그래픽디자인협회(ICOGRADA),
세계산업디자인협회(ICSID)와 함께 세계 3대
디자인 단체 중 하나이다.

<u>1998</u> 국회 개원 50주년 기념 엠블럼. 대한민국
국회는 1948년에 5·10 총선거를 통해 198명의
국회의원을 선출하며 그해 5월 31일에 개원했다.

288

2006– 창립 20주년을 맞은 2005년부터 매해 국내외
디자이너에게 작품을 부탁하여 제작하고 있는 안그라픽스
벽걸이 달력. 왼쪽은 달력에 작품을 보내 준 외국 디자이너에게
서명을 받고자 발송했던 지통들이고, 오른쪽은 2008-2009년
달력이다. 2008이 아닌 2008-2009년인 이유는 달력 제작을
완료한 다음 달부터 12달을 계산하기 때문이다. 주로 날개집에서
진행하고 안그라픽스에서 제작을 도왔다.

<u>2012</u> 나이키 '위 런 서울 10K: 러닝 스타일링 가이드(Running Styling Guide)'
아이패드용 애플리케이션. 나이키의 제품을 이용해 다양한 상황에서 연출할 수 있는
러닝 스타일과 제품 정보 등을 제공하는 애플리케이션이다. 그해 레드닷 디자인 어워드
(red dot design award)의 커뮤니케이션 디자인 부분에서 수상하였다. 진행은 강태성,
디자인은 이환, 개발은 원재연이 맡았다.

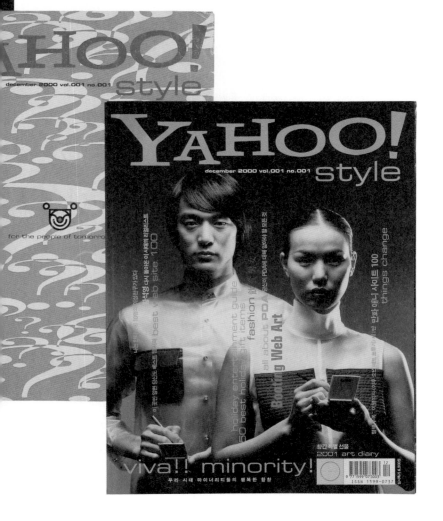

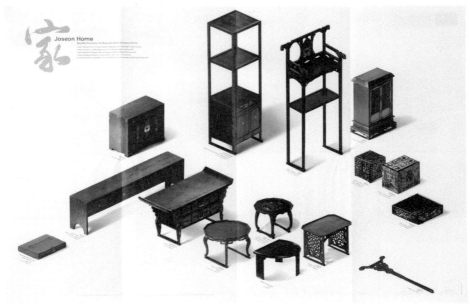

<u>2009</u> 국립중앙박물관의 영문 사외보《National Museum of Korea》8-9호에 포함된
삽지 포스터. 문장현, 최유원이 디자인하고 조원경이 편집하였다.

2007 《네이버 트랜드 2007 연감》. 한 해 동안 월간 《네이버 트랜드》를 제작한
안그라픽스가 1년간의 자료를 모아 보자고 네이버 측에 먼저 제안하여 성사된
작업이다. 박영훈이 디자인하고 조미선이 편집하였다.

312

<u>2003-</u> 론리플래닛 가이드북과 《론리플래닛 매거진》 한국어판. 안그라픽스는 2003년
세계적인 여행 전문 출판사인 론리플래닛과 독점 계약을 맺고 론리플래닛 가이드북 한국어판을
출간하였다. 이를 축하하기 위해 그해 6월 론리플래닛 대표인 토니 휠러(Tony Wheeler)가
처음으로 한국을 방문했다. 한국어판 1대 편집장은 정연숙이다. 한 해 출간 종수가 많은데다가
모든 책에 대해 2년에 한 번씩 전면 개정판을 발행해야 하는 론리플래닛의 방침은
한국 출판 환경에서는 상당한 부담이었다. 2008년 계약을 지속하기로 결정하면서 그해에
개정판을 포함 신간 10종이 발행되었다. 이때부터 '안그라픽스' 대신 새로운 대표 로고
'ag'를 사용하였다. 2010년 9월에 《론리플래닛 매거진》의 공식 홈페이지를 열었고 이듬해인
2011년 3월에 창간호를 발행하였다. 편집장은 허태우이고, 디자인은 박종필·양기업·
권계현이 맡았다. 론리플래닛 가이드북 일부와 《론리플래닛 매거진》은 모바일기기용
애플리케이션으로도 서비스하고 있다.

<u>2008-2012</u> 한국 디자인계를 대표하는 작가들의 작품집 총서 《바바프로젝트》.
천이 아닌 종이를 사용한 양장본에 서로 다른 무늬를 타공한 종이 케이스를 씌웠다.
타공 무늬는 각 작가들의 작품에서 모티프를 땄으며, 전권 모두 김승은이 디자인하였다.

2012 자체 기획 전시인 〈비문전〉의 도록

구름, 구름들

구름은 현상이며 형상이다. 지속적으로 변형되지만 반복적이며 모양의 불규칙한
규칙을 가지고 있다. 구름의 내부는 외부와 동일하여 그것은 그 자체로 하나의 세계를
이룬다. 구름은 모순을 내재하여 드러낸다. 구름은 수평적인 동시에 수직적이고,
모든 방향의 에너지의 규합으로 이루어진 존재다. 구름은 차갑게, 따뜻해 보인다.
온순하다. 더없이 사나워진다. 순간으로 영원의 장면을 연출한다. 구름은 지구가 낳은
최초의 형상. 생명의 어미이다. 그러므로 존재의 이상(理想)은 구름으로 구현된다.
우리는 시작과 끝이 없는 열여섯 페이지를 통해 반복되는 미완성을 보여주고자 한다.
그로써 어떤 것도 끝나지 않음을, 그저 잠시 정지하는 것임을 되새겨본다. 정지의
순간은 매번 다르다. 그리고 어쩌면 우리는 각자, 서로가 경험한 정지를 이야기하고
맞대어 견주어보는 존재들. 이 작업의 재료...
만지고 말했다. 이러한 관점에서 모든 것이...
살고 있다. 어느 순간 우리의, 그리고 당신...

유희경

1980년 서울에서 태어났다. 서울예술대...
2008년 조선일보에 시를 발표하며 등단...
자리: 나무로 자라는 방법」이 있다. 현재 '...

신동혁

1984년생. 단국대학교 시각디자인과를 ...
활동하고 있다. 〈다음 단계〉(2009), 〈G...
〈아름다운 책〉(2011, 2012), 〈시의 집〉...
계원예술대학에서 타이포그래피를 가르치...

A Cloud, Clouds

A cloud is a phenomen
yet its changes are rep
The inside of a cloud is
as it is now. A cloud ine
horizontal at the same
warm and gentle. It be
scene at one moment.
birth to. It is the mothe
clouds. We have tried t

우리는 타이포그래피와 시가 만난다는 기획에 의구심을 가졌다.
타이포그래피와 시는 이미 밀접한 관계에 놓여 있기 때문이다. 우리는 각자의
양식이 가지는 여러 조건을 점검하여 작품을 변용하고 재구성함으로써
그것을 개악시키고자 했다. 그리하여 맥락을 잃어버린 작품의 파편들을 다시
조합하며 시가 아니라 시 비슷한 것, 책이 아니라 책 비슷한 것을 만들려고 했다.
그것은 두 양식의 결합으로 새로운 것을 창출해내는 방식이 아니라, 이미
결합된 양식들의 틈을 살짝 벌려보는 일이었다.

황인찬

1988년 안양 출생. 2012년 시집 「구관조 씻기기」, 출간

김병조

1983년 포항 출생.
bjkim.kr

선명상 유령

'삶은 요약될 수 없다'거나 '인생을 이름 지을 수 없다'고 생각해왔다. 하...
여기 나열된 인물들은 특별한 위인도 아니면서 어떤 이름 하나를 가졌던...
은둔자, 괴짜, 방랑자. 한 페이지에 기록된 그들의 삶을 생각한다. 오래됨...
있을 것이요, 오만한 기록과 폭력적인 해석도 따를 것이다. 실존했으나...
오래되어 자신의 삶과 그 기록을 수장할 '목소리'를 잃은 인물들. 모든 것...
동벌어져 살았는데 자신을 기술한 문장에 영원이 갇힌 사람들. 이 책의...
첫 생각을 뒤집는다. 삶은 멋대로 요약될 수 있다. 인생을 얼마든지 하...
뽑고 갈 수 있다. 이들 뚜렷한 유령의 익사를 바라보는 최미만 우리의 ...
어떠한가. 열여섯 명의 인생을 빌어 묻는다.

이로

무명의 쓰는 사람. '그래서요?'와 '그래게요.'의 세계에 산다. 짧은 분...
작품들, 3분 30초의 음악, 90분의 영화, 단편소설과 콩트를 판매하는 ...
책방 유어마인드를 운영하고, 동반자와 지내면서 고양이 세 마리를 키...
위트 그리고 디자인. 〈지콜론북〉을 함께 쓰고 '책등에 베이다〉(이봄)...

강문식

현 그래픽디자인 전공 학생. 최근 예비군 훈련을 모두 마쳤으며 어떠한...
대해 지속적으로 생각한다.

318

ges its shap
es within
the w
ve
r

loubts about the plan of combining typography
ause typography and poetry are already closely
our intent to make the current conditions worse by
y elements within each form and transforming
ch, we combined parts of works that had lost th
ve something like poetry, but not poetry, and
a book, but not a book. It was not about cr
with the combination of the two styles b
t gap in the styles that were already con

Vivid Ghosts

Many have thought that life cannot be summed up or that we
cannot simply define a life. However, the people introduced in this
book have special names even though they were not great peop
They include a tramp, a hermit, an eccentric, and a wanderer.
We think of an individual's life recorded on each page. The
tions may include misunderstandings or dishonor as well
and violent interpretations. These people once lived but
time ago, so they have lost their "voice" to correct oth
descriptions of their lives. Although they lived apart f
and everything, their lives are forever imprisoned in
describing them. We changed our first thoughts wh
book, as a life can indeed be summarized on a whi
a life as we wish. What do we look like when we lo
of these vivid ghosts? We asked this question thro
the 16 people's lives.

Iro

An obscure writer, Iro
and "Yes, indeed
and-a-half
contes
He l
c

319

2014– 시인과 디자이너가 하나의 짝을 이뤄 만드는 16쪽 작품집 《16시》. 안그라픽스
편집자 민구홍과 디자이너 안마노, 이현송이 함께 기획했다. 현재까지 3종을 출간하였다.

321

2014 《안상수체2012 글꼴보기집》《둥근안상수체 글꼴보기집》《이상체2013 글꼴보기집》
(안상수·노은유·노민지). 타이포그라피연구소는 1985년 발표한 안상수체의 판올림 버전과
새로운 글자가족인 둥근안상수체, 1991년에 발표한 이상체의 판올림 버전을 개발하고
각각을 소개하는 책을 제작하였다. 지금은 마노체(1993)와 미르체(1992)의 판올림 버전을
작업하고 있다. 한글과 영문을 함께 적었으며 양영은이 편집하였다. 안상수체2012는 김성훈,
둥근안상수체는 석수란·이지선·정정빈, 이상체2013은 최유원이 책을 디자인하였다.

안그라픽스 30개의 어휘

── (주)안그라픽스 ──

창립한 지 5주년이 되던 1990년 1월 23일에 법인 설립 인가를 받은 주식회사 안그라픽스의 상호이다. 주식회사 설립 당시 발기인은 안상수, 김옥철, 최승현, 금누리, 홍성택, 박영미, 박정수 총 7인이며 주주는 여기에 고영희 1인을 더해 총 8인이다. 창립 당시 납입자본금은 5천만 원이었으며, 주식은 1만 주를 발행했다. 법인으로 전환하면서 그때까지 회사에 기여도가 높은 이들에게 일종의 우리사주처럼 회사의 일부 주식을 나누어 주었고, 직원 중에서 디자이너 홍성택과 박영미가 포함되었다. 홍성택과 박영미는 1985년 10월에 입사하여 1987년부터 팀장으로서 각기 자신의 팀을 이끌었다. 첫해에 발행한 주식은 총 5만 주로 창립 주주 외에 계몽사 부회장이었던 김춘식이 1기 주주로 참여하였다. 2000, 2001, 2010년 세 번에 걸쳐 주주 변동이 있었으며 현재까지 발행한 주식 수는 총 13만 8천 1백 주이다. 납입자본금은 현재 6억 9천 5십만 원으로 증가했다.
── 초기에 등기한 사업 목적은 도서출판 및 판매업, 편집도안 및 제작용역업, 서적 및 포스터 무역업, 컴퓨터소프트웨어 및 비디오 제작업, 저작권 중개업 등 총 다섯 가지였다. 1997년 산업디자인을 추가하고 편집도안 및 제작 용역업을 삭제하였으며, 2009년 매체 및 광고대행업 외 금속구조물, 창호공사업, 옥외광고업을 추가하였다. 2014년 정기간행물 발행업을 추가하였다.

안그라픽스가 마침내 주식회사로 새로운 모습을 바꾸었다. 1990년 1월 21일부로 법인 설립 인가를 받아 (주)안그라픽스가 된 것이다. 이제부터 안그라픽스는 '사무실'에서 벗어나 '회사'가 된 것이며 따라서 그 안에 있는 사람들의 마음가짐도 어느 정도 달라져야 할 때인 것이다. 물론 아직 피부로 느낄 수 있는 변화는 없다. 그러나 '주식회사'라는 법인체의 형식을 가춘다는 것은 회사 경영에 있어 지금까지와는 다른 관점에서 모든 것이 진행될 것이라는 점은 확실하다. 그 변화가 어떤 모습일지 예측하기는 어렵지만 바람직한 모습을 띨 것이라는 점은 기대해도 좋지 않을까.

김명규, 〈에이지 뉴스〉, 1990.1.30

김옥철

창립 해부터 함께한 (주)안그라픽스의 현 대표이사이다. 독일 유학에서 막 돌아왔을 때 안상수가 함께 일하기를 권유했다. 1984년 12월 말 동숭동에 사무실을 낸 지 2-3주만의 일이다. 경영학을 전공한 김옥철은 안그라픽스의 행정 전반을 총괄하는 AE(Account Executive)로서 과장, 차장을 거쳐 1989년 기획부장, 1990년 기획이사, 1992년 전무이사로 근무하였다.
── 1987년은 안그라픽스가 회사로서의 기틀을 다진 해이다. 당시 사내 부장이었던 최승현이 김옥철, 안상수와 함께 사규와 업무 체계를 수립하고 업무 서식을 도입했다. 김옥철과 안상수, 최승현은 "우리에게는 사람이 가장 중요한 자산이며, 사람에 대한 투자를 해야 한다."는 바탕 생각을 공유했다. 당시 시행했던 제도에는 사외 교육 지원, 남녀평등 인사, 월차유급휴가, 신입사원 공개 채용, 사수 방식의 팀장제 등이 있다.
── 1990년 9월 안상수가 홍익대학교 교수로 임용된 뒤 실질적인 대표로서 회사 전반을 이끌었고 1993년 정식 대표이사로 취임하여 지금에 이르렀다. ──

애이브러햄 매슬로(Abraham Harold Maslow)는 인간의 욕구를 생리적 욕구, 안전의 욕구, 소속감과 애정의 욕구, 존경의 욕구, 자아실현의 욕구 등 총 5단계의 피라미드로 규정하고 있습니다. 저는 피라미드의 맨 아래에 놓인 생리적 욕구가 맨 위에 놓인 자아실현의 욕구보다 저급하다고 생각하지 않습니다. 회사의 구성원들은 각자 나름대로 서로 다른 욕구를 가지고 있을 것입니다. 안그라픽스가 그들이 원하는 것을 충족시켜 줄 수 있는 회사가 되길 바랍니다. 제가 생각하는 '좋은 회사'란 최선의 목표를 추구하는 회사가 아니라 다수의 목표를 추구하는 회사입니다.

김옥철, 30주년 기념 인터뷰, 2014.12.23

안그라픽스라는 이름으로 처음 사용한 사무실의 주소
이다. 정확한 주소는 '서울시 종로구 동숭동 130-47 동
영빌딩 2층'이다. 잡지《멋》의 총 책임자였던 안상수는
발행사인 월간 마당이 부도난 뒤 동아일보에《멋》과 직
원들을 인수하고 성북동에 작은 사무실을 얻었다. 그러
나 회사에 부도난 상황을 정리할 책임자가 없었기 때문
에 채권단의 요구로 6개월 만에 성북동을 나와서 사장
대행을 맡았다. 1984년 겨울, 계몽사가 마당을 인수하
기로 결정하면서 안상수는 관련 일을 모두 정리하고 곁
에 남은 직원 5명과 마로니에 소극장이 있는 동영빌딩
에 사무실을 얻었다. 그곳은 원래 (주)토탈디자인 회장
인 문신규가 쓰려고 계약했던 공간이다. 그러나 동숭동
근처로 사무실을 찾는 안상수의 사정을 듣고 선뜻 양보
해 주었다. 12월 20일경이다. 당시 함께한 직원은 디자
이너 강석호, 박순복, 신현순, 이기정, 안경숙이다. ──

들머리의 '불행한 가로수' 얘기에서도 잠깐 비쳤던
동숭동 일대는 1975년 전에 서울 대학교를 나온
이에게는 마로니에와 더불어 학창 시절의
추억이 밴 땅이다. 그들은 그때에 드나들던 학림 다방,
대학 다방, 쌍과부집 같은 곳의 얘기만 들어도
그 시절의 '빛나던' 대학 생활을 환히 되살려낸다.
이곳은 동쪽의 낙산 기슭에 아파트와 연립 주택들이
아무렇게나 들어차 주위 경관이 엉망이 되고 말았지만
서울대학교가 떠난 대신에 여러 문화 시설들이
들어섰다. 그 보기로는 우선 옛 서울 대학교 본부 건물을
손질하여 쓰고 있는 한국 문화 예술 진흥원과 그에 딸린,
김 수근 씨의 설계로 붉은 벽돌로 지은 미술 회관과
문예 회관을 들 수가 있다. 그리고 그 주변에는
홍사단 아카데미 사무실을 비롯하여 「샘터」라는
월간 잡지를 펴내는 샘터사, 디자인 포장 센터,
「꾸밈」이라는 생활 미술 잡지를 내는 토틀 디자인
사무실 같은 '준문화' 시설들이 자리잡아 문화 활동을
직접으로 또는 간접으로 돕는다.

〈동숭동의 문화 거리〉, 《한국의 발견 6: 서울》(뿌리깊은나무), 1983

건축가 김석철이 설계하여 1985년 준공했으며, 안그라픽스에서 1988년 12월 20일부터 사용한 두 번째 사무실의 건물 이름이다. 주소는 '서울시 종로구 동숭동 1-34 두손빌딩 3층'이다. 당시 안그라픽스는 직원 수가 20명을 넘어서면서 1-2분 거리의 동숭파출소 근처에 추가로 업무 공간을 빌려서 사용하고 있었다. 두손빌딩으로 이전을 권유한 이는 김동환이다. 자신이 다른 곳으로 자리를 옮기면서 기존 사무실을 쓸 만한 적임자로 안그라픽스를 꼽은 까닭이다. 김동환은 두손빌딩 건물주였던 김양수의 고등학교 동창이다. 두손빌딩은 복층 구조로 사무 공간이 충분했을 뿐 아니라 내부 인테리어도 거의 손볼 필요가 없는 상태였다. 구름다리로 연결되는 안상수의 개인 사무실 정도를 새로 설치했다. 1994년 9월 성북동으로 이전하기 전까지 약 여섯 해를 이곳에서 지냈다. 초기 사무실과는 약 7분 거리이며 혜화역 1번 출구 앞 현 맥도날드 건물 자리에 있었다. 지금은 재건축된 상태이다. ────

1989년 안그라픽스에서 제작 전반에 DTP 시스템을 도입하기 위해 구매한 컴퓨터이다. 안그라픽스는 1988년 3월 한국전자출판연구회 창단 멤버로 참여할 만큼 초기부터 전자출판에 대한 관심이 높았다. 또한 그해 7월 기준으로 이미 IBM 컴퓨터 10대, 레이저 프린터 1대를 보유할 만큼 당시로서는 최첨단의 업무 환경을 구축하고 있었다.

──── 1989년 10월 25일, 전자출판 시스템의 핵심인 매킨토시(Macintosh SE/30)와 스캐너, 맥용 레이저 프린터를 구매하였다. 매킨토시 한 대 가격만 20,888,650원이었다. 11월부터 직원들에게 매킨토시와 쿼크익스프레스(QuarkXpress) 운용법을 교육하기 시작하였다. 쿼크익스프레스는 1987년 미국 쿼크사에서 출시한 출판 편집 프로그램으로 1988년에 (주)신명시스템즈(대표 김민수)에서 일본어 버전을 갓 한글화한 상태였다. 당시 안그라픽스 직원이었던 김강정의 소개로 김민수 대표와 연이 이어졌다.

──── 안그라픽스는 국내 디자인회사로서는 최초로 쿼크익스프레스를 실무에 도입하였다. DTP로 처음 만든 제작물은 IBM 고객 사외보 1990년 봄여름 합본호(1990년 6월 발행)이다. 한글판이 아직 불안정한 상태였기 때문에 많은 오류가 발생했으며 결과물의 판짜기 품질도 현저히 낮았다. 이 문제를 해결하기 위해 다음 호부터 일정 기간 동안 다시 사진식자로 작업하였다. 1990년 6월과 8월에 매킨토시 II 계열 한 대씩을 추가로 구매하였다. 1-2년의 테스트 기간을 거쳐 1991년 겨울호부터 본격적으로 DTP를 시작하였다. 아시아나항공 기내지에도 1991년 12월호부터 부록에 부분적으로 DTP를 적용했으며 1992년 3월호부터는 적용 범위를 전반으로 확대하였다. 안그라픽스의 DTP 테스트

327

과정은 매킨토시 한글 OS와 쿼크익스프레스 한글판의
품질을 개선하는 데 실질적인 영향을 미쳤다. ——

매킨토시 교육 또 교육

멤버를 바꿔가며 멀리 여의도까지 맥킨토시를 배우러
다닌데 이어 이번에는 맥킨토시 판매회사의 직원이 직접
내사하여 AG맨들에게 쿽의 운용방법에 대하여 가르치고
있다. 모두 빙 둘러앉아 열심히 설명을 듣고 질문하고
직접 운용해가면서 맥킨토시를 하나하나 정복해가는
모습은 미지의 세계를 찾아가는 탐험대 같은 분위기를
풍겼다. 어서 빨리 맥킨토시를 다먹고 계속해서 국광,
홍옥, 부사까지 모두 다 먹어버리길 기대한다.

김명규, 〈에이지 뉴스〉, 1989.11.8

1988년 7월 창간하여 2000년까지 발행했으며, 1988
년 4월 13일에 문화공보부(현 문화체육관광부) 매체
국 신문과에 정식 등록한 안그라픽스의 계간 예술전문
지이다. 인터뷰 중심으로 문화예술 각 분야의 전위적
인물과 그들의 작품을 소개한다는 취지로 금누리, 안
상수가 공동 기획하였다. 내용뿐 아니라 실험적인 한글
타이포그래피와 레이아웃으로 주목 받았으며 2011년
10월에 월간《디자인》에서 진행한 '전문 디자이너 135
명이 뽑은 한국의 디자인 프로젝트 50'에 포함되었다.
—— 계간지로 기획되기는 했지만 실제로 한 해에 네
번까지 발행된 적은 없는, 사실상 비정기 잡지이다.
1-4호는 타블로이드 판형에 중철제본으로 제작되었으
나 5호부터는 잡지와 책의 혼합 형태인 무크지로 제작
되었으며 판형도 제각기 다르다. 7호(기호 언어 예술
책)와 8호(ㄱㅇ)처럼 인터뷰라는 기본 뼈대와 상관없
이 전시 도록으로 제작한 경우도 있다.
—— 1994년 9호가 발행된 뒤 2년간 휴간 상태였으며
1997년 3월 판형과 레이아웃을 새롭게 바꾼 10호《가
가가》가 발행되었다. 이때부터 인터뷰와 편집 진행을
회사가 아닌 안상수의 개인 작업실인 날개집에서 맡
았고, 1998년까지 연간 3회라는 안정된 주기로 잡지
를 발행하였다. 2000년 8월에 마지막 책인 17호《아아
아》가 발행되었으며 18호는 인터뷰까지 진행된 상태
에서 내부 사정으로 제작되지 못했다. ——

비문전

보고서\보고서 선언

새로운 표현법이 필요하다.

····· (주1)

새로움에 대한 욕구는 모든 이들이 가지고 있는 것이

아닌가. (주2)

여기 새로운 표현을 하고자 한다. (주3)

그 방식을 "보고서\보고서"라는 이름의 묶음으로

택했다.

그 곳에는 무엇이든 들어가 자기를 나타낼 수 있을

것이다.

·····

그러나 경우에 따라 백지로.

그것도 투명한 백지의 묶음으로 이루어질 수 있다.

기존의 -"책"의 형식에서 출발할 것이나 그 안에는

글만이 아니라

조각도 들어갈 수 있을 것이다.

시,

사진,

음·····그 소리도 들어갈 수 있을 것이다.(주4)

그것 자체가 -'이미지'가 될 것이다.

이미지의 창출처가 될 것이다.

이 "책"은 새로운 표현 욕구를 지닌 모든 이의 것이다."

198806

창간 동인

안상수, 금누리

《보고서/보고서》 1호, 1988.7

2012년 4월 10일부터 13일까지 성북동 본관 1층 북카페에서 개최된 안그라픽스 자체 기획 전시이다. 안그라픽스 구성원 누구나 참여할 수 있었으며, 정해진 기간 내에 40×140cm 규격에 맞춰 자신의 비문을 디자인해서 보내면 되었다. 디자이너뿐 아니라 편집, 기획, 사진, 개발 등 여러 분야의 사람들이 참여하였다. 전시 참여자는 총 28명이다. 전시 기획은 물론 작품 설치와 안내, 과정 기록, 천가방·리플릿·도록 제작 등 제반 과정 일체를 디자인사업부에서 담당하였다. 외부에도 공개되었던 행사로 대내외에서 호응을 얻었다. ———

비문은 죽은 사람을 떠나보내는 사람들의 마음이 담겨져 있습니다. 때로는 죽은 사람이 남은 사람에게 남기는 글이기도 합니다.
조상들은 묘를 세우는데 있어 최대한의 예를 갖추었습니다.
아직 '서예'가 있던 시절, 비문은 당시의 문장가 또는 서예가들의 영역이었습니다.
지금 우리가 사는 시대는 어떠한가요?
장지 문화가 사라지고 납골묘로 빠르게 변화하고 있습니다. 현재 우리 납골묘를 가보면 조악한 비문과 획일화된 형태들을 볼 수 있습니다.
'비문' 전시는 여기에서부터 시작되었습니다.
죽음에 대한 경건한 마음은 곧 삶에 대한 태도입니다.
또한 타이포그라피의 영역이기도 합니다.
2012년을 시작으로 '비문' 전시는 지속될 것입니다.
epigraphy에서 typography까지…

〈비문전〉 도록, 2012

주로 수행하는 프로젝트의 성격에 따라 디자인, 디지털, 미디어, 출판으로 구분되는 안그라픽스의 조직 단위이다. 안그라픽스는 1987년 최승현의 제안으로 사수 형태의 팀장제를 처음 도입하였다. 실력이 높은 사람이 팀장이 되어 상대적으로 경험치가 낮은 이의 역량을 길러 주는 방식이었다. 초기에는 사원 대부분이 디자이너였기에 이 방식이 유효했다. 이듬해부터는 디자인, 편집, 기획, 회계, 영업 등 담당 업무에 따른 명칭을 사용하기 시작했다.

—— 1988년 아시아나항공의 기내지를 수주하면서 1989년부터《아시아나》제작에 참여하는 이들을 업무와 상관없이 아시아나 팀으로 구분했다. 1991년에는 기내지 광고 영업을 위한 광고 팀과 자체 출판물의 유통을 담당하는 출판 팀이 새로 조성되었다. 디자인 팀은 그 즈음부터 한동안 제작 팀으로 불렸다. 1995년 와우북 시리즈 출간을 계기로 출판 팀은 기획, 편집, 회계, 영업 부분을 갖춘 독립 부서로 성장했다. 1997년 7월 야후코리아의 협력사로서 디지털 팀을 신설하였다. 그해 안그라픽스 조직 체계는 기획 팀, 광고 팀, 아시아나 팀, 제작 팀, 출판 팀, 디지털 팀, 관리 팀 등 7개 부문으로 구성되었다.

—— 1998년부터 업무의 성격이 아닌 매체의 성격에 따른 사업부제 도입이 논의되기 시작하였다. 2년 여 유예 기간을 거쳐 2000년 사업부제가 시행되었고, 2001년부터 사업부별 자금수지 분리가 이루어졌다. 기획 팀과 제작 팀과 아시아나 팀은 디자인사업부로, 디지털 팀은 디지털사업부로, 광고 팀은 미디어사업부로, 출판 팀은 지식정보사업부로 정비되었다. 사업부제 시행 이전에는 회사의 모든 디자인 작업을 제작 팀에서 진행하였으나 이후에는 각 사업부별로 디자인 업무를 소화했

다. 이를 위해 제작 팀의 기존 디자이너 중 일부가 디자인사업부가 아닌 다른 사업부로 소속을 옮기기도 했다. 미디어사업부만은 디자인사업부 내에 제작 팀을 두고 광고 팀만으로 운영되었다. 디지털 팀은 신설 이듬해인 1998년부터 디자이너를, 2000년부터 개발자를 채용하기 시작하였다. 출판 팀은 2000년부터 전담 디자이너를 채용하였다. 관리 팀은 네 개 사업부의 업무를 지원하고 경영 전반을 관리하는 중립적인 부서로 남았다.

—— 2003년, 업무 효율을 위해 디자인사업부에 소속되었던《아시아나》제작 팀이 미디어사업부로 통합되었다. 이를 기점으로 미디어사업부는 광고와 편집디자인 대행을 겸하는 정기간행물 부문과 편집디자인 전반 영역으로 사업 범위를 확장하였다. 창립 20주년을 맞아 2004-2008년에는 현재를 점검하고 앞으로의 비전을 준비하기 위한 미래사업 팀을 신설하여 운영하였다. 2009년부터는 지식정보사업부를 팀 체제로 변경하여 출판 1, 2, 출판영업 팀으로 분리 운영하고 있다. 2011년 론리플래닛 가이드북 제작을 전담하는 출판 3팀을 신설하였고 2014년《론리플래닛 매거진》제작 팀이 속한 미디어사업부로 이를 통합하였다. 현재 안그라픽스의 조직 체계는 디자인·디지털·미디어 세 개 사업부와 출판 1팀, 2팀, 출판영업 팀, 경영지원 팀으로 구성되어 있다. ——

상암동 DMCC빌딩

디지털미디어시티에 위치한 중앙일보 사옥으로 안그라픽스가 2013년 12월 13일부터 사용하고 있는 네 번째 사무실의 건물 이름이다. 주소는 '서울시 마포구 상암산로 48-6, 15층(상암동, 상암디엠씨씨빌딩)'이다. 디지털미디어시티는 2001년 고건 전 서울시장이 추진하여 조성된 단지로 IT와 언론 미디어 관련 기업, 단체들이 입주해 있다. 주변 환경과 건물의 분위기가 성북동 때와는 사뭇 다르다.

—— 성북동 본사 1, 2, 3층을 각기 사용하던 경영기획팀, 디자인사업부, 디지털사업부가 현재 넓은 한 층을 나누어 쓰고 있다. 미디어사업부는 성북동 별관 계약이 종료된 뒤 2011년 6월 비슷한 분위기의 평창동 주택 한 채를 임대하여 사용하기 시작했다. 2년 뒤 이 건물이 문제가 생겨 경매에 나왔고 2013년 7월 낙찰 받아 구매하였다. 현재 평창동 사옥에는 미디어사업부와 대표이사가 근무하고 있다. ——

성북동 260-88

1994년 9월 넷째 주부터 20여 년간 사용한 안그라픽스의 세 번째 사무실 주소이다. 1994년 7월 중앙일보 소유의 성북동 사무실을 정식 계약하였다. 대중교통이 편리하고 문화 시설과 음식점이 즐비한 동숭동에 비해 상대적으로 외진 곳에 위치하여 교통 불편을 해결하기 위한 사전 대책 회의가 열리기도 했다. 새 사무실의 인테리어는 현대미술 작가인 최정화가 맡았다.

—— 안그라픽스는 1991년 무렵 네덜란드 페어케르케 사와 제휴하여 아트 포스터를 생산, 판매하면서 혜화동 부원빌딩에 작은 사무실을 운영하였다. 이곳에서 근무하고 있던 광고 팀과 출판 팀이 9월 4일 성북동 사무실에 먼저 입주했다. 동숭동 본사 사람들은 그 달 마지막 주에 이전했다. 처음에는 1층과 2층만 사용했으나 1996년 3층을 추가로 임대하여 이후 건물 전체를 사용하였다.

—— 1999년 12월 20일, 직원 수가 늘어나면서 약 2분 거리에 있는 단독 주택을 추가로 임대하였다. 회계 팀, 광고 팀, 출판 팀이 입주했다. 대문이 빨간색이어서 직원들 사이에서는 '빨간 대문 집'으로 불렸다. 입주 직후인 2000년 1월에 큰 화재가 났다. 2001년 7월 출판 팀이 사간동 북수빌딩으로 자리를 옮긴 뒤 본관에 있던 아시아나 팀이 입주했다. 이후 계약이 종료되는 2011년 5월까지 미디어사업부와 대표이사가 별관을 사용하였다. 이곳 앞마당에는 안그라픽스 애완견인 우태우베가 살았다.

—— 북악산 자락에 위치한 성북동 사무실은 구도심인 성북동 특유의 고즈넉하고 호젓한 분위기와 어우러져 오랜 세월 안그라픽스의 인상을 대표했다. 안그라픽스 본사는 2013년 12월에 상암동으로 이전하였다. ——

아시아나

창간호인 1989년 1월호부터 현재까지 안그라픽스에서 제작을 전담하고 있는 아시아나항공의 월간 기내지 이름이다. 경쟁 프레젠테이션 없이 고객사에서 안그라픽스에 공식 의뢰함으로써 일이 성사되었다. 당시에는 기내지와 같은 매체를 제작할 수 있는 회사가 많지 않았다. 1988년 10월부터 실질적인 팀을 꾸리기 시작하였다. 안상수가 아트디렉터, 김옥철이 AE로서 프로젝트 진행을 맡았다. 잡지 《멋》의 기자 출신인 김영주가 편집장으로 새로 합류하였고 홍성택이 선임 디자이너로서 제작을 맡았다. 안그라픽스 최초의 사진 스태프인 최온성도 그해 12월에 입사하였다.

—— 1989년 9월에는 아시아나항공의 국제선 취항을 앞두고 국제선용 《아시아나》가 기획되었다. 국내선만 운항하던 첫해에는 한글 로고를 사용하였으나 이 또한 영문 로고로 바꾸었다. 첫 영문 로고는 미국의 기업 아이덴티티 전문 회사인 랜더 어소시에이츠(Landor Associates)에서 제작하였다. 1990년 1월부터 일문판과 영문판을 함께 수록한 새로운 포맷의 책자를 발행하였다. 1대 일문판 편집장은 토다 이쿠코, 영문판 편집장은 게리 렉터(유게리)이다. 초기에는 이수해외광고와 K.T.N광고대행사를 통해 광고 영업을 하였으나 1991년부터는 이용승을 중심으로 자체 광고 팀을 운영하였다.

—— 홍성택을 비롯하여 김두섭, 이세영, 민병걸, 최준석, 천상현, 김상도, 안병학, 심완섭, 정영웅, 안삼열 등 현재 디자인계에서 활발히 활동하고 있는 많은 디자이너가 이 매체를 거쳐 갔다. 1995년부터 2002년까지는 고(故) 아키히코 다니무라가 일문판 아트디렉터로 참여했으며, 2003년부터 2009년 4월까지는 스기우라 고헤이 사무실인 Sugiura Kohei Plus Eyes Inc.에서 일문판을 디자인하였다. 《아시아나》는 1990년 국제선용으로 변모한 이후 1995, 1998, 2003, 2007, 2010, 2014년 총 6회 리뉴얼되어 지금의 모습에 이르렀다. —

새로운 기내지를 만들기 위해 열심히 기획회의를 하는 모습에서 누가 팀장이고 기자이고 디자이너인지를 구별하기란 쉽지 않다. 최고의 내용과 최상의 사진으로 사람들에게 휴식을 주고 감동을 줄 수 있는 기내지를 만들며 중요한 것은 그 하나이기 때문이다. 안그라픽스에서 아시아나 항공의 기내지를 만들기 시작한 지는 벌써 9년, 아시아나 항공에 소속되어 잇는 편집팀이 아닌 외부 편집 대행사지만 아시아나 항공과 기내지에 대한 열정만큼은 다른 누구보다 크다고 자부한다. "문화를 실어 나르는 존재, 우리나라와 다른 나라의 문화를 교류시키는 다리 역할을 하는 것이 항공기라고 생각합니다. 기내지에도 역시 그런 것들을 담아야 하구요." …… 일을 하면서 가장 부담이 되는 것은 한국을 대표하는 항공사의 얼굴이라는 점이다. 보기에 좋은 문화가 아닌 살아 있는 그 자체로 아름다운 우리의 문화를 담아 보려고 준비중이다. 그 계획이 실제로 옮겨질 때는 1998년. 새로운 모습으로의 정비 계획을 이미 잡아 놓은 상태다. 새로운 모습으로의 정비 계획을 이미 잡아 놓은 상태다. 새로운 아시아나 기내지의 모습을 궁금해하는 모든 승객들에게는 아직 비밀인 셈. 전 세계 항공사들의 수만큼이나 기내지의 숫자도 많다. 그 중 최고의 기내지. 궁극적인 기내지인 '유토매거진'이 아시아나 기내지 제작팀의 목표다.

〈유토매거진을 꿈꾸는 사람들〉, 《워킹우먼》, 1997.12

안그라픽스

1985년 안그라픽스 창립과 함께 시작한 출판 브랜드이다. 안그라픽스는 출판으로 시작한 디자인 회사로 처음 이름은 'AHN GRAPHICS & BOOK PUBLISHERS'이다. 신고만으로 승인되는 영업감찰(현 사업자등록)과 달리 1980년대에 출판업은 허가제였고 시대적인 정황상 신규로 허가를 받기는 거의 불가능했다. 출판을 하기 위해서는 출판사 등록 허가증을 보유한 업체에 돈을 주고 증서를 사야 했다. 이 과정에서 웃돈이 오고가는 일도 흔했다. 안상수는 당시 거래처인 고려문예사 대표의 선의로 그 회사에서 보유한 허가증을 적정한 금액에 구매할 수 있었다. 이 증서를 받아 명의 이전한 날을 회사의 시작 곧 창립일로 삼았다. 이후 안그라픽스는 한국전통문양집(1986-1996),《보고서/보고서》(1988-2000),《타이포그라픽 디자인》(1991),《디자인사전》(1994),《디자인 문화비평》(1999-2002),《나나프로젝트》(2004-2012) 등 한국 디자인 역사에 기록될 만한 서적을 꾸준히 출간해 왔다. —— 1995년 컴퓨터그래픽 프로그램 매뉴얼인 와우북 시리즈의 출간과 2003년 세계적인 여행 가이드북 론리플래닛의 한국어판 독점 출판은 안그라픽스 출판 브랜드의 양적 성장과 대중화에 일조하였다. 와우북 시리즈를 처음 출간한 해에 출판만으로 월 매출 5천만 원을 달성했으며 웹과 디지털로 전문 분야를 확장하면서부터는 출간 종수가 서너 배 증가하였다. 론리플래닛 가이드북은 일반 대중에게는 생소했던 안그라픽스 브랜드의 인지도를 높이고 여행 전문 출판사로서의 입지를 제공했다. 디자인에서 컴퓨터와 디지털, 여행과 문화 일반으로 출판 영역을 넓히면서 곧 브랜드의 정체성에 대한 문제가 제기되었다. 2008년 안그라픽스는 이 문제를 해결하기 위해 '안그라픽스'와 별도로 여행과 문화 일반에 특화된 출판 브랜드 '컬처그라퍼'를 선보였다. 디자인 전문 출판사라는 전문성을 지키면서도 교양과 문화 전반으로 출판 영역을 확장하여 종합 출판사로 성장해 나가기 위한 결정이었다. ——————

안상수

(주)안그라픽스의 설립자이며 현 기업부설연구소 소장이다. 창립 해인 1985년에 발표한 안상수체를 바탕으로 타이포그래피가 바로 선 디자인 회사, 직원과 함께 공부하고 성장하는 학교 같은 회사를 만들고자 했다. 1990년 홍익대학교 교수로 임용되면서 그해 9월 대표이사직에서 물러났다. 이후 사내이사이자 디자인 고문으로서 안그라픽스의 행보에 지속적인 관심을 쏟아 왔다. 날개집을 중심으로 《보고서/보고서》 《나나프로젝트》 《라라프로젝트》 《바바프로젝트》 등 여러 산학협력 프로그램을 안그라픽스와 진행하였다.

── 2012년 홍익대학교를 정년퇴임한 뒤에는 디자인 대안 학교인 PaTI를 설립하여 바른 디자인 교육에 힘쓰고 있다. 같은 해 한글글꼴 연구와 개발을 위해 회사 내에 타이포그래피연구소를 신설하고 본격적인 활동을 시작하였다. ──────

내가 되풀이해서 얘기했던 건 "나를 닮지 말라."는 거였어요. 사람들이 안그라픽스에 와서 영향은 받을 수 있겠지만, 안그라픽스 판박이가 되면 안 되는 거지요. 나를 참고해서 작업하더라도 거기에 자기 스타일이 나타나야 합니다. 보통 사람들은 시간이 지나면 어떤 스타일에 대해서 싫증을 느낍니다. 만일 내가 안그라픽스 스타일이라면 사람들이 나에 대해 싫증을 느낄 때 안그라픽스도 힘을 잃게 되겠지요. 일하는 사람들이 나를 닮지 않고 스스로 스타일을 만들어 가면 안그라픽스는 늘 그 사람들에 의해 새로워질 겁니다.

안상수, 30주년 기념 인터뷰, 2014.8.29

에이지 뉴스

1987년 9월 1일 창간하여 1998년에 폐간한 사내 소식지이다. 사무실 입구 게시판에 게시하는 낱장 단위의 출력물로 별다른 디자인 없이 글자만 타이핑한 형태이다. 공식적인 결정이나 지침의 하달보다는 그날그날 일상의 기록, 서로에 대한 관심과 격려, 더 나은 업무 환경을 만들기 위한 수평적 독려가 주된 내용이었다. 창간 당시에는 월요일을 제외하고 매일 발행하는 것을 원칙으로 하였으나 바쁜 업무 탓에 얼마 지나지 않아 격일, 주간, 월간 등으로 발행일이 불규칙해 졌다. 그러나 대표이사의 직간접적인 개입으로 발행이 완전히 중단되는 일은 없었다.

── 1995년에는 약 5개월간 'bonjour ag'와 'ag tidings'라는 이름으로 불렸다. 소식지 작성은 기본적으로 직원 누구나 할 수 있었으나 80년대 후반에는 최승현, 정영림, 안정인, 유태종, 김명규가 주로 글을 썼고, 90년대에는 강재연, 김훈배, 이현정, 권선희, 서윤천, 신재욱, 안재경, 박승영 등이 소식지 작성을 맡았다. ──────

— 323/mar/yjkim
2. 안그라픽스의 문화생활이 점점 메말라가는 기분이 든다. 대한민국에서 최첨단의 문화를 수용하고 그 문화와 더불어 살아야 하는 직업을 가졌음에도 불구하고 우리는 바쁘다는 핑계로 실상 문화를 잊고 산다. 문화생활을 모르면서 문화적인 일을 해야 하는 아이러니....
우리는 과연 한 달에 영화 몇 편을 보며, 하루 중 순수한 마음으로 책 한 권을 들여다 본 적이 있으며 각종 음악회 전람회 무용제 연극 등에 한번이라도 관심을 쏟아본 적이 있으며 정말 아침에 출근해서 커피 한 잔과 함께 그날의

조간신문을 읽어본 적이 있으며 가끔 바하나 모짤트,
또는 비틀즈의 음악에 귀 기울인 적이 있을까. 우리의
일은 더 이상 생존을 위한 방편도 아니오, 하루하루
목숨을 지탱하는 것만으로도 고마워해야 하는 비극적인
삶도 아니다. 즐겁고 건강하게 안그라픽스의 하루를 맞자.
문화를 사랑하고 그것을 참되게 즐길 줄 아는 사람들이
모여 문화를 외면하고 그것을 경시하는 더 많은 사람들을
일깨워주자.
결국 이 모든 것은 자신을 위한 것이오, 우리의 생활을
풍요롭게 하는 가장 중요한 방법이기도 하다.
3. 에이지뉴스는 모든 스텝들에게 편집의 권한을
준다. 주어진 발언의 기회를 최대한 활용하기 바란다.
관심의 범위를 최소한 에이지뉴스의 편집자가 되었을
때만이라도 넓히도록 하자.

김영주, 〈에이지 뉴스〉, 1989.3.23

1997년 11월 1일 안그라픽스의 자회사로 설립된 광고
및 편집디자인 주식회사이다. 대표 이용승은 안그라픽
스에 1988년 7월 입사하여 약 10년간 영업과 광고 업
무를 담당하였다. 1997년 10월 31일 광고 팀 부장직
에서 물러나 자회사인 에이지커뮤니케이션의 대표를
맡았다. 그해 12월 5일에 안그라픽스 전 직원을 초대
하여 공식적인 개업식을 개최하였다.
—— 설립 당시에는 청담동에 위치했으나 2002년 11
월 명륜동으로 이전했으며 2009년 3월 성북동으로 이
전했다. 2004년 4월 (주)로드에이비씨미디어(구 트래
블라이너)를 인수하여 현재 여행 잡지《에이비로드》
를 발행하고 있다. 《에이비로드》는 안그라픽스가 공동
투자하여 2000년 10월 창간한 매체이다. 창간호부터
2003년 5월호까지 편집디자인을 담당하였다.
—— 안상수가 1997-2000년, 김옥철이 1997-2006
년 사내이사를 맡았다. 초기 안그라픽스 직원인 안정인
이 2006년부터 사내이사로 있다. 2009년 자회사에서
독립하여 지금은 안그라픽스와 사업 측면에서 전혀 무
관하다.

오전에 있었던 조회 얘기. 이용승 부장님을 보내는
석별의 시간을 가졌습니다. 이젠 ag의 자회사인
ag communication의 사장님이 되신 이용승 부장님의
ag에서의 그간 노고를 감사하는 자리를 마련 감사패
전달식이 있었습니다. 이 자리엔 사장님께서 특별히
준비해 주신 백포도주와 적포도주 그리고 광고팀에서
제공한 샴페인으로 모인 ag인들의 입을 한껏
즐겁게 해주었습니다. (이름은 잘 모르지만 extreme
sweet한 백포도주는 인기 만점) 돌아가며 직원들
각자의 덕담과 바램을 말하는 시간도 가진 오늘,
ag communication이 회사발전에 좋은 모델로
발전할 수 있기를 ag news에서도 기원합니다.

〈에이지 뉴스〉, 1997.11.17

안그라픽스에서 자체 기획하는 영리, 비영리 프로젝트
와 관련 연구를 담당하는 조직이다. 연구소에 대한 처
음 구상은 안그라픽스가 주식회사로 전환되기 이전인
1989년에 한국활자연구소라는 형태로 이루어졌다. 안
그라픽스 연구소는 1991년 11월 안상수의 개인 작업
실로 시작하였으며, 이곳은 안상수의 호를 따서 날개
집으로 불렸다. 날개집 조교는 안상수의 교내외 작업을
지원함은 물론 안그라픽스의 비공식 연구 조직으로서
글자체 개발,《보고서/보고서》제작, 로고 개발 등 다양
한 작업을 수행했다. 그러다 보니 이곳에서 두각을 드
러낸 학생들이 회사에 직원으로 채용되는 일도 잦았다.
—— 2005년 5월에는 한국산업기술진흥협회(KOI-
TA)에 등록한 정식 기업부설연구소 '디지털디자인연
구소'를 설립했다. 처음에는 디자인 전반을 아우를 수
있는 '디자인연구소'라는 명칭으로 등록 신청했으나 당
시에는 산업디자인에 속하지 않는 분야로는 부설연구
소를 설립할 수 없었기에 서류가 반려되었다. 연구소장
은 안상수가 맡았다. 다만 당시 학교에 몸담고 있었기
때문에 디지털사업부 김종열이 직무를 대행했다. 2012
년 홍익대학교를 퇴임한 뒤부터 연구소장으로서 본격
적인 활동을 시작하였다. 현재 안그라픽스 연구소는 디
지털디자인과 타이포그래피, 두 분야로 각기 팀을 꾸려
운영되고 있다. ————————————————

336

agfuture, do, 05/20/89

안그라픽스의 미래

사람의 바탕 위에서 한다.

우리는 최적을 지향한다. optimum

문화를 존중한다.

우리의 표현 체계를 갖는다.

이를 위해 경제적 이익을 취하며 분배한다.

분야:

디자인 서비스:

출판: KOREAN MOTIFS

　　　디자인 문고

잡지: 보고서/보고서

　　　타이포그라피(기둥)

한국활자연구소

출판 서비스

정보 서비스: 데이타베이스, 제작시스템

마케팅

안상수의 메모, 1989.5.20

안그라픽스에 살았던 혹은 살고 있는 애완견의 이름이다. 한국의 '철수와 영희'처럼 독일에서 남성과 여성을 지칭하는 흔한 이름으로 대표이사가 직접 지었다. 우태(Ute)가 여성 이름이고 우베(Uwe)가 남성 이름이다.
—— 이 강아지들은 성북동 별관 마당에서 살았으며 지금은 미디어사업부가 근무하는 평창동 사옥 뒷마당에서 살고 있다. 우태는 대표이사 김옥철이 오래 전부터 집에서 기르던 미니어처 핀세르(독일산 사냥개의 개량종) 종자로 검정색 암캐이다. 평창동 사옥으로 이사하기 전 2011년 3월 15일에 죽었다. 우베는 흰색 수캐로 2006년 3월 17일 어린 강아지였을 때 입양되었으며 여전히 건강하다. 현재 우태의 빈자리는 진돗개 동해가 채우고 있다. ——————

원아이

한쪽 눈을 가리고 찍은 사진이자 설립자 안상수가 1988년부터 시작한 프로젝트 명칭이다. 근 10년 내에 안그라픽스에서 근무한 사람 중 원아이를 한 번도 찍지 않은 이는 드물다. 설립자가 참석하는 시무식 등의 연례행사와 세미나에서는 으레 단체 원아이를 찍으며, 자칫 안상수의 맞은편이나 옆자리에 앉으면 엄청난 수의 개인 원아이를 찍힐 수 있다. 안상수는 1988년 《보고서/보고서》 1호 표지에 사용한 자신의 한 눈 사진에 영감을 얻어 원아이를 찍기 시작했으며 2004년 즈음부터 이를 본격적으로 프로젝트화하여 26년간 지속해왔다. 2013년 2월에는 디자인 대안 대학인 PaTI의 설립 후원금을 마련하기 위해 그간 찍은 원아이를 모아 〈원.아이.파티.파티(one.eye.PaTI.party)〉전을 열었다.

일은 내게 새로운 세계가 열리는 것과 같죠. 한 사람을 만난다는 것은 하나의 우주를 만나는 일이니까요."

("한 눈 가려달라" 했더니 … 3만 개의 사연 쏟아졌다:
안상수 '원 아이' 프로젝트), 《중앙일보》, 2012.8.8

안 교수는 왜 이런 작업에 매달렸을까. 그는
"1988년 금누리 교수(국민대)와 함께 만든 잡지
'보고서/보고서' 창간호 표지에 쓰기 위해 찍었던
제 사진이 출발점이 됐어요. 별 뜻 없이 재미 삼아 한
제스처였는데, 한 눈을 가려도 그 사람의 특징은 충분히
드러난다는 걸 깨닫게 됐죠"라고 했다. 이어 2004년
블로그를 시작하면서 이번 프로젝트에 속도를 가했다.
'일기쓰기'와 같은 작업이 됐다.
"(사진 3만 장) 하나하나가 소중한 이야기입니다.
찍을 때는 보이지 않던 것이 시간이 지나며 '의미'가
자라는 것을 지켜볼 수 있어요. 저는 사진이 시간에
의해 성숙한다는 말을 믿습니다"
사람 얼굴에 집착한 이유를 물었다.
"사람이 가장 흥미롭지 않나요. 지금도 사람 만나는 일이
저를 가장 설레게 해요. 어떤 사람을 새롭게 만나는

338

일렉트로닉 카페

1988년 3월경 안상수와 금누리가 공동 투자하여 만든 한국 최초의 인터넷 카페로 전자카페로도 불렸다. 네트워크 통신을 이용한 예술 작업을 위해 미국 산타모니카의 두 작가와 뜻을 맞춰 LA와 서울에 각기 만들었으며 1991년 문을 닫았다. 본래 취지는 홍대앞의 젊은 예술가들을 위한 공간이었으나 실제 문을 연 뒤에는 전자통신동호회와 같은 컴퓨터 관련 분야의 사람들이 모이는 아지트가 되었다. 염진섭(전 야후코리아 대표), 한규면, 박순백 등 전자카페를 통해 맺은 이들과의 인연은 안그라픽스가 종이 기반의 편집디자인에서 디지털로 사업 분야를 넓히는 데 밑거름이 되었다. 특히 네트워크 전문가인 한규면은 사내 업무 시스템을 구축하는 데 큰 역할을 하였다. 그의 컨설팅 덕분에 안그라픽스는 이른 시기에 인트라넷을 구현하는 등 이상적인 업무 환경을 조성할 수 있었다.

—— 일렉트로닉 카페를 열고 2여 년이 지난 1990년 9월 17일, LA와 서울 간의 통신 미술 프로젝트가 비로소 성사되었다. 이 프로젝트를 위해서는 전화 라인 4대가 필요했기 때문에 카페가 아닌 안그라픽스 두손빌딩 사무실에서 퍼포먼스를 진행하기로 하였다. 국내 참여 작가는 조각가 금누리·백광현·문주·이규철, 화가 고낙범·김장섭·최정화, 행위예술가 이불, 그래픽디자이너 안상수 총 9명이었다. ——

이 프로젝트는 한국에서 최초로 이루어졌다는 것 이외에 멋있는 뜻으로는 서로 다른 먼 곳의 작가들과 동시에 다발적인 작업을 공동으로 이룰 수 있고, 텔레비전 등 방송 매체의 일방적 화상 및 정보 전달과는 달리 서로의 조형적 표현을 주고 받을 수 있으며, 여러 지역에서 같은 시간대로 공통의 조형적 표현이 재창조되기도 한다는 데 있다.

〈전자카페 계획〉(금누리), 《공간》, 1990.11

각종 참고 도서와 시각 자료, 제작물을 수집하고 관리하는 안그라픽스의 사내 도서관이다. 자료실이라고 부르는 구체적 공간이 생긴 때는 90년대 초반이다. 1987년 사내 책 보유량이 점차 늘어나면서 누군가 이를 책임지고 관리해야 할 필요성이 증대되었다. 그해 11월 말 안정인과 정영림이 책 정리를 시작하였고, 개인 책과 구분하여 회사 책에는 번호를 매겼다. 두 사람은 이듬해 2월에도 책 정리를 맡았다. 이때는 도서 카드를 제작하고 분류 번호를 매기는 작업이 추가되었다. 외부 대출은 금지하였고 직원들이 대출할 때에는 날짜를 확인 받도록 했다. 안정인은 이듬해에도 책 정리를 맡았다.

── 1994년 8월, 자료실 담당 사서를 채용하기로 결정하고 도서관학 또는 문헌정보학 전공자를 모집하였다. 당시 사서의 업무는 '자료실의 서적과 자료 관리, 사진 슬라이드 등 각종 시각 자료 관리'였으며 '디자인 관련한 정보 자료와 해외 서적 등의 데이터베이스화, 외국 출판 디자인 회사와의 정보 교류' 등을 추가로 진행해야 했다. 지금은 각 사업부에서 필요로 하는 시각 자료의 검색을 지원하는 업무도 맡고 있다.

── 1994년 10월, 안그라픽스 첫 사서로 당시 대학교 4학년생인 전미경이 입사하였다. 당시 자료실은 성북동 본관 1층에 있었다. 1995년 4월에는 두 번째 사서인 정영애가, 10월에는 세 번째 사서이자 첫 정규직 사서인 고은희가 입사하였다. 1996년 7월, 본관 3층을 추가로 임대하면서 자료실을 1층에서 3층으로 옮겼다. 90년대 말 고은희가 기획 업무로 이동하면서 1999년 네 번째 사서 정희숙이 입사하였다. 2005년 7월에는 다섯 번째이자 현 사서인 권민지가 입사하였다. 그해 자료실은 현재 출판 2팀과 론리플래닛 가이드북 팀

이 근무하고 있는 명륜동 사무실에 있었다. 2008년 본관 건물 1층에 북 카페를 조성하면서 다시 성북동으로 이전했으며 지금은 상암동 사무실에 있다.

── 개가식 서가로 운영되는 특성상 자료의 무단 대출, 장기 대출, 분실이 초기부터 큰 문제가 되어 왔다. 90년대에 자료 반납에 대한 종용은 대개 〈에이지뉴스〉를 통해 이루어졌으며, 때로 각성을 요하는 강한 어조의 글이 올라오기도 했다. "그런데 그 중요한 곳을 사용하는 방법은 왜 그렇게 후진성을 벗어나지 못하는 것입니까?"(〈에이지 뉴스〉 1996.6.27) 지금은 사내 단체 이메일로 관련 사항을 알리고 있다. 1994년 12월에는 회사 자료와 제작물을 외부로 반출할 때 사장님 결재를 받아야 한다는 규칙이 발표되었다. 외부 대출로 사내의 귀중한 제작물이 분실되는 일이 잦았기 때문이다. 비교적 최근에도 《나나프로젝트》와 《보고서/보고서》 한 질이 외부 대출로 유실되었다.

── 2006년 시각 자료를 효과적으로 관리하기 위해 DAMS를 자체 개발하였고 2007년부터 이를 업무에 적용하였다. 시스템 개발은 조용식이 맡았다. 2013년에는 대량의 디지털 데이터를 수집하고 관리하기 위해 NAS를 도입하였다. ──

지성과 창의

지금 안 정인씨와 정 영림이 책 정리를 하고 있습니다만 여러분들이 도와주셔야만 할 문제가 있습니다. 그것이 무엇이냐 하면은요..

. 책이 들어오면 반드시 신고할 것(어떤 경로로, 가격, 어떤 일에 참조, 무엇에 도움이 되나 등등 이야기와 함께)

. 책을 본 다음엔 반드시 제자리에 가져다 놓을 것

. 만일 집으로 가져갈 양이면 신고하고 또 가져와서 또 신고할 것(그래야 책의 행방을 알지요. 만약에 두 사람이 다 없다 할 경우에는 메모라도 남겨놓고 갈것)

. 그리고 타인에겐 빌려주지 맙시다. 조금 야박해 보일지도 모르지만 우리 사규니까 안된다고 하세요. 참 구찮고 성가시지요? 하지만 몇 번 하다보면 습관이 되요. 습관이 되면 성가시지 않아질 것입니다. (그리고 '챙기는 사람은 안 구찮을까??' 하고 생각해 보시면 괜찮아지실 겁니다)

〈에이지 뉴스〉, 1987.11.24

안그라픽스의 경영 철학이자 사훈이다. '지성'은 안그라픽스를 처음 설립했을 때 글자디자이너인 고(故) 최정호 선생이 이런 회사가 되길 바란다며 친필로 써서 준 단어이다. 1987년 9월, 안상수는 이를 '안그라픽스가 좋아해야 할 말'로 삼고 이 말이 '지성이면 감천'이라는 속담에서 나왔다고 밝혔다.(〈에이지 뉴스〉 1987.9.2) 창립 20주년을 맞은 2005년 안상수가 여기에 '창의'라는 말을 더하면서 '지성과 창의'라는 현재의 기업 철학이 정립되었다.

지성(至誠)..

안그라픽스.처음.사훈은.'지성'입니다..

돌아가신.최정호.선생님이.주신.귀한.말입니다..

동숭동.시절.현관.빨간.벽에.

이.글씨.액자가.걸려.있었습니다..

이것을.잃어버렸어요.. 찾지.못해..안타깝습니다..

저는.그분에게.이.글을.받았을.때..

좀.시시하다는.생각을.했습니다..

그러나.나중에.〈중용〉을.배우면서..

이.말의.깊은.뜻을.깨달았지요..

참된.정성.그.자체는.하늘의.길이고..

진심으로.정성스럽게.하는.것은.사람의.길이다.

誠者.天地道也..誠之者.人之道也.〈중용〉

우주.역사.40억.년이.이렇게.정성스레.

우리가.사는.지구를.만들고..

지구가.밤낮.봄여름가을겨울로.정성스레.운행되듯이..

살아가면서.모든.일을.정성스럽게.하는.것이..

사람의.도리라는.말이지요..

성은 '늘.꼼꼼하고.. 틈이나.쉼이.없이..

오직.부족함을.두려워하는.마음'을.말합니다..

최정호.선생님이.주신.지성(至誠)은.바로..

정성을.지극히.하라..

지극히.성심껏.하라는.뜻이었습니다..

정성이.없는.곳에는.집단의.존재도.없다.

지성이란.처음이자.끝이며.바탕이자.결과이니.

정성껏.모든.일을.하라는.

AG에.대한.애정.어린.부탁이었습니다..

창의(創意)...

세계적인.창의.전문가.심리학자.칙센트미하이는

'창의성은.한.개인의.머리에서.나오는.것이.아니라.

오랜.노력과.여러.조건이.어우러져.빚어내는.

상승작용의.결과'라.하고..

그것이.몰입에서.나온다고.했습니다..

'몰입은.자기목적성이.충만한.사람에게서.발견되는.

특징이며.. 자부심과.희열.. 집중과.적극성을.

이끌어.내는.동인'이라고.합니다..

몰입-창의에서.맛볼.수.있는.즐거움은.

삶의.질을.높이고.삶을.풍성하게.함으로써.

진정한.행복감을.느끼게.합니다.

모든.이의.삶의.목표는.

삶의.완성이라고.할.수.있는.'행복'일.것입니다..

그.행복은.어디서.오는.것일까요?

지성과.창의의.겸비야말로.

집단에.활력을.주고..

개인의.행복을.이루는.바탕이.될.것입니다..

안상수, 수요세미나 요약, 2013.3

징검다리 휴무

휴일과 휴일 사이에 낀 평일에 업무를 쉬는 것으로 1995년 10월 2일부터 시행한 안그라픽스의 휴가 제도이다. 초기에는 연차유급휴가에서 하루를 제하는 방식으로 운영하다가 1996년부터는 이를 특별휴가로 적용하여 제하지 않았다. 2007년 7월 이후 주5일제 시행으로 법정휴일이 많아지면서 지금은 다시 초기와 같은 방식으로 운영하고 있다.

만세

1995년 8월 18일 오전 9시 57분 김옥철 사장님 日:
"지난 번에 LG Ad에 연락을 하려고 그렇게 애를 썼는데 안되었는데, 알고보니 LG Ad는 샌드위치데이는 휴일이라고 그러더라구. 우리도 그렇게 하지. 그러면 올해 샌드위치데이가 뭐가 남았나? 아! 10월 2일이구나. 하나밖에 없네. 그럼 10월 2일은 쉬는 걸로 하지. 토요일날 쉬는 것과는 별도로 말이야."
그래서 샌드위치데이는 휴일이 되었다는 전설과도 같은 이야기가 있습니다.

<에이지 뉴스>, 1995.8.19

창립 굿

1985년 3월 30일 토요일, 안그라픽스의 시작을 대내외에 공식적으로 알린 행사이다. 낙산 기슭에 위치한 동숭동 사무실에서 열렸으며 만신 김금화가 굿을 맡았다. 김금화는 같은 해 중요무형문화재 제82-나호에 지정되었으며 그의 삶은 2014년에 <만신>이라는 이름으로 영화화되기도 했다.

<마당>.시절.취재로.알게.된.만신.김금화.님..
어느.날.우연히.전화.통화를.하는데.."개업식을.
해야.하는데.고민입니다.. 남들처럼.하고.싶지.않고"..
대뜸.그분.왈."굿하면.되지. 굿이란.이럴.때.하는.거야요..
100만원만.준비해요.. 내가.하라는.대로만.하면.돼"..
한복을.맞춰.입고.정해진.날.저녁..
멀리서.꽹과리.피리.소리가.들렸다..
대학로.큰길부터.풍감을.울리며.낙산기슭으로.
굿패들이.오면서.길모퉁이마다.막걸리.동이와.
쪽박을.놓고.온다.했다.. 굿이.시작되었다..
굿이.정점에.이르자.진한.사설이.튀어나오고..
막걸리로.나를.취하게.하더니.. 끝났는지.모른다..
이튿날.오후.그분께.전화가.왔다..
"괜찮아? 이제.나하고.굿하러.다녀요"..
그.후에도.몇.번.그분의.굿판에서.어울렸다. ㅎ
ㄴ ㄱ .모심.

안상수, <안그라픽스 30년의 기억> 페이스북 그룹, 2014.7.3

343

창립 기념일

1985년 2월 8일로 시무식, 송년회, 종무식과 함께 안그라픽스의 4대 연례행사 중 하나이다. 설립자인 안상수의 태어난 날이며 고려문예사의 출판사 등록 허가증을 넘겨받아 명의를 이전한 날이기도 하다. 안그라픽스는 2015년으로 30돌을 맞았다. ─────

타이포그라픽 디자인

안그라픽스에서 발행한 얀 치홀트의 저서《Typogra-phische Gestaltung》의 한글판으로 한국 최초의 타이포그래피 관계 번역본이다. 1991년 6월 1일에 초판, 1993년 7월 15일에 개정판, 2006년 3월 22일에 재개정판, 2014년 2월 7일에 독일 원전 번역판을 출간하였다. 1991년 초판과 1993년 개정판은 동일한 표지를 사용하여 한눈에 구분이 어렵다. 개정판은 하라 히로무의 글과 얀 치홀트 연보와 작품 등 여러 부록을 수록하여 초판보다 쪽수가 한층 늘어났다.

───── 초판과 개정판과 재개정판은 1967년 루아리 매클린이 옮긴 영어판《Asymmetric typography》을 안상수가 한글로 옮긴 것이다. 2014년 독일 원전 번역판은 스위스 바젤디자인예술학교의 현 연구 조교인 안진수가 옮겼다. 책의 제목 또한 외래어 표기법에 따라《타이포그래픽 디자인》으로 고쳤다. ─────

1978년 봄이었던가. 대학 졸업 뒤 직장을 잡고 보니
바빠서 영 짬이 나지 않았다. 그래서 토요일 오후만은
점심 먹고 바로 퇴근해 내 시간을 가지리라 마음먹었다.
대학 때 자주 가던 서울 광화문과 종로1가에 흩어져 있는
외서 책방들을 들렀다. …… 그 날은 종로1가
농협 옆 외서 책방을 다섯시 넘어 마지막으로 들렀다.
책방 안에는 서점 직원 둘이 책을 정리하고 있었고,
나는 이 책 저 책을 뒤적거렸다. 그러나 미술 서적이
꽂혀 있는 서가의 맨 아래쪽에서 얄팍한 책 한 권이
단박에 눈에 들어왔다. 〈에시메트릭 타이포그래피〉라는
작은 제목을 단 책이었다. 먼지가 앉았지만 깔끔한
디자인의 겉싸개와 그 사이에 단단하게 제본된 까만
하드 커버가 야무지게 드러나 보이는 것이 심상치(?)
않았다. …… 책을 정리하던 점원이 자꾸 눈치를
주었다. 퇴근 시간이 다 되어서였는지 귀찮아하는 것이
역력했다. 마침내 말했다. "반값에 줄테니 가져가요."
…… 앓느니 죽는다고, 나는 읽으니 번역하겠다고
덤벼들었다. 잡지사 친구와 만난 자리에서 얘기했더니
그는 잡지에 연재하자 했고, 마침내 〈타이포그라픽
디자인〉이라는 단행본으로 출간하기에 이르렀다.
책을 읽으며 번역하는 사이 나의 길에 소신을
가지기 시작했다. 타이포그래피를 전공하는 그래픽
디자이너로서의 삶이었다.

〈78년 봄 종로 헌책방, 운명 바꿔놓은 '타이포그래피'와의 조우〉(안상수),
〈한겨레신문〉, 1999.8.4

1987년 시작한 안그라픽스의 교육 제도이다. 첫해에
는 프로젝트와 출장 리뷰가 주를 이뤘으나 이듬해부터
전체 구성원의 교양과 업무 역량을 높이기 위한 다양한
주제로 세미나를 진행하기 시작했다. 1989년에는 수
요 디자인세미나를 별도로 마련하여 토요세미나와 병
행 운영하기도 했다. 당시 세미나 참석은 강제 사항이
었고, 불참 시 월차 휴가 자격이 박탈되거나 결근으로
처리되는 등 강도 높은 불이익이 있었다.
—— 토요세미나는 1990년대에 들어서면서 디자인회
사의 세미나로서 색깔을 분명히 하였다. 1992-1994
년에는 해외 디자이너와 한국 전통에 대한 개별 조사
발표와 함께 디자인사와 디자인 사고에 대한 이론 강
연을 진행하였다. 세미나는 전 직원 대상이었지만 발표
주체는 디자이너로 한정되었다. 격무에 시달리면서 세
미나 발표를 준비하는 일이 사람들에게 큰 부담을 주었
기 때문에 토요세미나는 여러 번 중단될 위기를 겪었
다. 이를 개선하기 위해 90년대 중후반에는 매해 세미
나 전체를 외부 강연으로만 구성하기도 하였다.
—— 2000년 사업부제를 시행하고 사무실이 여러 곳
으로 나뉘면서 토요세미나는 성북동의 디자인사업부
중심으로 운영되었다. 세미나 하는 날이 월요일로 바뀌
었고, 90년대 초반처럼 구성원이 직접 세미나를 준비
해서 발표하는 방식을 취했다. 2010년부터는 완전히
외부 강연 중심으로 계획되고 있으며 월요일에서 수요
일로 요일이 또 한 번 바뀌었다. ——————

토요세미나에 대한 대표이사 기고문

토요세미나는 안그라픽스의 직원들에 대한
교육명령의 일환으로 시행되는 제도이며, 외적으로는
많은 외부인들에게서 극찬을 받으면서 지난 8년동안
시행되어 왔습니다.

그러나 최근에 이르러 내부적으로 매우
유명무실하게 되었습니다. 그 대부분의 이유는
나태한 자세에서 출발되는 것으로 생각합니다.
이러한 현상을 더이상 방관할 수 없으며, 오히려
앞으로 이제 이제도를 더욱 발전시켜 나갈
것입니다. 토요세미나는 안그라픽스의 가장 중요한
제도 중의 하나로서, 그동안 안그라픽스를
이끌어온 정신적 지주입니다.

앞으로 모시게 될 강사분들은 더욱 엄선해서
좋은 강의가 되도록 할 것이며, 좋은 강의 내용들을
모아서 안그라픽스 홈페이지에도 동화상과 함께
소개할 생각입니다. 직원 여러분들의 적극적인
참여를 희망합니다.

토요세미나 참석은 ag인의 의무입니다.

〈에이지 뉴스〉, 1996.9.11

경기도 파주시 문발동에 위치한 파주출판도시 사옥의
옛 주소이다. 현재 주소는 '경기도 파주시 회동길 125-
15(문발동, 파주출판도시)'이다. 한국출판문화산업단
지(이하 파주출판도시)는 1989년 9월 5일 발기인 대
회를 시작으로 출판계 전체를 아우르는 문화 사업으로
추진되었다. 실무 사업을 위해 1990년 11월 16일 협
동조합을 설립했으며 1994년 단지 건설 계획을 구체
화하였다. 이사장은 열화당 대표인 이기웅이 맡았다.
1998년 8월 30일 협동조합은 한국토지공사와 1차 시
범 지구에 대한 공급 계약을 체결하고 입주자를 모집했
으며 2007년 4월에 1단계 사업을 완성하였다.
—— 안그라픽스는 파주출판도시 조성을 위한 발기인
대회에 참석하였으며 이후 협동조합에 출자하고 이사
진으로 활동하였다. 1998년에 단지 내 부지를 신청했
으며 2005년 토지를 구입하고 4월 1일 기공식을 가졌
다. 사옥 설계는 (주)건축사사무소 조성룡 도시건축에
서 맡았으며 2006년 5월 완공하였다. 이 건물은 3층짜
리 본채와 1층짜리 별채로 나뉘어 있으며 본채는 사무
실, 별채는 안상수의 개인 작업실로 계획되었다. 두 건
물은 구름다리로 연결되어 있다.
—— 2005년 6월 11일 지식정보사업부가 출판사 푸
른숲 건물 4층을 임대하여 사간동에서 파주출판도시
로 자리를 옮겼고, 2006년 5월 사옥에 입주하여 그달
5-7일에 열린 〈파주 어린이 책 잔치〉에 참가하였다.
2008년 사업부를 출판 1팀과 2팀으로 나누면서 출판
1팀은 별채로, 2팀은 자료실이 있던 서울 명륜동으로
근무지를 옮겼다. 출판영업 팀은 입주 당시부터 지금
까지 본채 1층 사무실을 쭉 사용하고 있다. 2011년 안
상수가 상수동에서 파주로 작업실을 옮기기로 결정하
면서 출판 1팀은 두 달 여 내부 수리를 거쳐 다시 본채

346

2층으로 이사했다. 안상수도 2012년 별채를 내부 수리한 뒤 2013년 여름에 이사를 마쳤다. 이 별채는 현재 '날개집'으로 불린다. ─────

박달나라.네즈믄세온서른여덟해
넷째달.첫하루,.새봄.머리에
저.새바다.빛밝은땅.아름나라.서울.사는.
날개.이름.가진.작은.사내가
이곳.하늘.땅.산.물.겁님께.
알뜰마음.모아.아뢰오니.받아주소서.
저희.안그라픽스에서.이곳에.
온뜻.모아.새.집을.지으면서
하늘.땅.산.물.겁님께.비옵나니.
안그라픽스에서.일하는.사람들.
몸.튼튼함을.돌보아.주시옵고,.
그.분들의.집안.사람들.또한.
좋은.일을.많이.맞이하게.해주시옵고,.
이.일터도.튼튼하고.알차게.커나갈.수.있도록.
돌보아.주시옵고,
이곳에.짓는.저희들의.하늘집이.
아물.일.없이.결대로.멋있게.지을.수.있도록.
도와주셔서,
안그라픽스가.이.나라에.우뚝.서고.
온누리.이름.떨치는.신나는.일터가.될.수.있게.
좋은.힘.몰아주시어.도와주시옵길.바라와,
삼가.맑은.술과.조촐한.차림을.올리오니.
부디.반가이.납시어.즐거이.드시옵소서.

안상수가 쓴 기공식 고사문. 2005.4.2

1990년 1월 16일 시작한 '안그라픽스 평사원들의 모임'을 줄인 말이다. 초기에는 간부급(과장 이상)을 제외한 평사원들이 한 달에 한 번 함께 저녁을 먹으며 회사 생활에서 발생하는 여러 문제와 개선 방안을 논의하는 자리였다. 회사의 법인체 전환, 월급 인상, 사규 열람, 여성 생리 휴가 등 다소 민감한 문제들에 대해서도 허심탄회한 이야기가 오갔다. 평모는 두 달에 한 번 열리는 '(평사원과) 사장님과의 간담회'와 공존하면서 논의 내용이 실제로 이행되거나 긍정적으로 검토되는 실효성 있는 모임이었다.

── 신입사원 환영회와 퇴사자의 환송회를 겸하고 저녁식사 대신 야유회를 추진하는 등 친목 도모의 성격이 짙어지면서 간부급도 회비를 지참하면 참석이 가능해 졌다. 직원 수가 급증하고 사무실이 여러 곳으로 나뉜 2000년 즈음부터는, 평소에 얼굴도 모르고 지내는 사원들이 한 자리에 모여 즐겁고 편안한 시간을 보내는 데에 모임의 무게가 실리고 있다.

── 평모는 회비로 운영되며 이 회비는 매달 평사원들의 급여에서 공제되어 평모 회장에게 전달된다. 90년대에는 회장을 단독 선출하였으나 2000년대에는 일을 분담할 수 있도록 회장과 부회장을 함께 선출하였다. 2010년부터는 다시 단일 회장제로 바뀌었다. 현재 평사원의 범위는 사원에서 과장까지이다. ──

역사적인 첫 AG평사원 모임

안그라픽스의 평사원이 16명에 달함으로써 그들의 의견을 수렴하기 위한 모임의 필요성이 논의되던 중 마침내 탄생한 월례 평사원 모임이 그 첫번째 자리를 어제 마련했다. 회사의 전폭적인 지원 아래 푸짐한 저녁

모임으로 이루어진 어제 모임은 역시 각자 그동안 하고
싶었던 말들이 많았음을 확인한 자리였으며 민주적인
방식에 의해 모두의 주장을 하나로 만든 좋은 선례를
남긴 자리이기도 하였다. 많은 사람들의 의견을 수렴함에
있어서 다수결 원칙은 가장 확실하고 깨끗한 방법임에는
틀림없지만 주의해야할 일은 제안된 문제에 대하여
각자가 충분한 시간에 갖고 생각할 수 있는 여유가
있어야 하며 또한 모두가 모인 자리에서 자신의 입장을
충분히 설명할 수 있는 기회가 보장되어져야 할 것이다.
사공이 많으면 배가 산으로 간다고 했지만 그 사공들의
노가 한 방향으로 일치되게 저어진다면 모타뽀트보다 더
빠르게 갈수도 있는 것이다.

김명규, 〈에이지 뉴스〉, 1990.1.17

창립 해부터 안그라픽스가 정기적으로 참관해 온 세계
최대 규모의 도서 박람회이다. 1949년 9월에 처음 개
최되었고 2014년 제66회를 맞았다. 안상수는 1985
년 일반인 신분으로 37회를 처음 참관했으며 이듬해인
1986년 출판사 안그라픽스로서 38회 도서전에 참가
하였다. 1998년 이전에는 프랑크푸르트도서전에 공식
적인 한국관이 존재하지 않았다. 다만 대한출판문화협
회에서 매해 국내 참가 업체를 위해 마련해 두는 공간
이 국제서적관에 있었다. 안그라픽스는 출판물의 성격
을 우선하여 국제서적관이 아닌 미술관에 따로 부스를
설치했다. 4년 뒤인 1990년 전시에 참가했을 때에도
마찬가지였다.

── 첫 전시 이후 1987년부터 매해 현 대표이사인 김
옥철이 도서전을 참관하였다. 사업부제를 시행한 뒤에
는 사업부장 또는 편집 주간이 역할을 맡았다. 보통 한
두 명의 직원과 동행했으며 돌아온 뒤에는 세미나를 통
해 회사에 남아 있던 사람들과 그 내용을 공유하였다.

── 한국이 주빈국으로 초대된 2005년, 프랑크푸르
트도서전 주빈국조직위원회는 '한국의 책 100'을 선정
하였다. 여기에 한국전통문양집 3권인 《도깨비무늬》
가 포함되었다. 《도깨비무늬》는 한국문학번역원의 지
원을 받아 번역을 거친 뒤 한글과 영문을 함께 적은 책
으로 독일에서 새롭게 디자인하여 출간되었다. 안그라
픽스는 한국관에 부스를 설치하고 자체 출판물뿐 아
니라 다양한 디자인 제작물을 함께 전시하였다. 제1회
〈타이포잔치〉 도록(2002), 《왕세자 입학도》(2005),
광주디자인비엔날레 도록 《Light into Life》(2005)
등이다. 2003년부터 출간한 론리플래닛 가이드북 한
국어판도 소개하였다. 1986년 처음 참가했을 때처럼
부스 천장에 검정색 천을 달았다. 공간은 8제곱미터로

화재

첫 전시 부스인 4제곱미터보다 두 배 넓었다. 김옥철,
이세영, 이희선, 문장현, 오성훈, 윤동희, 최윤미가 현
지를 방문하였다. ─────────

부쓰를 얻다. 겨우 2미터×2미터 짜리 작은 공간이었다.
작지만 돈이 들었다. 처음엔 우리나라 출판사들이
있는 국제서적관에 얻을까도 망설였지만 결국
미술서적관으로 택하였다. 부쓰를 얻은 것은 그냥
구경꾼으로 참석하기가 싫었기 때문이다. 작년 (85년)
전시회 땐 구경꾼으로 갔었지만 말이다. 그러나
나에게는 부담이었고 겁이 났다. 책은 세 권 만을
가지고 갔다. '서울 시티 가이드(Seoul City Cuide)'
'한국문양집(Korean Motifs #1 Geometric Patterns)'
'배병우 사진집, 마라도' 결과는 그저 그랬다. 처음이니까.

〈'86 프랑크푸르트 서적 박람회 참관기〉(안상수).
월간 《디자인》, 1987.2

2000년 1월 21일 점심에 성북동 별관에 일어난 재난
이다. 성북동 별관은 1999년 12월 20일 계약한 곳으로
당시 출판 팀과 광고 팀과 회계 팀이 근무하고 있었다.
입주한 지 한 달 만에 건물 내부가 모두 불에 타고 외관
이 그을릴 만큼 큰 불이 났다. 소실된 책과 자료를 제외
하고 각종 집기와 공사비 피해만도 약 4천4백만 원에
달했다. 다행히도 점심을 먹기 위해 모두들 자리를 비
웠던 터라 다친 사람은 없었다. ─────────

안그라픽스.가족.

모두에게..

인사드리며,

방금.소식을.들었습니다.

우선.위로의.말씀드리며…,

불행한.일이었지만.

사람이.다치지.않은.것이.무엇보다.천운입니다.

힘을.내시기.바랍니다.

함께.있는,

안상수.드림.

안상수의 메일, 2000.1.21.14:59

349

신문기사로 보는 안그라픽스 30년

📖 **신간안내**

◆마라도 (배병우 著)
우리나라 최남단의 섬인 마라도의 자연풍광을 담은 사진집。마라도근처 바다와 해뜰 무렵, 저녁무렵등을 사진으로 찍었다。
<안그라픽스·9,000원>

◆中共의 改革政治
(경남대극동문제研 中蘇연구실編)
中共의 개혁정치 실상을 밝힌 책。中共연구전문가들의 다양한 관점과 연구성과를 집약, 현 개혁정치의 구조와 과정등을 이해할 수 있도록 했다。
<경남대출판부·3,700원>

◆한국경제의 구조 (梶村秀樹외 著)
일제시대부터 70년대까지 한국경제가 걸어온 길을 민족자본對 대자본의 역학관제의 입장에서 분석한 책。우대형譯。
<학민사·3,500원>

◆會社整理法槪說 (林采洪 著)

1985.11.25 〈동아〉
첫 번째 책 배병우 사진집 《마라도》

컴퓨터처리 전통紋樣集 첫出刊

민속품에 나오는 무늬千여점 채집수록

그래픽 디자이너 安尙秀씨

완자무늬 매화무늬 댓잎무늬 우리나라 전래의 각종 문양을 한데 모아 현대감에 맞게 컴퓨터로 처리한 책이 국내최초로 출판됐다.

이 책은 예부터 살기와 베개 그릇갑과 고미술품등에 나오는 전통 문양을 국문안에 현대화 물결에 밀려 우리 생활주변에서 점차 사라져가는 추세당.

「한국의 시각 소재」란은 제

…

「요즘 우리 생활주변에는 컴퓨터를 이용해 가닥들고 한 무늬집을 계수 펴낼 계획이라고 말했다.

'한힌샘' 뜻밝혀 한세기
한글학회 창립 80돌

10월 9일 기념식…국어운동 새 다짐
'세계의 한국어 교육' 국제학술대회도

'한글날' 5백42돌을 앞두고 창립 80돌을 맞은 '한글학회'는 대대적인 기념식과 대규모의 '국제 언어학자대회'를 열 예정이다.

오는 10월9일 오전11시 서울 세종문화회관에서 학회회원 등 관계인사 2천명을 초청한 가운데 80돌 기념식을 갖는 한편, 11일과 12일에는 서울 수유리 아카데미 하우스에서 '세계 각국의 한국어교육현황'이란 주제로 국제학술대회를 갖는다.

한글학회는 지난 80년까지 '한글날기념식'을 주관해 왔으나 제5공화국이 들어선 81년 이후에는 문공부로 행사권이 이양되었다. 이후로 한글학회는 '한글날에 별도로 종로구 신문로 한글회관 강당에서 기념식을 열어 왔다. 한글학회는 창립 80돌을 맞은 올해는 행사장소를 세종문화회관으로 옮겨 거행한다. 이날 기념식에서는 그동안 국어운동에 공로가 큰 단체 및 개인에게 시상이 있을 예정이다.

한글학회는 최근 다시 일고 있는 '국한문 혼용' 주장과 관련, 이번 '한글날'을 계기로 대대적인 국어운동을 전개할 계획이기도 하다.

한글학회는 지난 1907년 '한힌샘' 주시경 선생이 중심이 되어 운영한 '하기 국어강습소'가 모태이다.

강습소를 통해 배출된 사람들이 주축이 되어 다음해 8월31일 발족한 '국어연구학회'가 '한글학회'의 전신이다. 이후 이 학회는 '조선어 강습원'을 운영하면서 수많은 졸업생을 냈고, 1927년에는 동인지 '한글' 첫호를 펴내기도 했다.

한글학회는 일제 치하의 지난 42년 10월부터 45년 광복 때까지 '조선어학회 사건!'으로 혹독한 탄압을 받기도 했다. 이윤재·최현배·이희승씨 등 학회 관계자 33인이 일제의 조작에 의해 옥고를 치렀으며, 이윤재씨와 한징씨는 모진 고문으로 옥중에서 사망하기도 했다. 당시 일제는 한글학회활동을 탄압하기 위해 '학술단체를 가장한 독립운동 단체'라는 죄명을 씌웠던 것이다.

학회의 이름은 21년에 '조선어연구회', 31년에 '조선어학회'로 바꾸었다가 해방 뒤인 49년 9월에 현재의 '한글학회'로 다시 바뀌었다.

한글학회는 광복 뒤 지금까지 줄곧 한글 전용운동, 우리말 순화운동, 한글 기계화 운동 등을 벌여 상당한 성과를 거두었다. 이 학회가 33년에 확정·발표한 '한글맞춤법통일안'은 지금까지 국어표기의 기준이 되어 있다.

한글학회는 이러한 운동 밖에도 글의 연구·통일·발전이라는 전제 아래 대규모의 사전 편찬사업에도 힘을 쏟아 왔다. 1929년 '조선어 사전편찬회'를 만들어 사전편찬 작업에 들어가 47년 〈큰사전〉 제 1권을 펴낸 뒤 57년에는 6권으로 된 대□완간하는 한편, 전〉, 60년에 〈소□한글사전〉, 67년□을 연차로 펴내□ 지난 66년부터 □하면서 한국 지□진 결과 84년에□ 0책을 펴내기도 □는 현재 90년 완□전〉 보유 작업을□며 철따라 연구 □글〉을, 또 다달이□을 계속 발간하□.

한편 80돌을 □제3회 국제언어□까지 두 차례 열□하여 여는 것이□ 유럽 학자를 비□명의 한국어학자□각국의 한국어 □의 실례에 비추□대회에서는 지난□깊이 있는 연구□예정이다.

스웨덴 스톡홀□연구소장 조승□프랑스 파리 제□언어문화연구원□폴란드 바르샤바□어학과 후스챠□외국어대 조선어□등이 주제 발표□서울대 언어학과□비롯 연세대 □교수 등이 참가□.

이번 대회는 □월부터 준비위원□'리의도'간사는 □해 한국의 인상□알린 만큼 이제□속의 한국어는 □다각적인 노력을□라고 말했다.

삼국~朝鮮朝 문양 74점 이색 디자인

그래픽 디자이너 安尙秀씨 「도깨비」 펴내

◇고구려시대 수막새 기와무늬

◇고구려시대 바래기 기와무늬

◇통일신라시대 바래기 기와무늬

◇한국 전통 도깨비 무늬의 현대화 작업을 해낸 安尙秀씨. 「대중의 전위적 감각을 존중한다는게 그의 디자인작업을 이끄는 모토이다.

"풍부한 표정·남성적 線에 매료"
벽돌-기와-문짝서 수집… 현대적 형상화

活字體도 저작권 인정해야

"知的 창작물…보호야 마땅"
歐美서도 의장법등 制定추세

◇한글과 한의 활자체

이미 프랑스선 저작권법과...다.

우리가 매일 대하게 되는 신문을 비롯 모든 서활동에 사용되는 활자체(活字體)도 마땅히 저작권의 보호대상이 되어야 한다는 주장이 나와서 관심을 모으고 있다.

현재 저작권의 보호를 받고 있는 대상은 시·소설·그림·사진·연극·음악·건축·도형·컴퓨터 프로그램에다 회화·서예·동안 조각·공예·응용미술에 이르기까지 다양한 것이다. 이 저작물의 촛대난 기교를 통해 글자 보호를 받으면 지적 창작의 산물이라는 점이다.

안상수(38·가주장의 잘못인다)씨는 대한글자의 필요성을 역 설하고 있다.

회사 안그라픽스를 경영하는 그래픽 디자이너 安相洙

그런데 여기서 유독 활자체만은 저작권의 보호대상에서 제외되어있다. 활자체는 지적 적작활동의 산물이 아닌가. 자체는 여러가지다. 우리의 경우 활자체를 저작권으로 지정해야할 의무가 크다. 세계최고의 극치인 한글을 가진 우리지만 한글로 된의 창작물이라 할 「활체」.

◇안상수씨

의 장점으로 활자체를 보하며 미국·영국·스위스로 이에대한 법으로 추진중이고 선왕이 대한 품질을 위한 의 장점으로 보호추진해 나가고 있다.

세계적 소유권기구(WIPO)는 올해부터 활자체 보호와 국제기탁을 위한 빈협정을 축으로…

출판타운 선다
원로등 1백7명 발기인대회

"문화공동체 운동 앞장"…모금 10억 넘어

의 출판사 대표들이 고루 참여하고 있다. 이밖에도 정병규 디자인실, 안그라픽스 김형윤 편집회사, 대흥제본, 경일제책, 삼흥지업, 청원직업상사, 백왕사, 신흥인쇄소 등 관련업체들이 발기인으로 참여, 한국출판산업단지가 범출판계 문화사업으로 추진될 전망이다.

이날 발기인들은 '위대한 책의 문화를 창출하자'는 제목의 발기인 선언문을 발표, "2000년대를 향한 출판문화의 과학화·현대화를 위해 한국출판산업단지의 건설을 발기한다"고 밝혔다.

이날 발기인대회에서는 그동안 한국출판문화산업단지 건설준비 추진위원회장을 맡아온 이기웅(열화당 대표)씨가 발기위원장으로 선임되었고, 실행위원 25명을 뽑음 전형위원 5명(권병일, 이기웅,

평 부지 안에 15만여평 규모로 들어서게 된다. 이 가운데 4만여평에는 도서전시장·출판금고·출판연구소·출판박물관·공원 등 공동시설이 나머지 11만평은 각 업체들이 입주할 예정이며.

당초 단지 안에 함께 들어설 예정이던 제본·인쇄·창고분야는 단지에서 약 4km 떨어진 곳에 따로 제본·인쇄단지를 조성키로 계획을 일부 수정하였다. 또한 제본·인쇄단지 옆에 대형창고도 따로 설치할 계획이다.

이밖에 직원들의 주거지 확보를 위해 단지 안에 독신자 숙소 3천세대를 건설·분양할 계획도 세우고 있다. 또 약 2천세대 규모의 사원아파트는 단지 밖의 지에 들어서는 민간건설업체 아파트를 분양받는 방안을 정부와 협의중이다.

한국출판문화산업단지 건설을 추진해온 출판인들은 토지 매입과 공공시설 건설에 필요한 비용을 출판인 스스로 마련하자는 뜻을 모아 5일 현재 10억7천만

「일렉트로닉 카페展」국내 첫선

美본부와 퍼포먼스 그림교환

東崇洞 안그라픽스서 새로운 시도

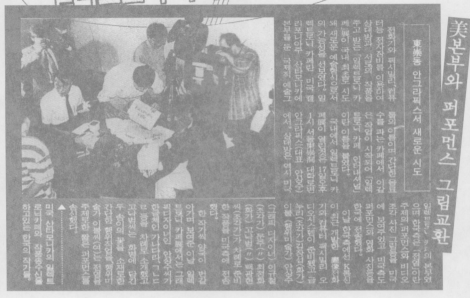

전화기와 팩시밀리, 컬러 복사기 등의 전자장비를 이용하여 서로의 작품을 주고받는 「일렉트로닉 카페」展이 국내에 처음 선보였다.

서울 東崇洞 안그라픽스(대표 安尚秀)에서 상반문 역시 미국 레브룬아 산타모니카에 있는 국제적 미술 단체와 한편의 電子예술을 서로 교환하는 행사를 국내에서 처음으로 17일부터 내달 6일까지 연다.

…美 삼타모니카의 웨이트 하고있는 한국의 작가들…

프랑크푸르트 도서박람회에 참가한 한국관 광경.

프랑크푸르트 도서전 참가

辛文宗
대한출판문화협
국제교류 간사

90개국「책 올림픽」…컴퓨터 出版등 눈길

최근 서독의 프랑크푸르트에서는 제42회 프랑크푸르트 도서박람회가 개최되었다. 세계 최대규모의 도서박람회로서 전세계 판권계약의 80%정도가 이곳에서 체결되거나 적어도 이와 관련된 상담이 진행되어 국제출판교역의 중심지로 손색이 없는 이 도서박람회는 원래 독일출판시장의 본산지인 라이프치히에서 1825년 설립된 독일서적상협회가 주도하였다.

제2차 세계대전이후 라이프치히 도서박람회가 동독에 귀속하게되자 서독이 1949년 프랑크푸르트 암마인에서 별개의 도서박람회를 개최하기 시작하여 지금에 이르게 됐것이다.

이번 도서박람회의 참가규모는 90개국에서 8만4백92개사가 참가하여 선견 11만3천4백97종을 포함한 총 38만1천7백2종의 도서가 출품되었다. 매년 증가추세를 보이고있는 참가규모와함께 전시장 면적도 지난해의 약3만4천평에서 약 4만평으로 늘어났다.

한국에서는 대한출판문화협회가 마련한 한국관에 한국출판물 종합전시대를 비롯하여 계몽사, 범문사, 예경산업사, 웅진출판, 중앙일보사, 한림출판사의 전시대가 설치되었고 그외 개별적인 전시대를 설치한 금성출판사, 안그라픽스, API등을 합해 모두 9개 출판사가 참가하였다. 총 44평의 한국관은 지난해의 11평에 비해 무려 4배가 커졌는데 방문객 숫자나 도서판매량도 배이상이 늘어났다.

계몽사에서는 지난해 이곳 박람회장에서 이스라엘 출판사와 판권 수출 상담이 시작된「곤지곤지」가 금년에 계약이 확정되어 곧 이스라엘로 번역출판될 예정이고, 금성출판사에서도「애니메이션 세계명작」과「애니메이션 어린이성서 이야기」전집이 각각 벨기에에 이어 독일, 이스라엘 등 여러나라와 상담을 진척시키고 있는 등 그동안 여러차례 직접 참가한 출판사들이 하나씩 결실을 맺고 있는 것을 볼수가 있었다.

인쇄업계에서도 동아출판사, 평화당인쇄등 6개사

册디자인 熱風

"판매량 좌우,…디자이너 多數 활동
편집대행업체 "盛業中"

"讀者에 강한 인상줘야" 20여 社 각축, 표지 제작 붐

글씨와 문양의 그래픽개발에 앞장서고 있는 안그라픽스의 安尙秀씨(39)도 이 분야에서는 독보적인 인물. 월간지 등에서 일하나 자립한 그는 특히 우리 전통문양에 강력한 색채를 이용, 현대적 감각을 표현하는데 뛰어나다는 평가를 얻고 있다.

최근 단행본 표지제작에 가장 활발한 활동을하고 있는 박래후 편집공방대표 朴來厚씨(45)는 월간여성지서 활동하다 미국 오티스 파슨스학교에서 1년간 연구를 한후 귀국, 지난해 7월 회사를 차렸다. 그는 지금까지 소설류・에세이집을 중심으로 1천 7백여권의 장정을 맡았다.

朴씨는 최근의 책디자인에서 두드러진 현상은 단순성이라고 지적한다. 그는『사회생활이 복잡해지면서 이러한 단순성을 요구하는 경향이 높아졌다』고 말하고『특히 내용과 동떨어진 표지가 강조되고 있다』고 밝혔다. 독일에서 책 디자인을 연구했던 김호근 편집실 대표 金虎根씨(47)도 박래후씨의 견해에 대체로 공감한다.

그는『책디자인은 상품광고와는 전혀 다르게 내용우선이 원칙』이라고 지적하고『그러나 군더더기가 없이 내용 전달위주의 미국이나 유럽과 달리 우리나라는 디자인의식의 과잉현상을 보이면서 책의 내용과 관계없는 장식위주의 모양 디자인에 머물고 있다』고 말했다.

이러한 경향은 출판사측의 판매영업에대한 강한 요구에서 비롯된다는게 이들의 설명이다. 편집자는 책의 품위성을 지켜달라, 영업부원들은 눈에띄게 강렬한 인상을 주어야 한다는 출판사 내부의 갈등이 책디자인의 독특한 창작성에 한계를 주면서 불균형이 드러나게 됐다는 지적이다.

도 잘 드러난다.

이들 전문가들은 아예 한 출판사에 몸담고 있거나 일반기업에 있으면서 부업으로 일하는 경우도적지않다. 그러나 이들은 점차 출판디자인에만 전념하는 전문대행업체를 설립하는 추세다. 이런 편집 전문대행업체는 현재 20여곳에 이르는 것으로 알려졌다.

이들은 표지 1종당 최저 30만원에서 최고 1백만원까지 받으며 성업중에 있다. 최근에는 출판사 등에서 실무경험을갖고 미국・프랑스・독일등지에서 북디자인을전공하고 귀국한 전문가들이 늘어나 출판계를 풍요롭게 하고 있다.

이들 가운데 정디자인 대표 鄭丙圭씨(45)가 대표적 인물로 손꼽힌다. 그는 출판사에서 실무경험을 쌓다가 82년부터 2년간 디자인 명문교인 프랑스의 에스티엔에서 유학하고 귀국한 84년 2월 우리나라 최초의 편집전문대행회사를 열었다.

그는 매년 1백종 안팎의 표지를 제작했는데 그동안 그의 손율거친 책만도 1천종이 훨씬 넘는다.

김형윤 편집회사 대표 金熒允씨(45)는 주로 잡지 社報・社史분야에서 두각을 나타내고 있다. 그동안 롯데제과・대한항공등의 社史를 편집대행했고 특히 잡지의 창간기획에서 내용・디자인

1990.9.18 〈동아〉
두손빌딩 사무실에서 열린 한국 최초의
통신 미술 프로젝트 〈일렉트로닉 카페전〉

1990.10.20 〈경향〉
제42회 독일 프랑크푸르트도서전 참가

1991.3.16 〈경향〉
출판디자인 분야의 편집 전문 대행업체

356 357

종이에 대한 최근의 다양한 정보를 소개하고 종이로 만든 제품들과 종이조각·포스터 등을 전시하는 '서울종이잔치'가 28일 산업디자인포장개발원(762-9461)에서 막을 올린다.

10월1일까지 계속되는 종이잔치는 국내에서는 처음 열리는 행사이다.

서울종이잔치 28일 막오른다

포스터전은 한국·일본작가 교류전 형식으로 치러지고, 종이제품으로는 정병규씨의 책 컬렉션을 비롯해 각종 패키지·카드·캘린더·도록·종이액자 등이 선보이며, 한국의 손종이를 포함한 세계 여러 나라의 손종이가 자리를 함께 한다.

시간·인력절감효과에 고객호응도 높아

전문디자인 회사들이 최근 1~2년사이에 컴퓨터를 활용, 디자인 작업을 수행하는 사례가 늘어본다. 또 컴퓨터디자인은 여러가지 아이디어 선정이 가능, 다양한 디자인의 반영이 고객에게 제시할 수 있어 고객들의 호응이 좋다는 것이다.

포장디자인 회사인 에이피스(대표 박중서)도 지난 해부터 매킨토시작업을 하고 있다. 이 회사는 4명의 디자이너가 2대의 매킨토로 활용, 1백% 컴퓨터로 디자인작업을 수행하고 있다.

이외에도 삼인디자인회사인 우퍼디자인, 포장디자인 한국피앤씨, 인회사인 워니스·제타, C IBT전문회사인 CDR, 편집디자인회사인 제머스 등이 컴퓨터를 활용하게 활용하고 있다.

디자인파크(대표 金○)는 지난 9월부터 8명의 디자이너가 8대의 매킨토시를 활용, 1백% 컴퓨터로만 디자인작업을 수행하고 있다.

매킨토시 IBM등 컴퓨터를 활용한 디자인은 시간과 인력절감까지 크고 변화작업이 수행된 장점이 있다.

복제그림 인기 높아간다

...리 피카 ...작품이 ...점 인기 ...기술의 ...저렴한 ...받침되고 ...제조회사 ...품(액자 ...만드는 ...는 대눈 ...는 아타 ...한 기술 ...사진을 ...플라스 ...실리콘 ...의 진품 ...재현해

달 등 한몫 로 자리잡아

내는 것이다. 5백~1천달러에 이르는 이 회사의 작품들은 비전문가의 눈쯤은 감쪽같이 속인다.

물론 수공으로 재현해 파는 복제회사도 있다. 숙련된 화가들을 고용하고 있는 플로리다의 헤리티지 하우스는 크기와 복잡도에 따라 3천~2만달러에 이르는 복제명작들을 주문생산 방식으로 만들어내고 있다. 이 회사의 고객들은 대부분 세계적으로 유명한 수장가들인데 이들은 복제품을 벽에 걸고 진품을 금고나 창고에 보관해 보험료를 절약한다(50만달러짜리 작품을 집 벽에 걸어 놓으면 보험료가 연 5천달러이지만 금고 등에 보관하면 7백달러로 크게 줄어든다). 까다로운 진품수장가들은 복제품 구

일자들을 비웃을지 모르나 "어쨌든 이들은 집안에서 술 한잔을 곁들인 채 명화를 감상하길 즐기는 순수한 미술애호가들"이라고 론더는 말한다.

한편 국내에서도 안그라픽스를 비롯한 몇몇 회사에서 옵셋인쇄를 주조로 한 복제그림을 만들어 애호가를 확보해가고 있다. 네덜란드의 페어 카르케사와 기술제휴한 안그라픽스가 생산하는 복제명화들은 액자포함, 8만원선에 거래되고 있다.

358

기업社報 代行제작 활발

「기업체의 社外報를 잡아라」

일부 출판사와 편집및 기획대행사들이 기업 社外報 제작으로 짭짤한 수입을 올리고 있다.

디자인하우스가 하나銀행 한국타이어 반도패션의 사외보를 제작대행, 공급해오고 있으며 대우전자의 사외보를 제작해오고 있는 도서출판 삶과 꿈은 내년부터 대우자동차의 사외보도 함께 제작할 것으로 알려지는 등 社外報 제작업체들이 늘고 있다.

또, 편집·기획대행사들인 대통기획 김형윤편집비파 안그라픽스 북아트 픽사를 삼아기획들에서도 기업사외보를 제작, 납품해오고 있다.

이같이 기업사외보를 전문적으로 주문받아 제작대행해오고 있는 회사는 규모있는 곳만도 10여군데, 이들 외에도 소규모의 사외보 제작대행사가 상당수에 이른다.

이에따라 현재 3백여개에 이르는 기업 社外報가 문데 대다수가 外社보형식으로 제작되고 있으며 일부 기업은 社內報까지도 외주를 주고 있다.

사외보를 가장 많이 제 작 대행하고 있는 곳은 기획대행사인 대통. 현재 사 내보를 포함, 제약회사를 비롯한 은행등 40여개의 기업사외보를 제작대행하고 있으며 이중 절반가량은 기획 취재부터 제작 납품까지, 절반은 디자인과 인쇄이전까지의 과정만을 대행해 주고 있다.

또 김형윤편집도 대한항공의 사외보를 비롯해 10여개의 사외보를 제작하고 있으며 삼아기획은 대림의 「한 숲마을」외에 치파그룹인 예치과의 사외보 「에가족」을 제작.

출판 기획사들의 이같은 사외보제작대행은 사외보가 적게는 수천부터 수십만부까지 발행됨에 따라 계약기간동안 일정수입이 보장돼 출판사의 안정적인 경영에 도움이 되고 있다.

기업에서도 전문가들의 아이디어를 활용, 기업사 외보의 발행폭적에 좀더 접근할 수 있고 기업내 인력관리측면에서도 외주제작이 더 효과적인 것으로 인식하고 있다.

◇기업체의 社外報제작이 늘어나서면 일부 출판사들이 이를 주문받아 짭짤한 재미를 보고 있다.

디자인하우스·대통기획등 전문업체만도 10여곳
기획·취재서 디자인·인쇄까지 모두맡아

이로 인해 최근엔 아예 처음부터 사외보를 외주제작하고 있는 추세다.

다만 대행업체들이 여러 기업의 사외보를 동시에 제작, 기능적인 측면에 치우쳐 기획과 디자인면에서 大同小異한 것이 문제점으로 지적되고 있다.

타이포그라피 이론서

○···타이포그라피 관계 번역본으로 국내 최초인 《타이포그라픽 디자인》(안그라픽스)이 나왔다. 독일인 얀 치홀트가 쓴 이 책에는 '글자를 부리는 기술' 혹은 '활자학'을 의미하는 타이포그라피의 이론이 정연하게 정리돼 있다.

얀 치홀트는 이 책에서 활자의 운용에 대한 구체적 실례와 함께 활자체, 활자 크기, 글줄 사이, 제목 처리, 사진 다루기, 색상, 포스터 등에 대한 기능적이고 실무적 해결점을 제시, 한글 활자의 디자인 발전 방향에 대해서도 다양한 가능성을 암시해 주고 있다.

한글 글자생활도 "개성시대"

최근 업계에서 개발한 한글글자체본보기. 현대적 감각과 복고풍의 다양한 글자체가 속속 발표되고있다.

디자인관련 정보·용어 총정리

디자인사전

안 그라픽스
디자인용어를 체계적으로 정리, 수록한 디자인사전. 민철홍 서울대교수, 한도룡 홍익대교수, 조영제 서울대교수, 권명광 홍익대교수, 안상수 홍익대교수 등이 공동기획, 디자인에 관한 다양한 정보를 총정리했다. 분야별 전문가 66명이 참여, 각 분야의 용어들을 자세하게 설명하고 있다.

"국내 디자인 발전 앞당길 기회"

21C초입 잇달아 굵직한 대회 유치
'이미지시대' 디자인강국 도약 발판

◇안상수씨

세계그래픽단체協
안 상 수 부회장

21세기에 들어서는 2000년과 2001년 세계 디자인계의 눈길은 온통 한국으로 쏠리게 된다. 2000년엔 세계그래픽디자인계의 올림픽으로 불리는 세계그래픽디자인단체협의회(ICOGRADA) 대회가 서울서 열리고 이듬해인 2001년엔 산업디자인단체협의회(ICSID) 대회가 서울서 열리는 것.

ICOGRADA 서울대회를 유치한 지난달 25일 우루과이의 푼타 델 에스테 총회에서 임기 2년의 부회장으로 피선된 홍익대 안상수(안그라픽스 대표) 교수는 『이렇게 굵직굵직한 디자인 행사가 서울서 열리게 된 것은 민관(民官)이 똘똘 뭉친 결과』라고 말했다.

「수출과 관련있는 무엇」이라고만 생각해온 사회분위기도 바뀔 것이라고 안씨는 말했다.

국내 디자인계는 또 양대 대회를 영어 일색인 세계 디자인계 용어에 한국어를 심는 계기로 삼겠다는 포부다. 바로 양대 대회의 주제인 「어울림」이다. 동과 서, 자연과 인간, 찬란함과 어두움을 두루 아우르는 「어울림」의 개념이야말로 새로운 1000년에 꼭 필요한 것이라는 얘기다.

안씨는 『20세기는 「이미지시대」라는 얘기가 많지만 이미 일본은 90년대초부터 디자인을 전략산업으로 삼고 있는 듯하다』며 『우리도 언론, 교육, 기업 등이 인식을 같이하고 노력한다면 충분히 디자인 강국이 될 수 있을 것』이라고 강조했다.
〈金翰秀기자〉

다양한 字體 속속 개발
현재 2百종…정부가 선도해야

홈쇼핑 코너는 '좋은 책의 발견'. 참여 출판사는 동아출판사를 비롯해 나남·다나·문예·문화과 사상·범우·사계절·삼진기획·심아·샘터·열림원·우석·자유문학·정신세계·창작과 비평·책세상·한림원·행림·홍익·민음사 등 출판사들이다.

도서 통신구매를 원하는 컴퓨터통신자는 통신과 연결한 뒤 홈쇼핑 항목에서 도서항목을 찾아 '좋은 책의 발견' 코너를 찾아가면 된다(또는 초기화면에서 go dap). 이 코너는 18개 항목으로 세분된 상세한 도서안내와 화제의 책 등 도서정보를 제공하고 주문한 책을 3~5일 이내에 우송료 부담없이 안방에서 받아볼 수 있도록 해준다. 대금결제는 은행온라인을 이용한 사후지불이 아니라 홈쇼핑시 구입자의 카드번호를 동시에 입력

하는 즉석결제 방식을 택하고 있다.

이밖에 현재 실시되고 있는 컴퓨터통신 도서판매는 하이텔의 경우 교보문고·컴퓨터관련서적·취업관련서적·해외정기간행물 등이며, 천리안의 경우 김영사의 도서여행·민음사의 책·나침반도서정보·사계절의 도서마당·세계사의 책세계·안그라픽스의 책과 디자인·진선의 책·평화의 책·종로서적 도서정보·한일북네트 등이다.

'청소년 독서문화' 세미나

한국간행물윤리위원회(위원장 이원홍)와 한국청소년단체협의회(회장 김진)는 25일 오후 2시 전경련회관 대회의실에서 '청소년의 건전한 독서문화환경'이란 주제로 독서세미나를 개최한다.

종 합

①나는 빠리의 택시운전사(홍세화·창작과비평사)
②일본은 없다2(전여옥·지식공작소)
③어떻게 태어난 인생인데(김정일·푸른숲)
④알칼리수(황상연·뜨는해)
⑤느림(밀란 쿤데라·민음사)
⑥옴식궁합(유태종·둥지)
⑦나의 테마는 사람 나의 프로젝트는 세계(김진애·김영사)
⑧컴퓨터 길라잡이(임채성외·정보문화사)
⑨성공하는 사람들의 7가지 습관(스티븐 코비·김영사)
⑩김대중 죽이기(강준만·개마고원)

컴 퓨 터

①컴퓨터 길라잡이(임채성외·정보문화사)
②컴퓨터 일주일만하면 전유성만큼 한다(전유성·나경문화)
③저는 컴퓨터를 하나도 모르는데요(이일경외·키출판사)
④하이텔 길라잡이(한국PC통신·〃)
⑤컴퓨터 참 쉽네요(안철수외·영진출판사)
⑥인터넷의 모든 것(리처드 스미스외·인포북)
⑦아하! 인터넷(홍영진·임진시)
⑧포토샵 와우북(리니아 데이튼외·안그라픽스)
⑨한글엑셀 5.0(이정배·성안당)
⑩한글 윈도우 3.1(정종오·정보문화사)

※종 합 : 서울 교보문고 영풍문고 을지서적, 부산 영광서적, 광주 일신문고 집계
　컴퓨터 : 서울 을지서적 집계

361

문화 *Culture*

파주 출판문화단지 건립 본궤도 올라

시범지구 부지계약 체결
書畫村 입주회원 모집
2000년착공 2001년 完工

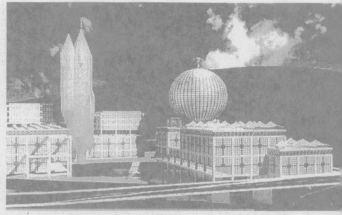

21세기 한수이북 문화중심지를 표방한 파주출판문화정보산업단지와 문화예술타운 서화촌 (書畫村) 건립 실현이 본궤도에 올랐다.

경기도 파주시 교하면 문발리에 조성될 파주출판단지 사업협동조합(이사장 이기웅)은 지난 달 30일 한국토지공사와 전체단지 면적 48만1천여평 중 1차 시범지구 5만1천5백여평에 대한 공급계약을 체결했다.

이로써 지난 94년 단지조성을 추진한 지 4년만에 공사가 가시화됐다. 파주시 통일동산에 들어설 서화촌 건설위원회(이사장 김언호)도 지난 7월30일 전체 면적 6만4천여평에 대한 계약을 끝내고 입주 회원을 모집중이다.

파주출판단지는 이번주 토목공사 입찰을 거쳐 2000년 6월 착공, 2001년 완공해서 2002년 월드컵 개막 직전 시범지구 입주를 끝낼 예정이다.

이미 한국출판유통을 비롯, 출판사와 인쇄소 55개사가 부지 신청을 한 상태. 돌베개, 동녘, 디자인하우스, 문이당, 범우사, 민중서림, 샘터사, 서광사, 열린책들, 열화당, 영림카디널, 안그라픽스, 웅진출판, 재능교육, 지경사, 지식산업사, 청년사, 푸른숲, 한길사, 한신문화사 등 유명 출판사들이 대거 들어선다.

이 단지 안에는 2001년 아시아 출판문화정보센터도 들어설 예정이다. 학술문화행사센터, 출판문화박물관, 정보교류센터,

번역센터, 출판연수원, 전시와 공연을 위한 복합문화시설 등 「문화인프라」를 구축한다.

서화촌 건설위원회측은 서화촌에 책의 거리(전문서점 20개), 그림의 거리(화랑 10개와 아틀리에 50개), 영화의 거리 (영화관 10개), 연극의 거리(연극극장 10개), 전통문화의 거리, 창작자마을, 조각공원 등으로 구성, 국제적 문화명소를 만들 계획이라고 밝혔다. 건설위

원회는 입주회원 자격을 문화예술인 및 관련 사업 계획을 갖고 있는 사람으로 제한했다.

현재 95명 회원을 확보했고, 올 연말까지 신청을 받고 있다. 회원들 중·일부는 나비박물관, 영화박물관, 현대도예미술관, 한국음악, 종이공예박물관, 차 주전자박물관 등을 세우겠다고 이미 밝혔다. 김창화 상명대 연극학교수, 이인진 홍익대 도예과교수, 영화배우 방은희, 음악평론가 강헌씨 등도 회원으로 가입했다.

서화촌은 내년 8월 착공해서

362

'디자인 문화비평' 창간
학맥-인맥동 폐해 지적

·우리의 디자인 문화를 본격적으로 비평하는 부정기간행물 '디자인 문화비평'이 창간됐다. 안그라픽스 발행.

편집자는 디자인문화비평가인 김민수 전 서울대교수와 의상학자인 김성복 한성대교수 등.

우리 디자인문화를 반성하고 새로운 도약의 발판을 마련하자는 것이 창간 취지.

학맥과 인맥에 의존해 디자인을 생산해온 우리 디자인계의 병폐를 개혁하고 테크니컬한 디자인에만 머물러온 타성을 극복해 인문학적인 시각으로 새로운 디자인문화를 만들겠다는 것이다.

디자인에 드리운 신비의 껍질을

벗겨내 디자인을 일상문화의 영역으로 끌어들이려는 의지도 담겨있다.

이번 창간호의 주제를 '우상과 허상 파괴'로 정한 것도 이런 까닭에서다. 〈이광표기자〉
kplee@donga.com

파주출판문화단지
인포메이션 센터 개관

출판인들이 21세기를 겨냥해 경기 파주시 교하면 문발리 통일로변에 건설하고 있는 '파주출판문화정보산업단지(이하 파주출판단지)'. 사업착수 8년만에 베이스캠프가 마련됐다. 최근 파주출판단지 현장에 '인포메이션센터'가 건립됐기

때문.

이 인포메이션센터는 □□지가 완공될 때까지 조합□는 출판사들의 만남의 공□설방향을 기획하는 본부로□된다.

파주출판단지측은 개관□단지 건설의 기본 설계지□다. 건축코디네이터 민현□술종합학교 교수)승효상□대표)등이 설계한 바에 □주출판단지는 환경친화적□로 건설된다.

전체건물을 저층으로 우□자연습지 등 주변경관과의□꾀하며 건축재료는 내구□벽돌등을 택할 계획. 빗물□용하는 시스템도 갖추게□

파주출판단지의 1차 입□2년 상반기로 예정돼 있□

〈정□
@□

인터넷기업 '오프라인 잡지' 인기

심마니 라이프·야후 스타일등
20~30대 네티즌들 독자층
브랜드마케팅 시너지효과 '톡톡'

야후코리아의 야후스타일(왼쪽)과
심마니라이프

'닷컴기업이 종이잡지와 만나면?'
인터넷 업체들이 선보이고 있는 '오프라인' 잡지들이 네티즌 사이에서 각광받고 있다. 주로 월간지 형태의 웹가이드·정보지로서 시너지 효과를 톡톡히 보고 있다. 특히 업체명을 내세운 온·오프라인 브랜드 마케팅 차원에서도 활성화될 전망이다.

닷컴기업의 웹가이드지 효시는 토종포털 심마니(www.simmani.com)의 '심마니라이프'. 급변하는 인터넷 환경의 트랜드와 정보를 정리·분석할 수 있는 오프라인·매체를 찾던 중 지난해 1월 창간됐다. 현재 발행부수는 20만부로 전국 8,000여 PC방을 비롯, 인터넷 교육기관과 관련부서, 도서관 등에 무료로 배포하고 있다. 일반독자도 5,000여명에 이른다.

야후코리아(www.yahoo.co.kr)는 출판사 '안그라픽스'와 제휴를 통해 월간지 '야후스타일'을 발행하고 있다. 주요 독자층은 20~30대로, 지난해 12월말 발행된 창간호만

3만5,000부가 팔리는 등 인기를 □□ 최근 건강포털 건강샘(www.hea□ com)을 오픈한 메디다스는 잡지서□ 엠'과 손잡고 월간 건강전문지 '□ 선보이고 있다. 건강샘은 병원과□ 무료로 보급되며, 온라인 회원들에□로 제공되고 있다. 메디다스는 온□ 공동 마케팅을 통해 시너지 창출을□ 수 콘텐츠 공유 및 공동 이벤트 등□ 계획이다. 이밖에 지식관리시스템□스21(www.las21.com)은 올해초□ 발행해온 인터넷잡지 '닷쯔'를 □라인 상의 인지도를 높이고 사업□꾀하고 있다.

서울 타이포그라피 비엔날레 16일 개막

글자가 갖는 상상력의 향연

글자와 텍스트는 뮤직비디오와 영화, 컴퓨터 그래픽과 웹 디자인 등 영상매체와 단단히 결합함으로써 새로운 시각문화를 창조하고 있다. 그것이 바로 '타이포그라피(Typography)'의 끈질긴 생명력이다.

16일~12월 4일 예술의전당 디자인미술관에서 열리는 제1회 '타이포잔치:서울 타이포그라피 비엔날레'는 그림(graphy)처럼 변신한 글자(typo)로서 타이포그라피의 현주소를 알리는 행사다. 안상수(조직위

24개국 90명 작품선배
대가 5인의 특별전도

원장·㈜안그라픽스 대표이사), 성완경(미술평론가), 아사바 가쓰미(일본), 콜린 뱅스(영국) 등 조직위원 9명이 선정한 세계적 작가 90명이 4~10점씩을 내놓았다. 24개 국 작가들의 작품이 한 자리에 모이는 세계 최초의 행사다.

먼저 고전적인 타이포그라피의 세계. 일본 작가 요쿠 타다노리가 디자인한 청소년잡지 '브루터스'의 표지는 화려한 타이포그라피의 세계 그 자체다. 1999년 8월호 잡지 표지

들의 엉성한 타격 품이 재미있다.

영화 '내 마음 속의 풍금'의 이미지 작업을 맡았던 한국 작가 김수정씨의 2001년 작품도 글자를 '조형예술'로 끌어올렸다. '타이포그라피에서 가장 최근에 이루어진 기법적 바탕은 자발성과 무작위성 그리고 인터맥션 기능에 의한 것이다'라는 긴 문장의 글꼴과 공간 배치가 눈길을 끈다.

독일작가 바바라 바우만과 게로트 바우만의 공동작품 'Brand Elements'는 웹 디자인이라는 최근의 멀티미디어 공간을 파고든 작품. 이밖에 시집(다치바나 후미오), 전시 카탈로그(데미안 허스트), 상점 광고 포스터(조나단 반브룩), 기업 홍보용 애니메이션(피터 조)과 만난 작품도 선보인다. 그러나 건물이나 길바닥에 새겨진 작품, 영화나 뮤직비디오에 실린 작품을 볼 수 없는 점이 아쉽다.

비엔날레는 타이포그라피 역사에 큰 족적을 남긴 작가 5명의 특별전도 마련했다. 알프레드 히치콕 감독의 영화 타이틀 그래픽을 디자인한 미국 작가 솔 바스(1920~1996), 1964년 이오네스코의 부조리극 '대머리 여가수' 대본을 디자인

364

'론리 플래닛' 한국어판 출간

'여행자의 바이블'로 불리는 여행 가이드북 '론리 플래닛(lonely planet)' 한국어판이 디자인전문회사 안그라픽스에서 나왔다.

신혼의 토니 휠러(56)와 모린 휠러가 1972년 부엌 식탁에 앉아 쓴 동남아 여행기에서 시작한 론리 플래닛 여행서는 현재 영어·프랑스어·독일어·러시아어·히브리어 등 전세계 17개 언어로 발행되며, 22개 시리즈 650여종이 발간되고 있다. 론리 플래닛 여행서 일부가 한국어판(현재 절판)과 일본어

판으로 나온 적이 있으나 론리 플래닛 사와 정식으로 브랜드사용 계약을 맺고 펴내기는 아시아권에서 안그라픽스가 처음이다. 이번에 나온 책은 여행 가이드북 시리즈중 '유럽' '뉴욕' '파리' '싱가포르' 등 4편. 11월에는 식도락 가이드북 '월드 푸드' 시리즈도 출간될 예정이다.

한편 한국어판 홍보를 위해 서울에 온 론리 플래닛 창립자 토니 휠러는 "론리 플래닛은 돈은 없지만 많은 곳을 가보고 싶어하는 인디여행객들에게 특히 쓸모있는 책"이라고 밝혔다.

김종면기자 jmkim◉

안상수 홍대 미대 교수
獨 '2007 구텐베르크상'

안상수(55·사진) 홍익대 시각디자인과 교수가 독일 라이프치히 시가 수여하는 '2007 구텐베르크상' 수상자로 선정됐다. 라이프치히 시측은 "안 교수가 글자 개발과 타이포그래피 디자인을 통해 한글 글자체를 비약적으로 쇄신하는 데 기여했다"고 수상 이유를 밝혔다. 금속활자를 고안한 요하네스 구텐베르크(1398~1468)를 기념해 1959년 제정된 이 상은 타이포그래피, 서적 일러스트레이션, 서적 편집과 제작 분야 발전에 기여한 개인과 기구에 수여되며 1만 유로의 상금이 주어진다. 시상식은 3월 3일 라이프치히 도서전 기간에 열린다.

책 보러 가니? 난 책과 놀러 간다!

이 코너에 북시티 프로므나드(불어로 '산책'이란 뜻)라는 이름을 붙였다.

문학수첩은 세계 각국에서 출간된 해리포터 출판물을 전시하고, 해리포터 포토존을 운영한다. 열계에서 가장 오래된 금속활자인쇄책인 직지심경 복사본을 관람하고, 직접 자신만의 직지책도 만들어볼 수 있다. 어린이들이 직접 헌책을 사고 팔 수 있는 벼룩시장도 6일과 13일 열린다.

50여 출판사들 퀴즈·게임·공연 '선물'
금속활자로 책 만들어보기 체험코너도

화당은 문인 화가이자 평론가였던 근원 김용준 서거 40주년을 기념해 그의 저서와 회화작품들을 전시한다. 주니어김영사는 저자들을 직접 초청해 논술공부법·퀴즈로 공부하는 역사·거품목욕제와 치약만들기 실험 등을 연다. 안그라픽스는 미술치료사를 초빙해 노벨문학상 수상작가 옥타비오 파스·타고르 등 그림책 시리즈를 활용한다.

12일엔 어린이 30명으로 이뤄진 오케스트라가 오전 11시 열가의 사랑의 인사, 하이든의 장난감 교향곡 등을 들려주고, 재즈그룹 세바는 오후 4시 어린이들이 좋아하는 동요 선율을 재즈로 재해석한 음악을 연주한다. 폐막일인 13일엔 중요무형문화재인 처용무 보유자 김기수씨가 봉산탈춤을 선보인다.

어린이 책 잔치 출판사별

출판사	행사내용
문학수첩	각국의 해리포터 출
보림출판사	그림책 주인공과 진 찍기
소년한길	숨은 그림 찾기
열화당	근원 김용준 서거 기념전
주니어김영사	논술공부법 강연, 과학실험
한솔교육	사회이슈 의견 교환
안그라픽스	미술놀이, 착시현상
재미마주	그림책 액자 전시
다락원	외국인과 영어대화
다섯수레	이타수 화백 원화
두성종이	책 만들기 무료 체험
미세기	저자와 함께 시 읽 나누기
보리	전통 놀이문화 체험
스콜라출판사	엄마와 함께 쿠키
청솔	고대 이집트 조형
혜원출판사	풍선아트 공연
청비	연극 초정리 편지
느림보	황금동 만들기 대회

한글은 그 자체가 아름다운 디자인
제2한류 이끌것

오늘은 한글날 '아리따' 체 개발, 무료보급하는 안상수 교수

꼴 디자이너인 안상수 교수 총괄 아래 한재준 서울여대 교수, 글꼴 디자이너 이용제 씨, 디자인 전문 기업 안그라픽스가 협업해 '아리따' 체를 만들었다.

안 교수는 "글씨를 개발하는 데 기업이 지원했다는 점이 놀랍고 대단한 일"이라며 "아리따체는 아모레퍼시픽의 여성 이미지와 사랑이 담긴 글자체"라고 설명했다.

그는 '아리따' 라는 용어를 사용하게 된 배경에 대해 "중국 고전 시경(詩經)에 보면 군자의 좋은 짝으로 '요조숙녀' 라는 말이 나오는데 마음이나 몸가짐 따위가 맵시 있고 고운 여인으로 우리말로는 '아리따운' 여인으로 풀이된다"며 " '아리따' 는 단아하고 청순한 이미지를 반영하기 위해 간결함을 지향하고 있다는 게 특징이다.

'아리따' 는 PC용 트루타입(TTF)글꼴로 한글 완성자 2350자와 조합자 1만1172자, 아스키코드 기준 영어와 숫자 94자, KS코드 기준 특수문자 등으로 구성되어 있어 모든 글자를 표현할 수 있다.

안 교수는 컴퓨터 발달로 인한 디지털 폰트(글꼴) 개발은 '제2 한글창제' 라 할 수 있는 혁명이라고 말한다. 그가 본인 이름을 딴 '안상수' 체를 발표했을 당시만 해도 사람들은 '그게 무슨 글자냐' 며 빠이라도 칠 기세였다. 네모 안에 반듯하게 들어 있어야 할 글자가 틀을 깨고 삐져 나와서다.

벗어나야 합니다. 한글 원형을 최대한으로 살려 만든 게 바로 '안상수' 체입니다. "

'안상수' 체로 촉발된 글꼴 시장은 지난 10년 동안 1000여 종에 이르는 새로운 폰트가 개발될 정도로 급성장했다. 글꼴이 곧 돈이 되는 시대가 열린 것.

안 교수는 "문화의 밑바탕이 글자임을 인식한다면 우리가 자체 글자인 한글을 갖고 있는 것은 참으로 자랑스러운 일"이라며 "상품이나 기업 디자인은 길어야 5~10년 수명이 있지만 좋은 글자는 역사와 함께 지속되지 않는가. 한글은 이제 한국을 알릴 수 있는 대표적인 한류 상품으로 전성기를 구가할 것"이라고 말했다.

현대 디자인의 화려함 보여준다

브루스 마우 등 국내외 유명 디자이너 260여명 참여
환경·군사조직 등 사회문제 다룬 명작 대거 선보여

현재 작가 섭외와 작품 선정이 마무리됐고, 오는 6월말 부터 작품 운송을 거쳐 개막 40일 전인 7월말 전시장에 모든 작품을 설치할 계획이다.

참여 작가들 중에는 유명 디자이너와 그룹이 대거 포함돼 있다.

이번 전시는 주제, 유명, 무명, 커뮤니티, 어번폴리, 비엔날레시티 등 6개 섹션으로 꾸려진다.

디자인비엔날레의 전체 주제인 '도가도 비상도:디자인이 디자인이면 디자인이 아니다'를 다양한 방식으로 해석하고 풀어내는 '주제전'에는 5개 국가의 10개 디자이너와 기업이 참여한다.

국내 업체인 '안그라픽스'의 영상 작품으로 꾸며지는 주제전의 진입부는 홍익대 안상수교수가 디자인한 디자인비엔날레의 로고를 그래픽으로 설치한다.

'유명전'은 예술, 건축, 패션, 그래픽, 산업디자인 등 기존 디자인 영역에서 활동하고 있는 현대 디자이너들의 창작 세계를 다룬다. 이 섹션에는 20개 국가의 50여 기업과 디자이너의 작품 40점을 전시한다.

'브루스 마우 디자인(Bruce Mau Design·캐나다)'은 '모든 사람들은 이름이 있다(Everyone has a name)'는 주제로 일반인들이 유명 디자이너와 함께 트위터를 통해 의견을 모은 뒤 이를 스텐실 기법을 통해 선보인다.

또 '수퍼플렉스(Superflex·덴마크)'도 금융위기를 재해석한 12분간의 영상과 조명작품을 설치한다.

이 섹션에 참여하는 '아룹(ARUP, 영국)'이 선보이는 '변화의 요인(Drivers of Change)'은 현대사회에서 인류가 당면한 환경에 관한 문제를 던지고, 관람객 의견을 교환하고 토론하는 참여형 작품이다.

'무명전'에는 42개 나라의 58여 기업과 디자이너가 70여 작품으로 참여한다. 미국 사진작가 '트레보 페글렌(Trevor Paglen)'은 미국 내 비밀군사조직의 어깨 패치들을 모아 스캔해 가로 3미터 세로 50센티미터의 틀 안에 설치한 작품을 선보인다.

또 '티디 아키텍츠(TD Architects·오스트리아)'는 지구 주위를 돌고 있는 인공위성과 작동되지 않고 쓰레기로 방치된 엄청난 수의 위성들을 나타내는 다이어그램을 통해 우주 산업의 유산에 관련된 사실들을 가감 없이 보여준다.

이 밖에 '커뮤니티전'에는 15개 국가의 40여 기업과 디자이너 10개의 작품이 전시된다.

'비엔날레 시티'는 전시장을 하나의 도시로 설정해 다양한 디자인의 양상을 소개한다. 문의 062-608-4224.

/오광록기자 kroh@kwangju.co.kr

美에 떨친 한국 그래픽디자이너의 힘

미국협회 초청받아 사상 첫 뉴욕 전시회

2007.7.19 〈조선〉
뉴욕에서 열린 〈한국 시각정보 디자인전 2007〉 참가

2011.5.24 〈광주〉
제4회 광주디자인비엔날레의 로고와 주제전 영상 제작

이번 전시회는 한국 디자인 수준을 높이 평가한 AIGA가 초청해 이뤄졌다. 서 회장은 "한국의 그래픽 디자이너들이 미국 협회 초청을 받아 뉴욕에서 본격적인 공동전시회를 가진 것은 처음"이라며 "한국 디자인이 세계적인 수준으로 성장한 증거"라고 말했다. AIGA 가브리엘라 미렌스키(Mirensky·42) 전시팀장은 "한국 디자인 디자인 '어변성룡(魚變成龍)', 조의환 조선일보 디자인개발팀장의 정치비평 디자인 등이 선보였다. 디자인 전문기업 작품으로는 안그라픽스의 국립중앙박물관 해외판 사보, 산돌커뮤니케이션즈의 한국서체디자인, 크로스포인트의 소주 '처음처럼' 디자인, 애드아시아의 미국 기업이미지 디자인 '웹투존' 등이 전시됐다.

한국 디자인사의 관점에서 본 안그라픽스 30년

안-그라픽스, 안그라픽스, 안그라픽사(社)?

최 범

디자인 평론가
PaTI 디자인인문연구소 소장

안-그라픽스 모던

나는 기본적으로 한국에는 모던 디자인이 존재하지 않는다고 생각한다. 한 발 양보하더라도 한국의 모던 디자인은 모던하지 않거나, 한국의 모던 디자인은 한국적인 방식으로 모던하다고 생각한다. 한국의 모던 디자인이 모던하지 않다는 것은 어떤 의미이며, 한국식으로 모던하다는 것은 어떤 양상일까. 아마도 이러한 물음은 한국 디자인사와 관련하여 제기될 수 있는 가장 근본적인 물음에 속할 것이다. 그러므로 이러한 물음에 어떻게 답하는가에 따라 한국 사회와 디자인을 보는, 그 누군가의 관점도 결정될 것이다.

모든 디자인이 그렇듯이 모던 디자인에도 두 가지 차원이 있다. 조형적 차원과 사회적 차원이다. 그러니까 우리는 서양의 모던 디자인을 살필 때, 이 두 가지 차원을 모두 살펴야 한다. 서양 모던 디자인의 핵심은, 서양 근대성의 핵심이 그렇듯이 '합리성'에 있다. 그러나 그 합리성이 표출되는 양상은 다르다. 그것이 조형적 프리즘을 통과하면 모더니즘, 사회적 퍼스펙티브(Perspective)에 의해 투사되면 유토피아주의가 된다. 모던 디자인은 이 두 가지의 결합이다.

합리성이 무엇인가도 설명을 요하는 것이기는 하다. 막스 베버는 그것을 '계산 가능성'이라고 간단히 정의 내렸지만, 합리성을 그렇게만 이해하기에는 뭔가 부족한 것이 사실이다. 그럼에도 불구하고, 합리성이 서구 근대성의 핵심임은 분명하며, 서구 근대성의 한 분신인 모던 디자인 역시도 그 개념을 분유(分有)하고 있음은 물론이다. 다만 합리성이라는 관점에서 모던 디자인의 조형적 차원과 사회적 차원의 관계를 생각해 본다면 이렇지 않을

까 싶다. 즉, 조형적 차원의 합리성은 사회적 차원의 합리성의 표상이자 비전이며, 사회적 차원의 합리성은 조형적 차원의 합리성이 추구해야 할 실천적인 과제라고 말이다. 그러니까 서구 모던 디자인에서 조형적 합리성은 사회적 합리성을 미적으로 표상하고 정당화하는 기능을 하며, 사회적 합리성은 조형적 합리성에 현실적인 퍼스펙티브를 제공함으로써 조형적 합리성을 정당화하는 역할을 한다고 말할 수 있다.

앞서 내가 한국에 모던 디자인이 존재하지 않는다고 말한 이유는 바로 그러한 조형적이고 사회적 차원에서의 합리성을 추구하는 디자인 이념 및 양식이, 한국에 존재하지 않는다고 보기 때문이다. 물론 그것은 일차적으로 한국의 근대성 자체가 근대성의 핵심인 합리성을 결여하고 있다는 모순적 상황에서 기인한다. 그러니 한국의 경우 서구와 같은 합리주의 조형으로서의 모던 디자인 자체가 생성되기 어려웠다고 보아야 한다. 그러나 또 전반적인 근대화 과정에서 서구의 모던 디자인이 수입되긴 했기 때문에 모던 디자인이라고 불리는 일련의 경향이 없지는 않은데, 역시 그것을 모던 디자인이라고 불러야 하는지 아닌지 하는 곤혹스러움이 남는다. 이는 물론 서구의 모던 디자인을 기준으로 볼 때 한국의 그것을 어떻게 평가할 것인가 하는 문제로서, 앞서 지적했듯이 한국 디자인사의 핵심적인 문제가 아닐 수 없다.

요컨대 문제는 한국의 근대가 비합리적 또는 제한적인 합리성에 기반을 두고 형성되었던 만큼 합리주의 조형으로서의 모던 디자인이 제대로 자리 잡지 못했다는 점이다. 그러다 보니 조형적, 사회적 비전을 겸전한 모던 디자인 대신 기껏해야 서구의 모던 디자인을 흉내 낸 모던 스타일 정도만을 관찰할 수 있을 뿐이다. 그러니까 한국의 모던 디자인은 사회적 합리성에 대

한 비전은 고사하고 그것에 대한 조형적 표상조차도 가지지 못한, 그저 기호로서의 스타일 정도로나 존재한다고 말할 수 있다. 사회적 비전을 갖지 못한 모던 디자인은 그저 하나의 스타일에 지나지 않기 때문이다. 그런데 사실, 내가 보기에 한국에서는 스타일로서의 모던 디자인조차도 제대로 발견하기 어렵다. 이는 이념이 부재한 상태에서는 스타일 자체도 충분히 스타일로서의 완성도를 가지지 못하기 때문이 아닐까. 사회적 비전을 거세한 조형적 스타일은 어떤 긴장감도 갖지 못한 채 그저 비슷한 그림을 그려 내는 수준을 벗어나지 못하는 것이다.

그럼에도 불구하고 오랫동안 한국 디자인 교육의 공식적인 이념이 모더니즘이었음은 기이한 일이다. 하기야 대학 때 수강했던 교육학 시간에 한국 교육의 공식 이념은 존 듀이의 아동중심주의라고 교수가 말해서 실소했던 기억이 난다. 한국의 현실과 이념은 얼마나 따로 놀고 있는 것인가. 과연 한국의 조형 교육에 페다고지(Pedagogy) 같은 것이 있기나 했던가. 아마도 그 역시 그저 하나의 스타일, 그것도 어깨 너머로 보고 따라해 본 하나의 제스처에 지나지 않았을 것이다. 결국 한국의 근대화는 새마을운동 차원을 넘어서는 어떤 정갈한 미학적 대응물도 갖지 못했다.

다만 이런 현실에서 약간의 예외가 있는데, 나는 그 중의 하나가 바로 '안그라픽스'라고 생각한다. 내가 보기에 '안그라픽스'는 한국에도 모던 디자인이 존재함을 보이는 예외적인 증거이다. 내가 '안그라픽스'를 모던 디자인이라고 보는 이유는 이렇다.(물론 여기에서 말하는 '안그라픽스'는 일단 안상수 그래픽을 가리킨다.)

첫째, 안상수의 모던 디자인은 서구 모던 디자인과의 직접적인 접촉의

결과이다. 내가 아는 한 안상수는 여러 방식으로 서구 모던 디자인의 원천과 직접적인 만남을 가졌으며, 그것을 우리식으로 번역하였다. 이런 경험조차 우리에게는 매우 드물다는 사실을 지적하지 않을 수 없다.

둘째, 안상수의 그래픽은 구조를 가지기 때문에 모던 스타일을 넘어선 모던 디자인이라고 칭할 수 있다. 모던 디자인은 구조이다. 구조가 없는 것은 모던 디자인이 아니다. 모더니즘과 포스트모더니즘의 차이는 구조의 유무, 심층과 표층의 차이에 있다는 사실, 알 만한 사람은 알 것이다. 아무튼 구조 없이 모더니즘은 없다. 안상수의 구조가 무엇인가는 따로 설명을 요하는 일이지만, 일단 그의 작업이 서구 모던 디자인에서 볼 수 있는 것과 같은 구조의 동형성(同形性)을 보인다는 면에서 나는 그것을 모던 디자인으로 분류한다.

나는 이런 관점에서 안상수의 그래픽을 '안-그라픽스', 한국 모던 디자인의 보기 드문 증거로 표시하기 위해서 '안-그라픽스 모던'이라고 부르고자 한다. 한국의 모던 디자인 수용사에서 '안-그라픽스'를 어떻게 볼 것인가 하는 문제는 아마도 한국 디자인사 연구에서 가장 흥미로운 주제 중의 하나가 될 것이다.

'안-그라픽스'-'안그라픽스'-'안그라픽사(社)'

한국 디자인 출판은 DMA로 요약할 수 있다. DMA는 한국 디자인 출판계의 메이저인 D사와 M사와 A사를 가리킨다. 흥미롭다면 흥미롭고 당연하

다면 당연하겠지만, 이 쓰리 메이저의 성격은 창업자들의 성격과 직접적인 관계를 가진다. D사의 창업자가 공예 전공의 기자 출신이라면, M사는 출판사 영업직이었고, A사는 디자이너이다. 이러한 차이점이 각기 세 출판사의 차이를 만들어 내면서 각기 나름대로의 강점으로 작용했던 것 같다. D사는 디자인 잡지를 기반으로 하여 마침내 국내 최대의 매거진 기업으로 발전했고, M사는 교재를 중심으로 한 영업 부문에서 역량을 발휘하여 디자인을 포함한 미술 출판계에서 굳건한 기반을 마련하였다. 그에 비하면 A사는 디자이너 취향이 강한 아이템들을 만들어 내면서 개인 스튜디오를 넘어선 디자인 전문 출판사이자 기업으로 발전해 갔다.

이 쓰리 메이저들은 모두 1970-80년대에 창업했는데, 이는 한국 디자인의 눈부신 양적 성장 시기와 정확하게 일치한다. 모두 나름대로 파도를 잘 탄 덕분에 성공할 수 있었던 셈이다. D사는 잡지 시장을, M사는 교재 시장을 집중 공략하여 기반을 다졌다. 그에 비하면 후발주자인 A사는 출발 당시에는 독립 출판에 가까웠다. 말했듯이 DMA는 모두 한국 디자인의 성장기라는 흐름을 타면서 디자인계와 동반 성장했다고 할 수 있는데 이 세 회사가 한국 디자인을 보는 관점, 달리 말하면 (디자인계라는) 시장을 대하는 관점은 조금씩 달랐던 것 같다. 이 부분이야말로 이 세 회사에 대한 역사적 평가의 핵심을 이룰 것이라고 나는 생각한다.

사실 나는 A사의 역사에 대해 자세히 알지 못한다. 그것도 출판만 조금 안다. 내가 보기에 A사의 역사는 대체로 세 시기로 구분되는 것 같다.

첫째는 창업자인 안상수의 독립 출판 또는 실험적 출판 시기라고 할 수 있다. 이 시기의 대표작인 《보고서/보고서》는 처음에 좀 난감했다. 이런

게 모더니즘의 형식주의가 아닌가 해서 약간 의심을 품었던 것 같기도 하다. 자유도 좋고 실험도 좋지만, 어떤 의미에서 당시는 좀 더 중요한 자유와 실험이 필요했던 시기이기도 했으니까. 하지만 지금 돌이켜 보면《보고서/보고서》는 안상수 디자인의 실험실로서 결정적인 역할을 했던 것 같다. 한국 전통문양집도 서점에 갈 때마다 꽂혀 있어서 눈에 띄는 책이었는데, 신생출판사로서는 거의 만용(?)에 가까운 선택이 아닌가 여겨져서 좀 뜨악했다. 아무튼 그 용기는 상찬해 마지않을 수 없다. 이는 모두 독립 출판기의 전설일 것이다.

두 번째는 디지털 물결에 부응한 실용서들을 내면서 일반 출판사의 모습에 가까워 졌던 시기이다. 1990년 안상수가 대학으로 자리를 옮기면서 현재 대표인 김옥철이 경영을 이어 받아 전문경영인 체제로 바뀐 시기이기도 하다. 이 시기의 A사는 초기 안상수 시절의 독립 스튜디오 같은 분위기는 거의 사라지고, 당시의 디지털 붐에 부응하여 컴퓨터 그래픽스 같은 책들을 출판하면서 좀 세련된 기술 서적 출판사 같은 인상을 주었다. 이 시기는 분명히 출판사로서 크게 성장한 때였겠지만, 안그라픽스의 정체성에는 그만한 혼란을 초래한 때였다고도 할 수 있다. A사의 경영적 선택에 대해서 내가 뭐라고 할 일은 아니지만, 변성기 맞은 아이를 볼 때와 같은 낯선 느낌은 지금도 남아 있다.

세 번째는 A사가 약간 의외의 행보를 보이는 시기이다. 대체로 2000년대 들어와서인데, 이전과는 달리 디자인 담론서를 활발히 출간한 시기이다. 이는 1990년대의 디지털 거품이 꺼지면서 시장에 변동이 생기기도 했거니와, 한편으로는 A사 스스로 정체성의 혼란을 느끼면서 다시 자신의 성

격을 추스르려는 시도의 일환이 아니었을까 싶다. 그러니까 한 동안 외면했던(?) 디자인 담론서 출판을 통해 한국 디자인 출판계에서 다시 어떤 권위를 회복하려는 몸짓으로 보인다는 것이다. 이런 노선 변화에는 창업자 안상수의 영향이 작용했을 것으로 넉넉히 짐작이 가나, 중요한 것은 이 변화의 의미이다.

내가 보기에, 이 세 번째 시기는 이전의 두 시기와 전혀 다른 성격과 과업을 안고 있는 것 같다. 아직 판단하기는 이르지만, 그것은 한국 디자인을 만나는 방식에서의 근본적 변화일 것으로 생각한다. 아마 이제부터 A사가 만나는(또는 만나야 하는) 한국 디자인은 이전에 만난 한국 디자인이 아닐 것이다. 아마 그것은 더 이상 시장도 아니고 심지어 클라이언트도 아닐 것이다. 어쩌면 A사는 이제까지 가 보지 않았던 길을 가야 할지도 모른다. 그것이 무엇인지는 나도 잘 모르지만, 일단 A사의 새로운 시도에는 격려를 보내고 싶다.

이제까지 내가 A사라고 칭한 안그라픽스는 초기 안상수의 개인 스튜디오에서 출발하여 한국 디자인계의 메이저 출판사 겸 디자인 회사로 발전해 나갔다. A사는 안-그라픽스에서 출발하여 안그라픽스를 거쳐 마침내 안그라픽사(社)가 되었다고 말해도 좋다. A사의 이런 변화를 어떻게 볼지는 관점에 따라서 다르고 취향에 따라서 갈릴 것이다. 아무튼 A사의 역사는 그 자체로 한국 디자인사의 중요한 일부이지만, 그를 통해 한국 디자인의 내면을 추론해 보는 것 또한 얼마나 흥미로운 일인가.

부생모육(父生母育)

"아버님 날 낳으시고 어머님 날 기르시니⋯⋯." 이 시구처럼 조선 시대에는 여자가 아이를 낳지 않았다. 이 무슨 해괴한 소린가 하겠지만, 그것이 당시의 상식이었다. 그러니까 아이는 남자가 낳고 여자는 아이를 키웠을 뿐이다. 남자가 씨를 뿌리면 여자는 밭이 되어, 그 씨를 품고 싹을 틔우고 길러 내는 역할을 했으니 남자는 주체이고 여자는 객체라는 것이다. 물론 오늘날 관점에서 보면 펄쩍 뛸 일이지만, 신분사회적 윤리가 농경 문화적 상상력과 결합된 하나의 이데올로기였다고 이해하면 된다. 각설하고, 흥미로운 것은 이런 사유 방식이 오늘날 출판을 보는 하나의 윤리적 관점을 제시해 준다는 점이다. 씨를 뿌리는 출판이 될 것인가, 밭의 역할을 하는 출판이 될 것인가. 문제는 그것이다.

흔히 근대의 국민국가를 '상상된 공동체(Imagined Communities)'라고 부르거니와, 무엇보다도 그것을 하나의 공동체로 상상하게 해 주는 것은 바로 출판이다. 그러니까 출판은 예를 들면, 강원도 감자바우와 제주도 비바리가 독서를 통해 자신들이 동일한 민족 공동체의 일원임을 상상하게 만드는 대표적인 근대의 매체인 것이다. 주민은 책을 읽으면서 민족이 된다. 그래서 책은 근대 국민국가 만들기(Nation Building)의 핵심적인 기제이다. 우리는 남북통일이 안 되어서가 아니라 책을 읽지 않기 때문에 아직 근대적인 의미의 민족이 덜 되었다고 할 수 있다.

이런 논리를 디자인 분야에 적용하면, 디자인 출판은 한마디로 '디자인 만들기(Design Building)'라고 할 수 있다. 서구의 모던 디자인에서 알 수

있듯이, 디자인은 디자이너의 손끝이나 클라이언트의 주문으로부터 만들어지는 것이 아니다. 그것은 개별적인 디자인 행위이지 디자인이 아니다. 적어도 근대적인 의미의 디자인은 사회적으로 만들어지며, 본질적으로 생성적이다. 그것이 바로 '디자인 만들기'이며, 디자인 출판은 거기에 핵심적인 역할을 해야 한다. 결국 이것이 한국 디자인 출판의 임무이며, 안그라픽스의 과업이다.

출판은 씨를 뿌리는 농부의 마음을 가져야 한다. 어리석은 농부는 땅의 소출에만 관심을 갖지만, 현명한 농부는 밭이 씨앗을 잘 키워 내도록 지력(地力)을 북돋는다. 육종(育種)의 중요로움은 하늘에 달렸고 지력의 지든함은 땅에 달렸으니, 출판은 그 사이에서 농부가 되어야 한다.

31 32 33 34 35 36 37 38 39 40 41 42 43 44 45 46 47 48 49 50 5

55　56　57　58　59　60　61　62　63　64　65　66　67　68　69　70　71　72　73　74　75　76　77　78　79　80　81　8

1985-2015 안그라픽스 주소

1984.12-1988.12 110-809 서울시 종로구 동숭동 130-47 동영빌딩 2층 (본관)
 T 02-743-8065, 8066, 4154 F 02-744-3251

1988.7-11 110-809 서울시 종로구 동숭동 129-137 근처 (별관)
 T 02-763-2320

1988.12-1994.9 110-809 서울시 종로구 동숭동 1-34 두손빌딩 3층 (본관)
 T 02-743-8065, 8066, 4154, 763-2320 F 02-744-3251

1992-1994.9 110-521 서울시 종로구 명륜1가 33-72 부원빌딩 (별관)

1994.9-2013.12 136-823 서울시 성북구 성북동 260-88 (본관)
 T 02-743-8065, 8066, 4154, 744-0047
 F 02-744-3251, 743-6402, 762-8065

1999.12-2011.5 136-823 서울시 성북구 성북동 271-1 (별관)
 T 02-763-2303, 766-4582 F 02-743-3352, 745-8065

2001.7-2005.6 110-190 서울시 종로구 사간동 45 북수빌딩 1층 (별관)
 T 02-734-8541, 763-2320, 080-763-2320 F 02-743-3352

2005.6-2006.4 413-756 경기도 파주시 교하읍 문발리 파주출판도시 529-3
 푸른숲 4층 (별관)
 T 031-955-7755, 7766 F 031-955-7750, 7744

2005.7- 110-521 서울시 종로구 명륜동 1가 33-90 화수회관 302호 (별관)
 T 02-745-0631 F 02-745-0633

2006.5- 413-756 경기도 파주시 교하읍 문발리 파주출판도시 532-1 (별관, 소유)
 T 031-955-7755, 7766 F 031-955-7744, 7745

2011.6- 110-848 서울시 종로구 평창동 437-2 (별관, 소유)
 T 02-763-2303, 741-8065 F 02-745-8065

2013.12- 121-904 서울시 마포구 상암산로 48-6, 15층(상암동, 상암디엠씨빌딩) (본관)
 T 02-743-8065, 744-0047 F 02-744-3251, 743-6402, 762-8065

2014.4- 100-180 서울시 중구 다동 YG빌딩 (별관)

안그라픽스 30년

2015년 1월 21일 초판 인쇄
2015년 2월 8일 초판 발행
펴낸이 ∘∘ 김옥철
편찬기획 ∘∘ 김경옥, 김종열, 문지숙, 박영훈, 신경영
글 ∘∘ 김옥철, 문장현, 안상수, 최범, 홍성택
진행·편집 ∘∘ 김은영
디자인 ∘∘ 안마노
자료 수집·분류 ∘∘ 권민지
제작물 촬영 ∘∘ 임학현
진행 도움 ∘∘ 배민경, 신영은
자료 도움 ∘∘ 류기영, 최승현, 황원문, 정명숙, 안정광, 김준영, 김헌준
사진 도움 ∘∘ 김두섭, 김준, 박민수, 신명섭, 우재을, 이성일, 장순철, 천민희, 이재용
마케팅 ∘∘ 김헌준, 이지은, 정진희, 강소현
인쇄 ∘∘ 스크린그래픽
제본 ∘∘ SM북
펴낸곳 ∘∘ (주)안그라픽스 우413-120 경기도 파주시 회동길 125-15
전화 ∘∘ 02.743.8065(본관) 031.955.7755(마케팅)
팩스 ∘∘ 02.744.3251(본관) 031.955.7744(마케팅)
이메일 ∘∘ agbook@ag.co.kr
홈페이지 ∘∘ www.ag.co.kr
등록번호 ∘∘ 제2-236(1975.7.7)

이 도서의 국립중앙도서관 출판시도서목록(CIP)은 e-CIP홈페이지(www.nl.go.kr/ecip)와
국가자료공동목록시스템(www.nl.go.kr/kolisnet)에서 이용하실 수 있습니다.
CIP제어번호: CIP2015001796

ISBN 978.89.7059.786.7(03600)